蓋文伯頓
教育戲劇精選文集

Gavin Bolton:
Essential Writings

David Davis 編著　　林玫君 校閱

黃婉萍、舒志義 譯

Gavin Bolton
essential writings

edited by David Davis

獻給蓋文
與我的兩位伊蕾恩

蓋文伯頓
教育戲劇精選文集

CONTENTS
目錄

關於教室戲劇本質的重要文章　001

輯錄自《教室戲劇中的演戲》

輯錄自《教室戲劇的新觀點》

編著者簡介

大衛・戴維斯（**David Davis**）

現為伯明罕城市大學教育戲劇系教授，他出版眾多，包括《愛德華・邦德與戲劇性兒童》（*Edward Bond and the Dramatic Child*）。其新作《想像真實：邁向新的教育戲劇理論》（*Imagining the Real: Towards a New Theory of Drama in Education*）將於 2014 年面世。

校閱者簡介

林玫君

■ 學歷
美國亞歷桑那州立大學課程與教學博士
美國亞歷桑那州立大學戲劇教育碩士

■ 現任
國立臺南大學戲劇創作與應用學系專任教授
Research in Drama Education 編輯顧問委員
Applied Theatre Researcher 編輯顧問委員
Journal of Drama and Theatre Education in Asia 顧問委員

■ 經歷
國立臺南大學戲劇創作與應用系創系主任
國立臺南大學幼兒教育系主任
教育部幼托整合課綱美感領域主持人
英國 Warwick 大學訪問學者
香港戲劇教育國家計畫海外研究顧問

■ 論文及譯著作
戲劇教育課程教學與評量及師資培育等相關論文數十篇及下列書籍：
《創作性兒童戲劇進階：教室中的表演藝術課程》（合譯，心理，2010）
《創作性兒童戲劇入門：教室中的表演藝術課程》（編譯，心理，1994）
《酷凌行動：應用戲劇手法處理校園霸凌和衝突》（合譯，心理，2007）
《創造性戲劇理論與實務：教室中的行動研究》（著作，心理，2005）
兒童情緒管理系列（譯作，心理，2003）
兒童問題解決系列（譯作，心理，2003）
兒童自己做決定系列（譯作，心理，2003）
《在幼稚園的感受：進森的一天》（譯作，心理，2003）

譯者簡介

黃婉萍

現為香港演藝學院戲劇學院之戲劇學科及應用劇場系主任及戲劇碩士課程統籌，並為該院建立、任教及發展首個「戲劇藝術碩士（戲劇教育）」課程。先後畢業於羅富國教育學院、香港演藝學院戲劇學院（主修表演）及中央英格蘭大學（教育戲劇），並曾於 1997 至 2006 年，先後任職於香港兩所職業劇團（新域劇團及中英劇團），一直致力本地戲劇教育發展。2002 年為香港演藝學院首辦「戲劇教育導師證書」課程，2002 年至 2004 年獲邀擔任香港浸會大學持續進修學院教育學士課程兼任講師，2004 至 2008 年擔任香港藝術學院與澳洲葛理菲斯大學合辦之戲劇教育碩士課程講師，並於 2007 年獲邀擔任香港演藝學院「戲劇藝術碩士（戲劇教育）課程」院外顧問，2008 年起全職加入該院。2007 年於香港舉辦之國際戲劇／劇場教育會議（IDEA）中，擔任學術委員會成員，並於 2009 年出任「世界華人戲劇教育會議」之學術委員會主席。近年曾多次應「亞洲戲劇教育研究國際論壇」（ATEC）、「中國高等戲劇教育聯盟會議」及各地大學或教育機構之邀請於北京、上海、澳門、哥倫比亞、土耳其等地發表論文、客席講學及帶領培訓工作坊等。除專業劇場導演及演員工作外，文字方面包括 2002 年至 2005 年為《公教報》及網上撰寫戲劇教育專欄；2005 年編譯戲劇教育參考書《戲劇實驗室》（財團法人成長文教基金會）、2007 年編輯「香港戲劇教育的危·機」（國際評論家協會香港分會）、2010 年合著《劇場的用家》（香港藝術發展局）並由於反應熱烈將於本年度出版第二刷、2014 年編譯《蓋文伯頓：教育戲劇精

選文集》（心理出版社）。黃氏於 2003 年起獲委任為香港藝術發展局之常任藝評員，負責藝術教育及戲劇表演的評核工作，並於 2012 年至 2014 年擔任本地活躍劇團「好戲量」之董事，現同時出任專業劇團「一條褲製作」董事及「香港展能藝術會」執行委員。2010 年成立「黃婉萍戲劇教育獎學金」，以鼓勵在應用劇場或戲劇教育方面表現優秀的演藝學院學生。

舒志義

舒氏研習各種戲劇範疇包括教育、表演藝術、文學，獲香港浸會大學英國語言文學士及翻譯碩士、英國華威大學戲劇教育碩士及哲學博士、香港演藝學院戲劇導演藝術碩士。曾任香港教育統籌局戲劇教學藝術家（專責推行「戲劇教學法」及「初中戲劇教育」種籽計畫）、匯知中學戲劇科及通識科教師，現任香港公開大學教育及語文學院副教授，統籌及任教學士與碩士戲劇學科。出版書刊包括《應該用戲劇：戲劇的理論與教育實踐》、《建構戲劇：戲劇教學策略 70 式》、*Planting Trees of Drama for Global Vision in Local Knowledge: IDEA 2007 Congress Dialogues*、《亞洲戲劇教育學刊》、《香港學校戲劇教育：成果的研究與評鑑》等。

中文版作者序

傳情達意

　　當一個人在教室內嘗試去做一些創新的試驗時，他如何才能向其他人解釋得清楚明白呢？回想上世紀 50 年代初，當我還是個新手教師並被風聞的「兒童戲劇」（那時是校園戲劇最時尚的名稱）方法深深吸引時，我總是面對同事們富挑戰性的提問：「蓋文，究竟你在做什麼呢？」並且總得絞盡腦汁地嘗試予以解釋。我早已忘記自己當時是如何辯解的，但他們望著我笨嘴拙舌地回答時那空白一片和茫無頭緒的神情，卻教我難以忘懷。

　　那時我怎能想到，自己往後的整個事業都在尋找合適的字詞，去描述教育戲劇裡的創新實踐。要用語言去談論實踐已經不容易，要能道出這些實踐背後的理論則更難。而且理所當然地，在我長達四十年的教學之中，實踐的風格一直在變化著，故此我仍得絞盡腦汁地不斷更新我的理論。

　　轉到德倫大學教學後，能與研究生分享我所有的發現確實令我非常滿足，而我也覺得需要出席英國及世界各地的戲劇教育會議以拓展我的聽眾層面。不過，我發覺撰寫文章和書籍，實在是一種更能廣泛傳意的方法。雖然這方法甚為吸引人，我卻察覺到文章要跟讀者們溝通，會受到語言和文化的局限。

　　之後，忽然聽到香港的黃婉萍提出了想要翻譯我的文選這美好的消息。我為此感到興奮，因婉萍將打開一道大門，得以通向令人振奮的全新讀者群。

　　我很想知道我的新讀者，對於我這些意圖解釋戲劇教育實踐的嘗試會有什麼看法？我能想像你們同樣會問：「蓋文，究竟你在做什麼呢？」──相較那些年我一眾困惑的同事，我非常期望你們更能理解我的話呢！

　　　　　　　　　　　　　　　　蓋文·伯頓

鳴謝

　　首先，讓我鄭重地向蓋文一直所給予我的專業支援和友誼致以最深的謝意。作為戲劇界的翹楚，他是我鮮見的，雖享譽世界卻始終保持著謙遜、從不過於自衛，並對於無論是自我批評或其他人的批評均採取開放態度的人。他具備過人的清晰思路，卻從不會為自己的益處去操控他人。他對於自己或其他人，都總是極為誠懇真摯，而且善於循著別人的意念敞開討論而不致開罪他人。我這樣的讚譽可能看來有點像封推薦信，但我絕不會為此道歉。我想如實地將蓋文‧伯頓這位不平凡的人士突顯出來：在這個越發你爭我奪的世界中，他確實是個幾近消失的族類。我更要感激他在我籌備此文集時，不厭其煩地回答我的問題，仔細地閱讀我撰寫的引言及給予意見，並為此書加寫後記。

　　這本文集得以如期完成，實在有賴我太太伊蕾恩（Elaine）為大堆掃描材料所做的寶貴編輯工作。她為我的生命所無私付出的時間、所帶來的平和及純全的善良，皆遠遠超越我所能償還的。

　　感謝克里斯‧高拔（Chris Cooper）、比爾‧勞帕（Bill Roper）和姬特‧凱迪費斯（Kate Katafiasz）的深厚友誼，及於戲劇、哲學和美學範疇上給我的思維刺激。還有邁克‧弗萊明（Mike Fleming）——我這四十多年來一直信任及尊重的好同事。

　　感謝西西莉（Cecily）這麼多年來慷慨的專業意見、刺激思考的文章、教導，以及為本書撰寫前言。

　　最後，我要由衷地感謝塞特曼（Trentham）戲劇系列的編輯茱莉安‧卡拉恩（Gillian Klein），她一直給予我清晰的意見和支持。她所掌舵的，是一家能夠秉持原則多於謀利、卓越的教育出版社，在現今這個出版世界裡，恐怕再也難尋。

<div style="text-align: right">大衛‧戴維斯</div>

前言

　　這部重要的文集將讓已經知道伯頓的工作的人，記起他對教育戲劇發展的深遠影響。書中洋洋灑灑的思想，將挑戰新讀者，激發他們的思考，使之獲得啟發。

　　蓋文・伯頓是一位胸襟極廣闊、目光極開放的學者和大學教師。我有幸成為他於 1970 年代為德倫大學（University of Durham）開設的碩士課程的學生。當時他為其新書《邁向教育戲劇之理論》（*Towards a Theory of Drama in Education*, Bolton, 1979）完成最後幾筆，就跟學生分享他的想法，教導我們從事學術的核心原則——認清並尊重行內前人的工作，追本溯源。他在後來的著作中發展理論時，一直準備著在他自己的和其他論者的新銳遠見中，將這些意念重新審視，有需要時修訂之。伯頓擁有常人沒有的分析力，能夠幽默、率真地批判自己的理論與實踐。

　　雖然他是位備受推崇的理論家，但他的所有思想都牢牢地根植於實踐經驗中。作為一個實踐者，伯頓的溫和態度令所有年齡層的學生都信任他，投入他的戲劇。他找尋適當方法去設置戲劇距離，為參與者提供了安全領域，使之得以投入。伯頓始終承認桃樂絲・哈思可特（Dorothy Heathcote）是啟發他思想的主要泉源，但鑑於她的實踐工作常令奉行者看得目瞪口呆，驚嘆其作為教育家的才華，伯頓的工作則給予能力稍遜的教師一股信心，有一天自己也可做出類似的成果。他在教室中的能量總是掌控自如，尋找戲劇焦點的技巧亦相當高超。那些看過他教學的人，都會記得他回應那些意料之外或不合適的課堂表現時所展示的敏感和靈活變通。

　　在任何行業中，「專家」的定義都是一個能夠處理意外情境的人。觀察專家的難度在於雖然他們的成果有目共睹，但產生這些成果的方法卻往往成謎。一些觀察者在讚嘆哈思可特的教學時，卻不明其所以；伯頓和哈

思可特兩位都能引領參與者體驗即興時刻，進入即時的、不用預先設想的、深度的參與狀態。而伯頓在議論他以前稱之為「體驗當下」戲劇（"living-through" drama）中不能預計的可能性時，更擁有極為清晰地論述其思考過程的能力。

在我最初遇上伯頓的實踐的那個時代，教學環境跟今天截然不同。當時，戲劇課上大多流行玩遊戲和即興練習，還有小組片段創作。像其他戲劇教師一樣，那時我的課堂教學目標是個人發展和創意訓練。縱使在這些課堂上，教師和學生都展現了極大能量，情境卻並不統一，內容也甚不受重視。即使參與者創意甚高，也相當享受，但這些互不相關的活動環節似不能造就深刻的學習，或讓學生獲得啟發，或甚至連一點美學成果也欠缺。在任何學科中，學生要能成長和學習，必須有賴關係緊扣的活動環節，而不是寄望於個別的、鬆散的活動。

在一個 1970 年代由伯頓帶領的週末工作坊中，我第一次發現每種策略、遊戲或練習都有可能啟迪和加深戲劇情境，戲劇課堂可以包含伯頓列出的每一個類別──練習、體驗當下戲劇、劇場形式等，但這些活動皆須經過選擇，才能達到發展戲劇處境的效果。

小說家亨利·詹姆斯（Henry James）最為失敗的是其寫劇本的嘗試，但他對於戲劇片段重要性的理解，卻不亞於最佳的劇作家。在他的《尷尬年齡》（*The Awkward Age*）的引言中，他寫道，他希望小說中每一個場景都像一盞燈，照耀著人物生命中每一個情境，並揭示該情境與書中主題的關係。理想上，建構一個所謂「過程戲劇」（Process Drama）時，每一個策略、場景或片段也都應以類似方式運作；透過一連串相關片段，戲劇一路進展，每個片段以不同方式照亮著劇情的發展。

伯頓對劇場的本質有深厚認識，並明白戲劇須根據劇場法規運作才能獲得最佳效果。在《戲劇作為教育》（*Drama as Education*, Bolton, 1984）一書中，他強調乃由處境的「內在動態」（inner dynamic）把戲劇向前驅進，而不是由「接下來發生什麼事」的行動次序來決定。這種認知受不少戲劇工作者忽略，例如拜倫爵士（Lord Byron）就反對莎士比亞，說他的情

節缺乏原創性，宣稱他並無講故事的創意，只是把其他人的故事堆砌成戲劇形態。給予舊故事戲劇形態——拜倫指出了他的天分——正是戲劇家的主要才能。當我們進行編作劇場（devised theatre）或過程戲劇時，我們的任務也是一樣。我從伯頓身上學到的所有東西中，也許最重要的發現就是過程戲劇的結構——「戲劇事件中不同元素之間的相互關係」（Bolton, 1984: 90）——而這種結構跟劇場形式乃同出一轍。我一向都感到奇怪，為何伯頓的工作被視為與劇場唱反調。任何有智慧的詮釋，包括對其著作的解讀或對其實踐的觀察，都會立刻打破這種並不準確的印象。

伯頓知道只因為學生學習了一大堆關於劇場和戲劇的概念和知識，就相信他們得到了美學教育，這是一個錯誤。尤其在今天對技巧的專注和工具式學習的氣氛下，教師會很容易從一種開放的、直觀的模式，盲目地轉移到機械的、強調脫離情境的技巧訓練和對被動知識的學習。對伯頓來說，學習關於劇場（learning *about* theatre）永遠不能取代在劇場裡學習（learning *in* theatre）和透過劇場學習（learning *through* theatre）。

這部文集清楚指出，為何蓋文·伯頓的理論和實踐對於教育戲劇的發展面貌有這麼巨大和正面的影響。我自豪地宣稱他是我的老師、我的心靈導師，和我的朋友。

西西莉·歐尼爾（*Cecily O'Neill*）

校閱者序

　　最早接觸蓋文·伯頓的論述是在美國讀研究所時。當時戲劇教育相關的書籍多半以實務為主，頂多略談教育理念及教學原理，較少有人像蓋文老師一樣，對於戲劇教育本質與方法的論述懷抱如此的熱情，幾乎終其一生，他就是那麼執著地想要從自己與同儕大師的對話、辯證與實踐中，找到理想的答案。

　　從他的第一本書《邁向教育戲劇之理論》（*Towards a Theory of Drama in Education*, 1979）就可以看到他所有論述的關注焦點。到了第二本書《戲劇作為教育》（*Drama as Education*, 1984），他仍是極力想要把戲劇、劇場和教育的關係釐清，希望讓大家更清楚了解，到底是什麼樣的方法和情境，可以吸引學習者的目光，並能在全心投入後，獲得參與戲劇或劇場的真正意義——了解自我和他人、社會及世界的關係。這兩本書雖然是英國出版的論述，但卻已是我在美國就讀戲劇教育碩士的必讀經典。

　　原以為所謂「經典」就是「定律」，蓋文應該可以就此畫下句點，滿足於自己兩本著作對戲劇教育的理論與教學之貢獻。未料，不到十年的光景，他的第三本書《教室戲劇的新觀點》（*New Perspectives on Classroom Drama*, 1992）又悄然問世。這時，我已學成回臺灣，正準備在師範學院進行相關的戲劇課程、師資培育和研究的工作。我當時想，蓋文老師真用功，怎麼才一會兒的功夫，新書又出現了，也陸續看到他的研究發表，而我才剛要準備上路，不得不讓人佩服，也感嘆自己實在趕不上他老人家的腳步。教書研究的日子過得真快，轉眼十年倏忽已過，而我也好不容易完成了戲劇教育的專書研究。但是，就在轉任戲劇研究所開設「戲劇教育研究」這門課時，發現蓋文老師早已在五年前就已為我準備好教材，在他的第四本論著《教室戲劇中的演戲》（*Acting in Classroom Drama*, 1998）中，有許多

的論述都是我上課需要和學生討論的重點。從累積的四本著作中可以了解，蓋文老師畢其一生的熱情，孜孜不倦地把自己對戲劇教育的看法與實踐書寫為具體的論述，並不斷地從實踐與反省中修正其立論。這股追求真理的態度與堅毅執著的精神，是我們這些後生晚輩效法的典範。

在臺灣，戲劇教育雖然已發展近二十年，但是和其他的領域相比，這是一門新興的研究方向。近年受到九年一貫表演藝術納入國家課綱，戲劇教育似乎逐漸受到較多的矚目，雖然相關的著作陸續出版，但是多半仍是以翻譯及實作為主，純粹以戲劇教育理論的書籍相當少。欣聞兩位來自香港的年輕學者願意翻譯這本經由大衛・戴維斯教授精選的經典著作，很是興奮，也坦然答應為之進行校閱的工作。本書的譯者舒志義老師，現任教香港公開大學，是英國知名學者 Jonothan Neelands 的學生，他也是首先將其老師的著作翻譯成中文，並成為戲劇教育的華文經典之人。另外一位譯者——黃婉萍，她是香港演藝學院的教師，在戲劇領域的教學經驗相當豐富，又是這本精選集編者戴維斯教授的高徒；也由於她的牽線，蓋文老師與國外出版社願意馬上回應，讓華文地區的讀者與研究人員，提早見到這本經典論述的中文譯本。

不過，這本書能夠順利出版，還是要感謝心理出版社，尤其是總編輯林敬堯先生及同仁們一路以來對戲劇教育的支持，願意在目前這個艱困的環境中，繼續出版這種「叫好卻不一定叫座」的學術經典，這也代表臺灣出版業的眼光與遠見。希望透過大家共同的努力，戲劇教育在華文世界能夠獲得更多的研究發現與教學啟發。

國立臺南大學戲劇創作與應用學系教授

林玫君

在本書的引言部分，編者戴維斯教授這樣形容其亦師亦友的伯頓：「我想要讀者留意伯頓一生抱持的核心素質：極其謙遜……我們所見的，大部分的人都是在某個範疇為自己添了名聲後，就把注意力集中在自己和自我宣傳之上，伯頓卻反其道而行。」當我翻譯這句話時，腦海中除了浮現起伯頓教授親切和藹的笑容和嚴謹的教學態度之外，更同時出現我此生其中一位最尊敬的良師——戴維斯教授的面容。事實上，戴維斯對伯頓的描述，在他學生們的眼中，正正亦是他本人最貼切的寫照！上世紀90年代末，戴維斯教授在英國伯明罕開設的教育戲劇碩士課程，吸引了來自世界各地的有志人士修讀，而那些深受其啟蒙的國際研究生，回國後無不傾盡全力把戴維斯及其良師伯頓與哈思可特（Dorothy Heathcote）的理念和實踐傳承下去，並在世界各地開花結果。不過，戴維斯教授卻一直甚為低調，從不宣揚自己的「功績」——他總是懷著真摯謙遜的心，永遠把自己置於他尊崇的伯頓和哈思可特的背後，默默地為他心目中理想的教育和未來奮戰。

能夠為這兩位真正活出高尚情操的良師翻譯這本精選文集，是這微小的我畢生的榮幸。

在此，讓我和另一譯者舒志義再次感謝蓋文・伯頓和大衛・戴維斯兩位前輩的授權、指導、祝福，林玫君老師百忙中抽空幫忙校閱，心理出版社各位同事（林敬堯先生、林汝穎小姐）的投入參與，使本書能順利出版，惠及往後無數有志尋找戲劇教育真義的同路人。

黃婉萍 謹識

譯序二

　　譯這本書，令我想起十多年前幫香港教育署實行種籽計畫（即教育改革實驗計畫，想達到播種的目的）時的翻譯問題。當時有個「發展戲劇教學法種籽計畫」，由英文「Developing Drama-in-Education Seed Project」譯過來。我後來知道那個計畫的原來譯名是「發展教育劇場……種籽計畫」，我好奇為什麼有兩個譯名，一問之下，原來主事人覺得計畫的核心範疇既是探索如何把戲劇應用到課室和正規課程裡，譯為劇場總是格格不入，甚至有誤導之嫌。至於為何第一個翻譯版本是教育劇場（現在一般在香港是Theatre-in-Education 的譯法，臺灣多譯教習劇場），我就不得而知了。

　　政府實行試驗計畫，當然想有所成效，是否出師有名甚為重要。既然所要推廣的戲劇是用在教室，譯為劇場，當然是麻煩多多，甚至擔心走回頭路，讓人以為新派的教室戲劇活動與策略，重點在於製作以舞臺製成品為主的劇場表演，那就真是拿石頭砸自己的腳。不是因為劇場裡的舞臺表演不吸引，而是要老師學編劇、導演、排戲，又要照顧燈光、布景、道具、服裝，壓力很大，學校要是聽到「劇場」兩個字，想當然地以為該種籽計畫需要這麼多資源才能實行，會參加才怪。我覺得當年的戲劇組主事人方錦源先生很有心思，勇於改正。

　　這些考慮，其實不單牽涉語言轉換的翻譯問題，更重要是牽涉什麼是戲劇、劇場等概念問題，以致影響實施、推廣的成效。什麼樣的戲劇可以推廣發展，是不是稱作戲劇好，抑或只稱角色扮演？將之看作是純粹工具性的教學方法，抑或一套整全的學習模式？這類討論，相信在香港也不多不少地發生過。

　　蓋文・伯頓為了讓教師和業界好好思考戲劇中的劇場性和藝術性、學習者的心理變化、學習過程中產生意義的關鍵、推廣時所受的阻力、戲劇

學習的地位等等問題，花了畢生精力，實踐、研究、論述、倡議、口誅筆伐，以至建立豐富的理論系統；這本書擷取了數篇精華，值得一讀。

最後我想回到語言轉換的層面多談兩句。十四年前我在上海戲劇學院刊物《戲劇藝術》中發表過一篇文章，曾經把 Drama-in-Education 譯成教育戲劇，把 Drama Education 譯為戲劇教育，當時因為覺得能把兩者的概念清晰分開而感到沾沾自喜，後來多讀了幾本書（其中不乏伯頓的著作），發覺這樣涇渭分明地理解和為戲劇學習分類，把形式兩極化，很是膚淺，而且「教育戲劇」這個詞組在廣州話中又語感差勁，於是決定一律把這類學習形式歸類為戲劇教育。今天翻譯這本書，書中談到仔細之處，覺得又有需要把教育戲劇一詞從我的垃圾筒中翻出來。所謂教育戲劇，即是一種含有教育性的戲劇，頗有 Drama-in-Education 這個詞的況味，即當年哈思可特所提倡的一種以教育為前提的戲劇形式。

以下略談談本書的翻譯問題。

書中花了大量篇幅討論戲劇是什麼、有什麼特質和功能、教師運用時尤其是在概念上有什麼要注意等等。把 drama 譯為戲劇、theatre 譯為劇場則似乎已成普遍翻譯習慣（但也有其他個人翻譯傾向），但我們知道在語言轉換的過程中，文字的局限性是很大的。例如，dramatic 可以譯為戲劇性，但要是把 theatrical 譯為劇場性，卻可能很彆扭（當然語意可能更清晰）[1]，尤其是當伯頓要強調 drama 的 theatricality 的時候。

文字與背後的文化涵義是令翻譯者最頭痛的事。正如伯頓指出，theatre 一詞來自希臘文 theotron，即去觀看的地方（本書第 46 頁），但現今用這個字的洋人大都不知道其希臘字源，他們用 theatre 一詞時，腦子中未必立即浮現一個觀看場所的圖像；相反，當華人運用「劇場」一詞時，腦中很

1　試想想：把 The incident develops so theatrically! 譯為「事態的發展可真劇場性！」──這是什麼話？我們一般不是都說「事態的發展可真戲劇性」嗎？但如果作者是個舞臺導演，譯者從這個句子的上下文可看出作者正要強調他想表達的該事件的劇場特質，又可以怎樣譯？以上是一個無中生有的例子，但這本書中卻有無數這類刻意的、概念性的用字。

快就浮現戲劇的場所（如劇院）的圖像。換言之，英語中洋人比華人較容易接受 theatre 跟 drama 的共通點，亦即伯頓努力在討論的一點。在翻譯時，「戲劇」和「劇場」兩個名詞之間卻沒有這樣的共通點。當你讀到〈全都是劇場〉一章時，就要留心了。

有趣和弔詭的是，伯頓要同時提倡 drama 和 theatre 的個別特質和綜合特質，既要看到兩者的分別又要避免一面倒的兩極化。伯頓正在打一場文字硬仗，透過文字的論述和複雜化，企圖令概念更清晰；而我們則在這場硬仗的背後打另一場文字轉換的硬仗，透過文字轉換，企圖保留作者的博大精思，但無可避免地，這些意思必有遺失，也會帶來添加的意思。

一言以蔽之，在一般情況之下（不單指 drama 和 theatre 二字），我們都不硬性把某些辭彙機械化地用某些中文譯法取代，得綜合考慮上下文的意思、原文與譯文語言背後的文化異同、譯文（即中文）的語感（慘了，港澳、臺灣、大陸、海外又有所不同）、原作和翻譯的目的等，才決定最好的譯法；不過，有時看到伯頓刻意要討論某些辭彙的用法，翻譯時又難免會出現稍稍機械化和對號入座式的轉換取代。以上既是翻譯者的態度方法和永恆兩難，亦特別是我們翻譯這本書時的深切體會，希望讀者體諒和指出錯誤。

舒志義 謹識
2013 年仲夏

引言

　　所有蓋文·伯頓寫關於自己的實踐的書已經絕版。在我寫這篇引言的今天，我留意到《教室戲劇中的演戲》（*Acting in Classroom Drama*, 1998，可能是他最重要的著作）在亞馬遜網路書店有售，竟要 218 英鎊！一些人肯定仍求書心切，亟欲獲得其著述。

　　蓋文·伯頓超過五十年來一向是教育戲劇界的領導人物，他的名字在大部分時間都一直跟桃樂絲·哈思可特連在一起，當說到戲劇教學方面的國際權威時，往往總不免提到「哈思可特與伯頓」。不過，他已經有風度地稱她為業界翹楚和天才了。桃樂絲·哈思可特已幾乎創作了所有主要的教室戲劇（classroom drama）教學手法，即使邁入八十高齡仍繼續創作。當哈思可特在發明新的戲劇形式和教學方法時，就是伯頓在舉筆狂書，嘗試把自己和她的實踐寫成理論，讓世界各地的人都可閱讀。在哈思可特發展了「專家的外衣」（Mantle of the Expert）後，伯頓雖然確認了這種手法對教育的重要貢獻，卻並不自己將之進深發展，而繼續尋找他的戲劇教學路途。在四本主要探尋自己在教育戲劇方面的理論與實踐的著作、三部與哈思可特合著或描述其實踐的著作、七十多篇的學刊論文和書籍文章中，蓋文·伯頓儼然成為國際間首屈一指的健筆，也無疑是業界的第一健筆。他透過自己開設的研究院課程、遍布世界的夏季課程、替教育當局和英國國內外的戲劇組織任教的在職課程等，教授和影響過無數教師。

　　他有兩方面的專業實踐較不為人熟知，就是在一所本地精神病院裡，在開學期間每週一次擔任與精神病人有關的義工，以及退休後，擔任「受害者支援」（Victim Support）的義工，運用角色扮演處理特別是精神受創的幼童，譬如發現入屋劫匪的兒童。

　　我從 1969 年開始，因修讀蓋文·伯頓的研究院文憑課程而認識他，我

珍惜與他建立的友誼，至今超過四十年。我想我倆對於自己轉眼已分別七十和八十多歲都感到有些驚訝。我記得唯一一次氣他的是正值籌備本書之時，我發現他知道自己終於完成了教學工作而銷毀了自己的資料庫！我居然連一份記錄了他所有著作的清單都找不到。這令編選本文集增加了難度；我盡我所能把他所有著作編成清單，放在了本書書末。

我主要選取了他發展出對教室戲劇最新想法的文章、涵蓋了他的主要興趣範圍，也包含了他在那些即使不摧毀也要極力搞垮教育戲劇的人面前所做出的捍衛。我每收錄一篇文章，就得摒棄三篇同樣重要的文章。事實上，他的文章幾乎可歸為三個主要範疇：他自己戲劇教學手法的發展、他自己在理論與實踐兩方面的原創貢獻、他覺得需要抗衡破壞性攻擊而做的對戲劇教學的捍衛。最後一個範疇通常亦成為精煉和發展其個人理論的方法。

我不能說這些就是他那些必選的論文，只能說是他某些必選論文。要選出我心目中的最終名單，可能會得出至少三大冊，在經濟上根本不划算。反之，我選了一些能代表他主要著作的文章。換了另一位編者準會做出不同的選擇。

在開始詳細解說這幾個範疇之前，我想要讀者留意伯頓一生抱持的核心素質：極其謙遜。希望那些在伯頓停止開辦課程時仍然在學而沒有幸見過他的人，會成為此書的讀者，你們就是伯頓在後記裡的主要讀者對象。我們所見的，大部分的人都是在某個範疇為自己添了名聲後，就把注意力集中在自己和自我宣傳之上，伯頓卻反其道而行。他的謙遜的一個例子（在這裡可說運用不當），就是認為沒有人會對他的著作和資料庫感興趣。較早前，他在第一本書裡寫：

> 與孩子一起時，我曾犯過（現在也仍在犯）許多錯誤，但我卻正好蒙受兩種自相矛盾的、可能所有戲劇教師都必須擁有的素質所保守——一種承認錯誤的謙遜和一種肯定的傲慢相互交織，使我不單能從錯誤中學習，更能從經驗裡提煉出堅實的哲學並將

之寫成書！（Bolton, 1979: 2）

我曾想透過所選的文章，展示他如何經年累月地逐漸發展和精煉自己的想法。不過，礙於全書的篇幅，在此無法做這件事。取而代之，我選擇那些在退休後記載了他最新想法的文章，在這篇引言裡我純粹要指出他是如何逐漸發展出這些想法的。

他的戲劇教學方法的基本元素是什麼？我認為他在 1971 年說的不錯，當時他尋找和開始解答那些他一直求問的問題。

> 戲劇是什麼？戲劇在什麼時候是戲劇？教育性戲劇什麼時候走進戲劇的核心？我們應能問這個問題：當戲劇運作達至最佳效果時，戲劇的本質和功能是什麼？
>
> 對我來說，也許一個可能的答案是：當戲劇擁有兒童遊戲和劇場的共通元素的時候；當其目的是幫助兒童學習那些感覺、態度和前設，而這些感覺、態度和前設在兒童沒有戲劇經驗之前都非常隱晦。〔……因此兒童〕受了戲劇的幫助而能面對事實並且不存偏見地詮釋之；因此他們發展出一系列不同程度的跟別人感同身受的方法；因此他們發展出一套原則，一套貫徹的原則，並且身體力行。（Bolton, 1971: 12-13）

這可說是他畢生關注的基本框架：戲劇跟遊戲的關係；經驗的認知／感性本質；兒童遊戲、戲劇性遊戲和劇場之間的關係；以及幫助兒童理解身邊的社交世界及其與他們自身的關係。

從以上基礎開始建構，伯頓的第一本書《邁向教育戲劇之理論》（*Towards a Theory of Drama in Education*）將上述的關注點發展開來，清楚引出他從 1970 年代以後所有探尋的主要範疇。最首要的是，他希望戲劇是有挑戰性的：「……在這個國家，戲劇的主要問題並不是挑戰基本價值，而是不挑戰任何價值。」（Bolton, 1979: 135）這就提出了這些問題：哪種戲劇

能這樣做？什麼參與模式能讓年輕人在這個過程中有效地投入？

　　伯頓是這個領域中，少數會將實踐建基於兒童戲劇和兒童假想扮演（make-believe play）之間的直接關係上的領導者；其他有相同做法的著名人物有彼得・史雷（Peter Slade, 1954）和理查・科特尼（Richard Courtney, 1968）。其實，長期以來他把最重要的投入戲劇的模式稱為「戲劇性遊戲」（dramatic playing），後來，凡有運用教師入戲的，他都傾向採用「體驗當下戲劇」（living through drama），最後，他用「創造」（making）戲劇來指稱這種特別的投入戲劇模式（Bolton, 1998）。他從扮演乃以「存在」（being）來「探索存在」（explore being）這基本意念上建構理論。兒童能同時做自己和做別人，並同時存在於不同的地方。他從波瓦（Boal）的理論中借用虛實之間（metaxis）一詞來形容這種辯證狀態。就是這種依靠劇場形式的力量使兒童投入角色、在事件中體驗存在，同時又有能力監察和反思這過程的模式，使伯頓在教學中追求改善，透過這種投入狀態來讓兒童面對自己和相對於自己的、所置身的社交世界。

　　在這部處女作中，伯頓繼續詳述其他一直吸引著他的範疇。他由最初令他感興趣的皮亞傑（Piaget）轉至布魯納（Bruner）和維高斯基（Vygotsky），作為更足資借鑑的教育心理學家。他讀過維高斯基關於兒童玩耍的重要論文（Vygotsky, 1933），看到在近側發展區間（Zone of Proximal Development）中運作這個基本概念的重要性：擴展兒童的已有能力，以致學習先於發展、影響發展，而並非如皮亞傑所言，假設發展先於及決定學習的水平。這讓伯頓看到教師須設計戲劇學習經驗的結構，為兒童的學習建立鷹架，導致之後的發展。

　　令伯頓著迷的是，戲劇的藝術形式如何與戲劇性遊戲結合？他開始縷述劇場的藝術形式究竟是怎樣成為戲劇性遊戲的基礎，選取了張力（tension）並在次章節裡談及戲劇中特別的時間感（sense of time），焦點放在如何處理戲劇材料的內在張力，又談論從驚訝（surprise）所發展的張力。他也談到各種形式的對比（contrast）作為戲劇藝術形式的主要元素，還有運用象徵（symbolisation），即運用物件和行動跨越表面意義，以承載不同

層次的聚焦意義；他後來還認為運用象徵是「全書最重要的部分」（Bolton, 1979: 83）。弔詭的是，他主張戲劇並非做出來的，而必然是一種精神活動，即「思想活動」，雖然這種精神活動乃聚焦於戲劇行動之中。

伯頓是察覺到高階象徵（secondary symbolism）之重要性的第一人，或至少是他首先談及這個概念和將之命名，使之跟戲劇扯上關係。借用皮亞傑（Piaget, 1972）的例子，他談到一個孩子在玩耍時，會用一個洋娃娃來代表一個人，這就運用了初階符號（primary level of symbolism），但同時下意識地代表了他（她）那個討人厭的新生弟弟，要將之遠遠送走而後快。這些符號和象徵成為了伯頓至關緊要的戲劇元素，因為他嘗試閱讀學生選擇扮演的角色裡其他的隱藏意義。

以我所知，伯頓也是第一個仔細談論角色的第二向度（second dimension）這個概念的人。他用這個詞來描述一種有用的技巧，以幫助學生透過找出對角色的集體關係來尋找進入角色的方法。這種跟集體角色的關係必須能跟他們作為某個年齡層、屬於某種文化的年輕人的已有知識接軌，才能把該角色演繹出來。因此，如他們要扮演海盜，一種進入角色的方法可能是透過角色的第二向度，如扮演新手海盜或思鄉的海盜，或為了要在城裡買日用品而須掩飾身分的海盜。這種第二向度讓孩子找到自己的生活和角色的生活之間的關係；讓他們在角色中找到彼此聯繫的方法，也讓所有人找到在角色中自己跟戲劇主題的聯繫。這個概念首先只在《蓋文伯頓文選》（Gavin Bolton: Selected Writings, Bolton, 1972）刊登的一篇文章中詳述了，然後在《邁向教育戲劇之理論》（Bolton, 1979: 61-62）中發展起來。

我們也在伯頓這第一部著作中找到一個重要概念：學生進入角色後與戲劇材料之間的聯繫角度（angle of connection）（Bolton, 1979: 60）。戲劇教師如漠視這一點就要自負後果，沒有了聯繫角度，學生也許不能在材料中找到真正的投入感或興趣。在《邁向教育戲劇之理論》中有個極佳的例子解釋教師如何找到這種聯繫角度。學生選擇做一齣戲是關於當時戰火燒得濃烈的北愛爾蘭衝突事件。男孩子立即分成愛爾蘭共和軍成員和臨時軍成員兩組，女孩子則表示不願採取某一方面的立場，說要避免「麻煩」。

伯頓同時找到聯繫角度和角色第二向度，將情境設計成發生在超級市場內外的衝突。女孩子可以購物、如常運作、生活必須繼續，而男孩子則互換眼神，看可以在超級市場外找什麼潛在麻煩。當衝突隨之而來，警官（教師入戲）到達現場發現男人已離去，他逮捕了所有女人回去問話，無論她們怎麼抗議說自己並沒有牽涉在內、並沒有目擊任何事情也無濟於事。這是個巧妙的例子用以解釋教師可以怎樣協助建構學生想創作的戲劇、協助他們找到切入點，然後運用意料之外的事情去轉移戲劇的焦點。「女人被這個『粗暴』的警察驅趕去問話〔……然後〕在這種壓力之下，她們怨恨、憤怒、懊惱、驚詫。她們領略到愛爾蘭處境裡的某些悲苦、無望的感覺」（Bolton, 1979: 80-81）。

伯頓接收了喬夫・葛林（Geoff Gillham）的主張：那裡有兩齣戲劇在同時運作著，即「學生的戲」和「教師的戲」。從兒童的聯繫角度創作的是「他們的戲」，教師的戲則要編入藝術形式的組件：容讓學生投入有意義的學習範疇的結構，如上述例子般。這可能是教育戲劇歷史上最多人徵引的未發表論文（Gillham, 1974）。

他也發展了「限制」（constraints）這重要概念，以描述藝術形式的一個關鍵向度——延遲衝突的時刻以產生張力，即張力的內在性（見本書 89 頁關於這個課題的章節）。

所有這些範圍都是伯頓畢生追求的基本關注點：尋找最有用的投入角色的模式，牽涉探索假想扮演和戲劇性遊戲的關係；容讓透過感受達致觀點轉變的結構；理智與感情的統一，即以「感性認知發展」（affective cognitive development）（Bolton, 1979: 39）來達到「個人的價值轉移」（p. 90）；在教室戲劇裡尋找劇場形式，教師促使在這過程的後期讓藝術形式達致自我控制的責任。所有這些範疇的研究標誌著作為一個置身於實踐中的教師，而非一個空論者；他所有關於實踐的論文皆出自他的教學。跟一些批評他的人不同，他不是一個脫離教室的空論者。

在 1970 和 1980 年代，這些批評的聲浪開始湧現。韋根（Witkin, 1974）說教育性戲劇並未找到運用藝術形式的能力。埃克塞特大學（Exeter Univer-

sity）的馬爾坎·羅斯（Malcolm Ross）指控伯頓和哈思可特是反劇場和極
為操控式的教師，干擾了兒童的創意（見Ross, 1982）。一所進修教育學院
的講師大衛·宏恩布魯克（David Hornbrook）開展了與伯頓和哈思可特的
筆戰，指控的內容也差不多，說他們破壞了學校裡的劇場藝術。他形容他
們的做法欠缺社會內容，沒有提供任何道德指標。在《教育與戲劇藝術》
（*Education and Dramatic Art*）一書中，他說：

> 毫無疑問，這是教育戲劇核心的真空，學生圍繞著那種存在
> 主義的、自戀的放任，去搜索真理、價值和意義，但其實在戲劇
> 課上這一切的所謂社交學習，無論是什麼好心工程，最終都難逃
> 無的放矢的批判。（Hornbrook, 1998: 68）

宏恩布魯克在看到上述類似北愛爾蘭生活的例子後仍發表這種言之鑿
鑿的觀點，令人懷疑他和其他批評者是否真正了解戲劇課上究竟發生了什
麼事。他在書中又把哈思可特和伯頓比作麥格爾頓主義者。英國 17 世紀
時，里夫（Reeve）和他的表弟麥格爾頓（Muggleton）領導了一個激進的清
教教派，追隨他們的信眾可以獲得啟示，聽到神的真理。

> 〔戲劇教師〕可不理教育界的普遍論述，而鍾愛「桃樂絲與
> 蓋文」的見證，因為就像里夫與麥格爾頓一樣，哈思可特與伯頓
> 恩賜了一種智慧，聲稱來自深邃的靈性真理和對人性的宏觀遠見，
> 使信眾沉浸於進一步的道德啟迪或意識形態探索之中。（同上，
> p. 26）

宏恩布魯克把他的第二本書命名為《戲劇中的教育》（*Education in
Drama*），將教育戲劇倒轉過來，以標榜其認為戲劇是一個學科的觀點，而
那學科就是劇場藝術。

薩塞克斯大學（University of Sussex）的彼得·阿拔斯（Peter Abbs）寫

了公開信給伯頓。這些信件重印於阿拔斯一本書的一章中，題為「教育性戲劇作為文化放逐」。他用了該章裡的三份文件去指出：「在過去三、四十年間，教育性戲劇（educational drama）狠狠地漠視了戲劇的美感範疇，即所謂劇場的連續線」（Abbs, 1994: 117-118）。

現在很難回想起 1980 和 1990 年代初爆發的戰爭的兇狠程度。事實上，伯頓和哈思可特都一直認為自己用的是相同的泥膠，運用相同的、從劇場發展出來的藝術形式組件。哈思可特的反應主要是不理這些挑戰，繼續教學工作便算，認為這就是最好的回應。她寫了一封信給宏恩布魯克，說覺得麥格爾頓主義的典故甚有娛樂性。不過，伯頓就代表一眾需要向校長和家長爭辯戲劇科價值的戲劇教師，提起筆桿還以顏色（見本書後半部幾個回應的例子）。

戲劇教育社群的這種分裂，早在對兩位教室戲劇先鋒——彼得・史雷（Peter Slade）和布萊恩・魏（Brian Way）所提倡的學校劇場活動的攻擊中初現端倪。在 1970 年代，為了給教室戲劇在課程裡找個位置，傾向隱瞞戲劇過程中內在地運用劇場形式的事實。至 1990 年代中期，這些相反意見已被如伯頓等人消解，他們能夠證明教室戲劇和劇場用上了相同的藝術形式，而我們需要的則是一種綜合處理方法（integrated approach）（見 Fleming, 2001）。其實伯頓最後期的一篇文章就提為「全都是劇場」（見本書 179 頁）。

在所有關於他自己的實踐工作的著作中，伯頓致力消除這些分野，並捍衛和發展教室戲劇的運用，大多筆鋒幽默（見〈在他臉上撒尿〉）、學富五車（見〈教育戲劇：學習媒介抑或藝術過程？〉），只有一次語帶諷刺和掩不住的憤怒（見〈用點心吧！〉，以上幾篇皆收錄於本書）。最後一篇收在「精選」文集似乎有點牽強，但我仍將它收錄，乃作為例子以展示伯頓的熱情，憑著這份熱情，他捍衛了「創造」（making）戲劇的獨特性，作為戲劇藝術的一種形式。

在他第二部著作《戲劇作為教育》（Drama as Education, 1984）中，他提到這些戲劇教學的分野時寫道：「我希望從一個較寬廣的視野和引進一

個能容納百川的理論架構來建立平衡點」（p. 1）。他下一本書《教室戲劇的新觀點》（*New Perspectives on Classroom Drama*, 1992）是對宏恩布魯克一派的批評的隱晦回應，並詳細寫出他的理論和實踐。隨後的一部《教室戲劇中的演戲》（Bolton, 1998）則是對宏恩布魯克所寫的直接回應：「我的爭辯是，概念上，教室中兒童的演戲跟劇場裡舞臺上演員的演戲毫無分別」（引自 Bolton, 1998: xvi）。事實上，在伯頓退休後，在他生命中這個階段，他終於有時間寫篇博士論文了，他寫了 18 萬字，就是關於這麼一句話：我為我的博士生秉持的一個模範——如何緊緊聚焦！該書就是從論文改編過來的，共花了 284 頁建構了他的論述以證明宏恩布魯克是錯的。

在這四部著作所橫跨的二十年中，伯頓調整並發展了他對教室戲劇的基本認知，包括可能的、較好的和理想的學生參與及學習模式。首先，在《邁向教育戲劇之理論》（1979）中，他看到四種分開又互相連結的模式：戲劇性遊戲、練習、劇場，還有結合了前三種的「D 類型」。學習主要以概念為本，學習範圍則可以用命題式的字眼來形容。在《戲劇作為教育》中，參與的模式可列於一條連續線上，在一種滑動於存在意圖和描述意圖的辯證關係上（p. 125），學生對學習範圍沒有焦點意識，所要學的東西也不能以命題式的字眼來表示（p. 153）。到他寫《教室戲劇中的演戲》（1998）時，他為三種參與模式定下清晰的分野：創造（making）、呈現（presenting）和表演（performing）。現在，創造跟其他兩種模式具有質性的差異，亦突顯出教室戲劇的獨特之處。他在《教室戲劇的新觀點》中的其他重要發展是採納一種人種方法論（ethnomethodological）的途徑來建立角色。「在『體驗當下』戲劇中，參與者的行為跟我們所有人的行為一樣，我們在『真實生活』中努力向對方展現一個社交事件」（Bolton, 1998: 181）；在藝術形式的聚焦「變形」下，參與者努力創造社交事件，直至「我正在令事情發生」變成「事情正在我身上發生，而我有能力意識到什麼事情正在我身上發生」，這是一種透過社交磋商創造意義的過程。最後這個理論觀點乃建基於荷爾（Hall, 1959）《沉默的語言》（*The Silent Language*）一書的早期影響；荷爾同時給了哈思可特和伯頓重要的早期影響，

這本書講述我們每一個人如何只有透過某種文化才能是個人，一種文化的任何優點與弱點都潛藏於該種文化的社交歷史中，因此，建立角色必定牽涉創造、認同那些管轄我們社交互動的「潛」規則。

由於篇幅所限，我選取了伯頓一些較後期的、能展現出他某些發展得最成熟的思想的文章，為本書揭開序幕。這可能會令本書的開頭部分略為艱深，但這卻可以讓讀者盡早一窺伯頓在教室戲劇方面的最新思維。從伯頓技巧嫻熟、處於最佳狀態的教室戲劇實踐例子開始，我亦保留了彼得・苗利華德（Peter Millward）與幼童一起活動的詳細描述，以幫助讀者理解此一部分及其對伯頓的重要性，也是理解他教學手法的精要所在之關鍵。然後，我嘗試選出幾篇他對戲劇教學理論做出重要貢獻的文章。在最後一個部分，我精選了幾篇在面對上述攻擊而捍衛教育戲劇的文字，亦加了一篇對全國課程議會（National Curriculum Council）的重要出版物《學校裡的藝術》（*Arts in Schools*）報告書的回應。

我以〈全都是劇場〉一文作結，這是伯頓為消解戲劇／劇場的分野所做的最後嘗試，也是他整個專業生命裡要完成的使命。與其在這裡為每篇文章寫簡介，我不如在每篇文字的前面寫幾句。當引用某本書的文句時，我保留了原文裡對該書其他部分的參考。當用上哈佛徵引系統時，我會保留它並把所有參考書目放在全書的最後。有時，我會在不影響原文意思時，修訂文章的長度，並註明所省略之處。

參考文獻

Bolton, G (1971) Drama and theatre in education: a survey In *Drama and theatre in education* Dodd, N and Hickson, W (Eds) London:Heinemann

Bolton, G (1972) Further notes for Bristol teachers on the 'second dimension' In *Gavin Bolton: selected writings* (1986) London and New York: Longman

Bolton, G (1979) *Towards a theory of drama in education* London: Longman

Bolton, G (1984) *Drama as education* Longman

Bolton, G (1992) *New perspectives on classroom drama* Simon and Schuster Education

Bolton, G (1998) *Acting in classroom drama: a critical analysis* Trentham Books

Bolton, G (2010) Personal email

Courtney, R (1968) *Play, drama and thought* Simon and Pierre

Fleming, M (2001) *Teaching drama in primary and secondary schools: an integrated approach* David Fulton Publishers

Gillham, G (1974) Condercum school report for Newcastle upon Tyne LEA (unpublished)

Hall, Edward T (1959) *The Silent Language* Doubleday, Chicago

Hornbrook, D (1998) *Education and Dramatic Art* (2nd Ed.)

Piaget, J (1972) *Play, dreams and imitation in childhood* London: Routledge and Kegan Paul

Ross, M (1982) *The development of aesthetic experience* Curriculum series in the arts Vol 3, Pergammon Press

Slade, P (1954) *Child drama* University of London Press

Vygotsky, L (1933) Play and its role in the mental development of the child. In Bruner, J S et al (1976) *Play: its development and evolution* Penguin

Witkin, R W (1974) *The intelligence of feeling* London: Heinemann Educational books

關於教室戲劇本質
的重要文章

重新演繹哈思可特的「體驗當下」戲劇

本文輯錄自 1998 年出版《教室戲劇中的演戲：批判性分析》（*Acting in Classroom Drama: A Critical Analysis*）第十章，這是伯頓所著，關於他自己的工作的最後一本著作，亦是最重要的一本。他寫作的原因，是回應當時大衛·宏恩布魯克（David Hornbrook）所聲稱「劇場中的演戲與教室戲劇中的演戲是完全一樣」的論點。在本著作中，伯頓回溯英國從維多利亞時期至今，教室戲劇的主要發展階段和形式。他透過分析這些發展，總結出宏恩布魯克的謬誤——教室中的創造（making）與劇場中的演戲，從參與方式而言具有本質上的差異。他於該書的第十一章完整而詳細地闡述並證明了這點，而從第十章我選取了以下的內文，當中他描述了自己於教室內運用戲劇手法的一個主要例子，及那影響他採用人種方法論（ethnomethodological）立場來解釋他如何建立角色和創造意義的主要源頭。我收錄了對彼得·茁利華德（Peter Millward）的教學的詳細描述，是因伯頓清晰地指出，這是一個能闡明戲劇性遊戲（dramatic playing）如何發展成一種戲劇獨特形式，以及兩者是如何結合起來的例子；從這例子他發展出第十一章的基礎。讀者最好能把這兩段節錄都讀完。由於篇幅所限，我得從這兩段節錄中刪去那些非常有用的註釋，但讀者們可於書末

找到有關的參考資料。

本章的第一部分將展示一些我個人的工作，這比我原本預計要寫的為多。我從無意要自比為戲劇教育的先鋒，雖然我可能曾對於這範疇貢獻過一些原創的理論，我卻深覺自己的工作乃是建基於彼得·史雷（Peter Slade）、布萊恩·魏（Brian Way）、桃樂絲·哈思可特（Dorothy Heathcote）及其他專業或業餘的劇場工作者，不過我的確漸漸察覺到，我很大程度上要為哈思可特的「體驗當下」戲劇（"living through" drama）手法的重新演繹負責，這方向並非她原本的意圖，甚至可能從她的角度而言，若非不妥也至少算是偏離了目標。

「體驗當下」戲劇的新方向

在上一篇章，我們已理解到「情感的投入和抽離」是哈思可特所有戲劇工作的特點。那些對「情感投入」所做的修正，似乎未能完全防止別人——包括她的跟隨者及批評者——對她的誤讀。有些哈思可特的崇拜者，尤其那些能在戲劇工作坊中發現新可能性的參與者，可透過對共同假想情境的想像，自然地或有時強烈地引發出不同的情感。就像一些重要的劇場導演在排練中開始實驗，用肢體的方法去引發情感，一些帶領者亦曾在教室中鋪排出具強烈感情的戲劇性情境。於是人們開始把「體驗當下」戲劇與「深入的」情感經驗聯繫起來。

不覺地，因著一些哈思可特的模仿者（包括我自己）的工作，「體驗當下」戲劇的目標群竟漸漸從哈思可特的「以學生為中心」，轉變為「以成年人為中心」（通常為教師）的充電活動。這種在職訓練當時可謂盛極一時，全國差不多每個地方的教育部門，都會推出一些週末戲劇課程予教師們參加。

我本人對於這些課程的貢獻，乃是建立了一種完全投入的工作坊模式。

「體驗當下」戲劇開始成為一種能讓成年人一起成功地做的事情，而且毫無疑問地，這些高度熱誠的老師們會漸漸地轉化這種戲劇化手法的潛能。它變成了一種經仔細編排而感受性強的劇場經驗——有其價值但不一定對學習有什麼承擔。當這個「經驗」完結時，帶領者最典型的問題是：「你剛才的經驗如何？」以及（或）「你剛才的感覺是什麼？」這些都不是哈思可特會問的問題。通常那些週末課程或暑期學校必須問過這種「個人解說」問題，才會開始去問：「我們可以如何應用這經驗到我們的學生身上？」這就是哈思可特所舉的「本末倒置」的例子，雖然她原則上並不反對這種讓成年人「探索參與戲劇活動的感受」的點子。

這類「體驗式」手法所帶來的一種危險，是一些視以上工作坊經驗為滿足個人心靈的人，會將這種新類型連結到治療之上，我個人對這種看法絕不同意，亦深感是對哈思可特極大的冒犯。當然所有藝術或任何一種帶來滿足感的經驗（即如「園藝」之於某些人）都可以具有治療功用，但這絕不可以、亦不能夠作為教育背景下的一個目的。這種手法的另一危險，是它的倡導者（至少在 1970 年代），熱衷地把這種戲劇形式局限為一種即興的模式，而避開了其他例如劇本、練習及定格塑像（depiction）等方式。開始時可能需要一些預備活動去建立主題，但當它一旦起航了，那種持續的、全班一起進行的即興戲劇，正是被視為最重要的經驗。它的「成功」有賴於其主題的強度，能否帶來持續的動力去貫穿整個工作坊。只要有技巧高的帶領者和一班投入的參與者，這種持續即興的手法通常會成功，而參加者亦指出他們經歷了一趟有價值的旅程。不過，在我們繼續熱忱地投入於不同重要主題時，我們卻沒留意到原來哈思可特已慢慢地從她原先的「人在棘途」（A Man in a Mess）[1] 這種戲劇原則中轉離了。

我在此想講幾句關於英國廣播公司（BBC）所拍攝，讓哈思可特的工

1　譯註：源出於哈思可特在一齣關於她工作的紀錄片〈三臺織布機的等待〉（Three Looms Waiting）中對戲劇的形容：戲劇就是人在棘途（"Drama is just a man in a mess"）。

作備受注目的影片。歸功於拍攝水準及個別參與《線人》（Stool Pigeon）和《總統之死》（Death of a President）戲劇的孩子的演技，有些觀眾想像中的效果可能比現實略為提高了。以《線人》為例，劇中的背叛者崩潰流淚，看來是個出於自發而真情流露的一刻（有些觀眾甚至誤以為那是體現了哈思可特手法的最高境界）；不過，那其實是由一位敏銳的拍攝導演跟一位少年演員的共同創作，是從那少年演員早前提問哈思可特及其他同學，該角色應否哭泣而來的。同樣地，當那些獄卒突然來到，囚犯們機靈地收藏鑰匙的情景，亦是經過攝影技術鋪排而產生的「逼真」效果。對於哈思可特而言，更重要的反而是如何透過鋪排場景去讓所有的參與學生建立起「自我觀看」（self-spectatorship）及能理性地察驗那些像獄卒的人們是如何表現權力的。當學生們對著鏡頭「表演」時，他們的投入既是一種「感受上」的經驗，亦是一種理智上的認知。讀過大衛・戴維斯（Davis, 1976）的〈戲劇教育中的「深度」是什麼？〉（"What is 'depth' in educational drama?"）一文的讀者，相信都會感到他與我們大部分人一樣，認為這是攝影師剛好捕捉到那孩子猛然發現自己出賣了朋友時的震撼一刻。當然，某種程度上這的確是事實，不過，哈思可特深知該片段中的情緒是適切地建立於理智上的計算、了解和自覺（self-awareness）之上。

我的一個教學例子

以下，我將詳述一個我個人的教學程序，我相信這例子能代表我所追求的一種精密而複雜的戲劇經驗流程（應用了不同的戲劇形式，但過程中亦有「具重要性」的親身經歷、「體驗當下」的元素），目的是建立某種具滿足感的劇場經驗。

為青少年學習亞瑟・米勒的《熔爐》（*The Crucible*）做準備之課堂設計

　　以下是一個「體驗當下」戲劇的精密形式，是一連串的戲劇程序以延續一個朝向某主題的經驗，當中包括了各種不同的戲劇形式。在 1980 年代末，我首次使用這設計的一個版本於青少年的課堂上，其後延伸到成年人的工作坊。以下的描述是為修讀戲劇教育的學生而編寫的「教學」文件之一部分。

　　要年輕學生投入於一些具歷史背景的戲劇文本，難度在於如何令他們窺見這些「古怪」的文化（例如十七世紀的美國麻薩諸塞州之清教徒）背後的價值觀是什麼、與他們今時今日的生活有什麼關係等。他們可能會指那些燒死女巫的人們是怪人、瘋子，或認為他們幼稚得不屑一顧。故此我設計這戲劇歷程的目的，是讓他們在學習這劇本前能刺激一下他們的胃口，同時讓他們更熟悉劇中的各種情境。

　　在亞瑟・米勒（Arthur Miller）的這劇本裡，他引入了一個構想（基於歷史事實），就是一群年輕女孩在社會中獲取了極大的權力，甚至可隨手指控社會上任何一位成年人，把他逼死於火刑柱上。

　　我設計這堂課的首要任務，是找出這劇中的一個關鍵場景（*pivotal scene*），這場景能同時勾畫出該時代的特點，及捕捉到當時父母之命運操控於其後嗣（我並沒像米勒般區分男女性別）的那種潛在的權力感。我從米勒的劇本中想像到的畫面，是一個社群被一則謠言所粉碎——這謠言指有一些家庭的孩子涉嫌於附近的樹林中裸舞，並沉迷於妖術之中。我知道，除非我要帶領的學生具有豐富的戲劇經驗，否則那些「孩子與父母對抗」或「樹林裡裸舞」的場面，只會導致尷尬的胡扯或空洞的表演；因為他們只會停留在事件的表象而非背後隱藏的價值觀念。

　　這是每一位戲劇教師都會面對的抉擇——怎樣去開始讓學生投入於某

種文化中的一些深層價值觀？若他們對這些價值觀或其所表現的情境一無所知，這怎麼可能發生呢？早期的戲劇教學，我們總依賴「角色化」（characterisation）作為我們的起點，但我們現在知道它只是一道死胡同，因為它會讓我們倉卒地歸因於心理差異而放棄文化上的理解。對於年輕的演出者，如果他們對於當時建基於尊重的文化系統——對父母、對教會的權威、對上帝的敬畏——沒有一點共同的理解，僅僅給他們一個公然反抗父母的機會去玩玩，實在沒有太大教育上或戲劇上的意義。如果只把這事件當作一個瞞騙父母或向父母撒謊的行為，則無論這即興看起來多麼神似，實際上只會把學生與清教徒時期及米勒的劇本拉得更遠——除非他們這種欺騙的行為是出於對當時文化上或宗教上的規條之理解和恐懼而來，並試圖擺脫它。這必須是該場景的關鍵。

牢記著這點，我腦海中浮現了一個在市鎮的禮拜堂或小教堂內發生的場景，我的角色是「神職人員」或「牧師」，為有關裸舞和巫術的謠言而感到震驚，於是邀請了居住在樹林附近的家庭，要他們差遣其兒女站在祭壇的欄杆後，手按聖經宣誓自己並無參與其中。這欺騙事件將是一個節奏嚴謹的獨立片段，場景是公開而正式的。若這場景的結構是建立於當時的正式規則，學生就能漸漸以戲劇的角度投入於這個不熟悉的情境之中。

這關鍵場景的構思，是我設計這戲劇的原點；但在這種戲劇課的實際運作中，它通常不會是課堂的起始活動。為了要鋪排至這個場景，一般需要設計一些事前的步驟。以下我會解釋每個教學步驟：

1. 我簡要地介紹了米勒的這個劇本，並提及當時清教徒的諸多恐懼，包括對超自然的恐懼——就像我們今日各種迷信一樣。然後我會在地上擺放五張或更多的大紙張，讓學生分組列出他們能想到的所有迷信的事物清單。

 這活動是釋放學生能量的一個有用方法。讓學生輕鬆地蹲坐地上，指揮他們選出的「寫手」把他們所想的記錄於大紙上，並聽從他們的老師（我）半開玩笑地激勵各組想出比另一組更長的清單。活動是輕鬆

而好玩的——特意營造一種與劇本截然不同的調性。

2. **然後我要求他們四處參看一下別組的大紙，並在那些他們自己有時也會受影響的迷信事物旁邊簽上名字。**

這個「簽名」程序是一個帶有承擔意義的行動，並與米勒劇本中最後一幕，莊・寶克特（John Proctor）不能把他的名字給予權威者有關！在他們簽名時，我會隨意並漫不經心地請他們數算一下他們認同的迷信事物的數目。然後我們會一起做個簡單統計，在一片笑聲中從最高的數字開始（我記憶中最高的數字達二十五個！）並逐步倒數到三或二或一：「這裡竟然會有人否認受我們的清單中任何一項所影響……」我的聲音中出現了使人心寒的語調……注意剛才所說的「我們的」清單，是帶有一種排外的、排斥的弦外之音。那一兩位並沒有簽過任何名字的人忽然被孤立了……不再屬於我們這一群……異類……「請來到中間，讓我們其他人組成一個圓形圍繞著你們」……「我們不喜歡與我們不同的人……」然後我會邀請其他人不斷騷擾那些被孤立者（這只會持續一分鐘左右——我並非虐待狂！）。我停止了活動，擁抱一下那些「受害者」並感激他們剛剛向大家呈現了《熔爐》這劇是關於什麼的：「這劇是關於向異己者大興問罪之師來獲取權力……」

3. **全班圍坐成一個大圓形，我突然假裝拾起一個洋娃娃，「一個巫偶，在塞倫（Salem）的人是這樣叫的……」我緩緩掀起洋娃娃的襯裙，一邊敘述我的動作，並把一根長針刺入洋娃娃的肚皮……「因我跟其他塞倫的孩子一樣，具有詛咒的法力，我會把這個被刺的巫偶寄給我要詛咒的人。」我又再突然地轉向圍坐於我旁邊的人，並把我拿著的「洋娃娃」用力推到他雙手之中，並指示他「傳下去」——到最後，當這洋娃娃傳回給我時——我卻拒絕接收。**

所有人的目光會輪流落在每個孩子身上，看著每個人如何去接收並把這巫偶傳下去。一個詛咒降臨到我們身上了！而且我們都感受到「劇場」已經開展。

4. **我打破剛才具脅迫感的氣氛，並邀請學生分成不同的家庭組別，每個**

家庭約有兩至三名處於青少年期的子女。我邀請他們想像一張家庭合照，一幅定格圖像，但這合照不僅呈現出子女的「純潔無瑕」及父親的「一家之主」形象，如組員願意，還可以呈現例如母親「並不被動」的角色，事實上我認為她在家中的權力，可能遠較其「一家之煮」這公眾形象為高。不過，這些家中女性成員的權力，只可以在照片中隱約展現。這圖像的最終目的，是父母們要極力令他們的子女看來是塞倫最體面和敬畏上帝的孩子！然後，每組家庭會面向其他組別，我將邀請每組的「一家之主」逐一介紹「子女」的名字，並告訴大家每名子女，舉例說，是否已學會於進餐前大聲誦讀經文。

此練習是「定格畫面」中一種較複雜的形式，參與者會準備一個靜止雕像讓其他組員審視，並被提升成為一個正規化的、即興的、有問有答的「舞臺」表演，猶如我們就在當下存在一樣。當然，這部分是一個拘謹的初試，用以準備往後那個「小教堂」的嚴正致詞場景，並給予學生機會去嘗試一下他們能否表現這種正規場面所需的認真態度。這練習亦讓學生熟習「教師入戲」（teacher-in-role）的教學策略（注意我特意讓女生扮演的「母親」肩負一個更有力的角色——儘管是隱晦地——因為當我初試這教案時，發現不少扮演母親的女生會成為「被動的旁觀者」，除非我給予她們一個更重要的地位。創作這些塑像需要一些關於服飾的討論——灰色與黑色；遮蓋著的足踝、手腕和頸項；女兒可用頭巾以確保「連一根髮絲都不會外露於人前」）。

5. 「各位父母，你們可能以為自己的子女，的確如你們在塑像中呈現般的純潔無瑕，但我必須告訴你們一件事——就是昨晚，約於午夜時分有人看見你們有些孩子在塞倫樹林中裸舞——就在你們的房子附近。」宣報完這事之後，我請大家分組，並邀請那些「父母」暫時離開房間，而留在房間的「子女」則各自在一張紙上寫上「有罪」或「無辜」。然後他們向彼此展示寫了什麼，於是在這「子女組」內將有一定數目的青少年，是分別有參與昨晚的裸舞，及沒有參與的。我請大家記著誰有罪誰沒有——然後我陰沉地示意那些有罪者，亦即是將於下一場

景中否認自己有罪者「裝成一位無辜者」，並可於適當的時機做出暗示，以將這罪行加諸於無罪的孩子身上，那些真正的無辜者！——就正如在米勒的劇本中一樣。

注意這「昨晚」——我們現已身處於「戲劇的時間」。容許學生自行選擇「有罪」或「無辜」是繼續這活動的重要一環。這給予他們一種自決的感覺，並創造出「真實的」祕密，因為那些扮演「父母」的演員，真的是不知道究竟哪一位子女闖下了大禍。

6. 小教堂的場景始於各家庭進場，並由「神職人員」給予批准，讓家庭成員在「上帝的殿中」回到其素常安坐的座位上。我扮演的神職人員宣報了這宗發生在樹林中，該受天譴的事件。我警告了他們，上帝震怒了，要施以可怕的懲罰。然後我邀請每位「子女」逐一坐到臺前，把手放在《聖經》上（當然這本不是真的《聖經》，這是一齣戲劇）並跟隨我說：「我靈是潔淨的。」

他們現在已「成為」塞倫的市民，因為在這嚴密建構的戲劇情境下，他們每一刻的行為都是受著該情境的文化法則和場合所控制的。演員在這建構之下，沒有空間可以耍花招，不過當然在越大的限制下，創意就會越含蓄——我曾遇過一些特具創意的做法，都是在「清教徒的遊戲規則」下允許的。這些限制既安全又具建設性。支配著行為的，是該文化內的深層價值觀而非「個人的性格」。這場景的「情節」是，這些家庭被牧師召來——儘管當日是工作天而且是收成的時間——但他們必須變為「最忠誠的教徒」。

7. 「神職人員」指示每個家庭在教堂內找一間小房間好讓他們能私下質問子女，並「讓他們認罪」好使他們能被公開警誡。

這是整個教案中最具挑戰性的部分。如果之前的步驟處理得不好，這個要求每個家庭小組各自運作並由「父母」掌管（代替教師在「教師入戲」中的功能）的活動就會失敗。上一場景所建立的安全性將被「過大的」空間取代，而造成各種引致離題的可能性。只有當同學們都有足夠的投入度，而那些「父母」又真能擔起他們的責任時，這活動才

能成功。當然,我作為「神職人員」這角色,仍能藉著「巡視各小房間以確保罪人都已懺悔」這原因在必要時介入。如果一切順利,這環節中總會有一至兩位無辜人士被「點名」!

8. 最後一個場景回到小教堂中,神職人員會要求犯罪者懺悔,並正如在《熔爐》中的情景,要求大家指證犯罪者。這場景進行的可能性極多。最理想的情況,是全班自行接管整個場面,而「神職人員」只是擔當一個很次要的角色。

這種把權力移交給全班的方式,當然是非常重要,而且通常不太可能在一節課裡達到。在這獨特的一節,學生的高度自主性是教案的一部分。如果進行順利,學生不僅能從當時清教徒的處境中思考問題,更會嘗試運用一種風格化的語言以配合他們的狀態。

9. 在戲劇結束後,那些「子女」會說出真相!——通常會引來不少歡笑聲,因為很多「父母」真的完全被欺騙了。

在這階段,一個能反映此次戲劇經驗是否有價值的徵象,乃是學生在脫離角色後,有否感到一種急於要向其他人分享的衝動。如果你的學生竟能保持禮貌的安靜,等待著你告訴他們下一步驟做什麼,就一定出了什麼大錯!——而這的確曾發生在我身上一次。幸好,在絕大多數的情況下,這教程似乎都具備所有能造就良好「劇場」的成分——並培養出對米勒這劇本的熱忱。

我將這個《熔爐》的完整教案展示給哈思可特看,她對於這樣的意圖表示讚許,但對於要學生對文本進行直接的即興活動的可行性,卻感到存疑。她預視到的危險,就是這種「戲劇經驗」本身非常吸引人,卻不保證能把興趣延伸到文本。至於她會如何設計,哈思可特馬上會思考到學生應進入什麼框架這個問題上。

彼得・苗利華德對「體驗當下」戲劇之研究

　　我曾提出透過以上對伯頓及歐尼爾（O'Neill）的實踐方法的描述，可分別代表「體驗當下」戲劇的重新演繹，但當我在上一章嘗試舉出一些哈思可特的實踐例子時，我卻可能忽略了它的決定性特徵。其中一個混淆是，雖然「體驗當下」這字眼意味著一種「處於現時並活在當下」的重要意識，但哈思可特的教學法亦建立於它的反面，即「活在其外」（being outside it）。這裡有種相互變化的內在—外在對話，有助提升參與者的覺察力。故此「體驗當下」意味著繼續不斷地捕捉這體驗的過程，使我們能好好地觀看它；而於再次投入於某個體驗時，作為一個*觀眾*與作為一個*參與者*是同樣重要的。

　　現在，讓我們來看看苗利華德（Millward, 1988）對他自己一項獨特的「體驗當下」實驗的記述。它的獨特性是多方面的，其一包括在他建立這實驗時，原本並不打算把它變成一齣戲劇。他起初的興趣是，八歲的兒童是如何參與一場討論的，為此他安排了一名教師同事把一組共六位不同能力的兒童帶到一個空置的教員室，好讓苗利華德能進行錄音。這原本圍繞著火山的討論突然被苗利華德接管過來，只因這「……感覺合適」。甚至待這次大膽試驗的戲劇錄音結束了，苗利華德當時並沒有視之為其研究的基礎。不過，*三個月後*，他邀請該六名兒童從上次停下來的地方繼續該戲劇，他們竟只需要苗利華德極少的提示便可做到。在第一次的錄音中，那些兒童與原本的教師（並沒有參與戲劇）在不自覺地入戲時仍一直圍繞著一張教員室桌子而坐。在第二次的錄音中，他們則在禮堂的特定空間內自由走動。在這兩次的錄音中，苗利華德都有進入角色。所以，本研究的數據就成為這對話的一次獨特紀錄，這對話是由一名教師與六位小學生在一個虛構的情境中引發出來的互動，主題表面上是「火山口下的生活」，是他們討論的延伸。該教師沒有預想過這活動將如何發展，當然亦沒想過要

教這六位學生關於火山的什麼事情。

因此我們得到了一個不造作而單純的「體驗當下」戲劇的完整紀錄。我們還得到苗利華德從人種方法論角度所做的深入分析。苗利華德給了我們一個毫不矯飾而純淨的「體驗當下」戲劇例子，及一種談論它的方法，這亦是本研究的關鍵重點。

 這齣戲劇

在獲准打斷進行中的討論後，苗利華德說了以下的話：

教師：你們能否想像你們每一位……都是住在火山口附近一個小
　　　村落的人們，可以嗎？而我就是一個陌生人，會來跟你們
　　　談話。好嗎？

眾人：嗯。

教師：你們可否現在就開始？暫時不要做自己，唔，你們是做自
　　　己……不過〔笑聲〕是做住在這村落裡的自己。

艾恩：嗯。

教師：可以嗎？

眾人：嗯。

苗利華德佯裝有點笨拙地，邀請了這六人小組跟他一起蹣跚進入在火山口下的生活，這就打斷了原本有關這些人們的生活狀況的討論。這種「笨拙」當然只是教師的把戲，要確保「體驗當下」真的能發生。他原本可以說：「我們的討論真有趣，不如我們將它化成一齣戲吧？」苗利華德認為這問題會造成兩個陷阱。首先，這個「我們」（「不如我們將它化成一齣戲吧」）強化了「一名教師與六名學生」的框架，因為在這教員室裡這就是他們的身分。在經過了討論之後，他們（即是「教師與學生們」）只會

轉換到另一種「教師與學生們」的任務，那就是——創作一齣戲。苗利華德認為「學生做戲」，雖然是關於火山口附近的生活，但跟「活在火山口下」是不同層次的。因此苗利華德故意說出「暫時不要做自己……唔，是做住在這村落裡的自己」這段模糊的話。這是他說「現在就置身這裡」（Be here now）的方法。他們不是要「做戲」（do drama），而是要「戲劇性地呈現經驗」（present experience dramatically）。當然他們仍然是一群學生跟一位教師一起，學校的教員室仍會頑固地提醒大家真正的身分和處身的地點，但於「經驗的戲劇呈現」中，這個學校的框架會逐漸褪去（但不會完全消失），而化成活在一座危險山腳旁的人們的新框架。

第二，創作一齣關於活在火山口的人們的戲劇，反而會把學生推向一個有關戲劇本質的無益假設。苗利華德指出，當戲劇教育的作者暗示戲劇的意義在於對「真實」世界的忠實表現時，他們就是誤導了。這些作者通常並不理會戲劇本身作為一種體驗，以及戲劇作為一種複製品的分別。「不如我們將它化成一齣戲吧！」似乎在邀請同學去細想那些活動火山口下的人們的生活，然後用最佳的方法去模仿他們，從而表現（represent）他們的生活。這樣，對苗利華德來說，「做戲」所使用的是一種並不屬於「體驗當下」的模仿天分。因此藏於「我們何不做一齣關於活在火山下的人們的戲呢？」這問題中的兩個陷阱，是在於誰（教師和學生們）和什麼事（表現那些火山口的人們）。

當然，苗利華德當時亦可以邀請那六位兒童「來玩玩」（just play）活在火山下是怎樣的，並在教員室內騰出一個空間讓他們去玩。假如他們有能力或有興趣投入於此，便能符合我們之前所定義的「戲劇性遊戲」（dramatic playing）。但對苗利華德而言，這並不是一個合適的選擇。他直接引入了「教師入戲」，正如我們所知，是「體驗當下」的關鍵特點。他所選的角色（「而我就是一個陌生人，會來跟你們談話」）在許多層面是極度影響著將要發生的戲劇的。以下我們將討論三點：

(1)「而我就是一個陌生人，會來跟你們談話」靈巧地把學生帶進了戲

劇之中而不會造成間斷，因為他早已在談話中，所以當他繼續說：

教師：你們知道嗎，我不明白……的是，作為一個陌生人而且不是活在像你們這個小村落這樣的地方，你們一直都與這座整日冒煙的大火山同住……我不明白的是，為何你們仍然留在這裡……為何你們要讓這村落置於大火山之下？

那些孩子可以繼續坐在椅子上，卻「聽見」他們已身在另一地方，而且能「看見」那個「陌生人」朝著他們上面的方向舉頭觀看。等到這戲劇的第二節，即三個月後，這六人組才真正的「站起來」。這種坐著的表演行為，與史頓（Stone）／史雷（Slade）／魏（Way）那種由「體育」（physical education）作為戲劇活動開始的方法形成強烈對比。而這類戲劇所需的只是一點點的身體動作（在這例子中乃是陌生人的眼球向上移動）。需要，但顯然並不足夠，我們往後會看見動作是如何重要。

(2) 透過進入發問者這個角色，苗利華德似乎在延續著「教師對學童的權力」並且行使著他作為教師去發問的「權利」。不過，教師不同的語言風格，卻足以讓學生感受到該社交背景的轉變。就如物質上幾乎沒有任何改變，這「教師發問，學生回答」的結構亦沒有改變。唯一改變的是教師的所有行為舉止，包括他對副語言信號（paralin-guistic signals）的選取。頭兩個向度，即在物質和結構方面，學生仍緊繫於學校的環境；但那表達的風格卻帶出了「陌生人」和「村民」的關係，在這要開始一個「體驗當下」戲劇的時刻，幫助了學生進入戲劇的經驗。這個力度剛好，因為教室內沉靜了四秒之後，一名男生冒險地回答：「可以得到足夠的水。」正如苗利華德所指，這答案使兩個結構平穩並存，因它巧妙地同時滿足了「學生回答教師」及「村民回答陌生人」這兩個脈絡。該男生隨後的概括補充（「有

些火山的地底會有儲水」）暗示回歸到前一脈絡，但「陌生人」卻拋出一個挑戰：「你們是否每戶小屋中都有這些熱水？」從而建立一個「火山」背景，使大家無法再保持教室中的學生這身分……「是的。」他們答道──教師再追問：「你們這裡有沒有人〔『陌生人』用了一種與前迥異的嚴肅語調〕曾經……有好朋友……因這火山而受傷……甚至死亡的？」一名女生確認了曾有此事，於是他們突然成為了背負著某些經歷的人們──而且不能回頭了。

(3) 我們知道，哈思可特管理「體驗當下」戲劇的一個重要手法，是定時地抽離角色以促進學生反思及在他們創作的事物中進一步發掘下去。苗利華德選取了一個很適合教師並有利於引發反思的角色，因為作為一個「陌生人」，他可以提出一些非常深入的問題，而且對「體驗當下」戲劇非常重要的是，他的「陌生感」有利於營造學生作為一個社群的形象，他的角色可說是促進學生進入這個集體角色的催化劑。他對於一個社群的「陌生感」提供了一種自然的動力去給予它一個身分，這正是隨後的對話內容。由「過往的傷害」開始，陌生人與村民的問與答轉移到「攀登火山的想法」並被孩子們視為禁忌，原因與一些「山峰上的珠寶」有關（「你會看到它們在夜間閃閃發光」），後來演變成「偉大神明的徵象」……祂把攀山者變成受害者……被置於「火山核心的最中心點」。當教師問：「你們怎麼知道是祂（偉大的神明）把他們安放在那裡的？」其中一個答案是「因為我們相信祂」。其他人知道祂在那裡，「因為你可以在夜間見到祂……祂的……巨大冠晃高掛天上……映襯著夜空」。在完全沒有教師的提示之下，這很快就成為一齣戲劇，「陌生人」還被面前的「大祭司」盤問：「你學懂那偉大的律法沒有？」

教師原本所問的問題主要是圍繞現實中的重要事情，例如屋中是否恆常有熱水、攀山者曾否受傷等，但孩子們的回應卻把戲劇帶到神祕及教規的境界。他們正鑽進一個社群的價值觀──這是教師所選擇的角色所創造

出來的機會。往後在他們的「體驗當下」裡所做的每件事，都是由這深層的承擔所支撐著，而他們亦要努力去維持。苗利華德所採取的人種方法的理論（而我亦是，因它幫助區分「體驗當下」戲劇和「做一齣劇」的差別）指出，社交經驗是一種經營出來的成果，社交生活是「透過我們參與它的方式」而存在的。他的目的是將此理論延伸到戲劇上。他認為正如在每個社交場合中，人們按著各種不成文協議，透過說話和行為去令該場合具有意義；參與在戲劇中並表現著他們的經驗的人，亦會實踐這些協議並且運用相同的「常識」而讓該戲劇情境具有意義。在我們日常表現的經驗中，意義乃源於所有參與者的共同努力，藉著營造出該經驗的穩定和特性，使之在他們自己和別人眼前都顯得真實。

以上的說法作為對「體驗當下」戲劇的描述亦非常合適。只有當我們日常經營著的社會經驗出了亂子時，我們才會驚覺到這種集體努力的存在。不過，在「體驗當下」戲劇裡，我們對進行中的事都很有意識；我們知道這是假想的，所以不會出現在日常經驗中的各種後果，但它與日常經驗都同樣具有意義，而我們如何去處理它亦是形成這意義的成分。戲劇的情境並非一個「已有」去讓我們重現（就如在「做戲」中那樣）；它是一個等待我們去經營的成果，正如其他所有的社交情境，去令它「顯得真實」。如根據海爾（Harré, 1983）所指，社交生活能被描述為「一種對話」（p. 129），那麼「體驗當下」戲劇都一樣可以，因為它們兩者皆倚賴於一種共同的心智架構、由相同的資源產生、包含相同的元素、同樣是透過溝通和詮釋來運作。「體驗當下戲劇」（與沒有教師的兒童戲劇性遊戲）和日常的經驗，兩者都是由所有參與者合力創造的。他們可能會取用一些社會符碼（social codes）中的常見模式，但每個時刻都是全新打造的。在「火山戲劇」之中，孩子們努力地處理他們自己創造出來的突發事情——測試陌生人、保衛他們的寶藏和信仰等。正由於它是假想的，他們的世界得以大大擴展，並且有意識地發明出「新的對話」。

在第二階段的戲劇快開始之前（三個月後），苗利華德為活動注入了一個戲劇張力。孩子們當時已開始了一個情境，其中有兩名孩子進入了「陌

生人」護衛的角色，去鼓勵和幫助他攀山，而另外兩位則不喜歡「陌生人」，亦不贊成讓他進行測試。苗利華德在戲劇之外鼓勵後者行為收斂，而且佯裝是為陌生人的「最佳利益」著想。加入了這小計謀，苗利華德當然已偏離了哈思可特的「體驗當下」而回歸到恬不知恥的「人在棘途」（在這例子應稱為「陌生人在棘途」！），不過，我們可感受到孩子們獲得極大的樂趣，以及從那施行狡猾的詭計而來的權力感。在活動程序的某點，那些「監護人」認為「陌生人」有必要會見一下他們的父親，一位「失明人士」，而他的傷殘正是由於做同樣的「測試」所造成的……苗利華德的這六位孩子從對話中創造出失明來，就如編劇一樣。這位「失明的父親」並非由扮演他的男生表現出來，……而是像人們在社會上如何對待傷殘者一樣，去把他的失明突顯出來：

馬　克：呀，他來了（這樣說就像那人不能呈現自我一樣）。來
　　　　吧……小心……這裡……來吧……

茱利亞：小心階梯。

馬　克：小心……小心踏下來。

茱利亞：還有一階。到了。我們替你找來椅子。

馬　克：他現在來到了，你們看到吧。

茱利亞：這裡。坐在這裡吧。

馬　克：請坐。好了……他來到了。

　　這是一個非常好的例子，說明一個人的傷殘並非只是他個人的事，而是包括「其他人眼中」的傷殘人士是怎樣的，正如苗利華德所言。其他人代這失明人士發言，就如他不存在，或無能力自己說話一樣。故此他們同時達到兩個目的。突顯失明這事實，一方面是呈現了社會的結構，但與此同時，他們都意識到這樣做可推進此戲劇，因為面對這個因測試失敗而導致失明的鐵證，只會令「陌生人」越來越不安。

　　當同學們更自信地理解到及看到在戲劇中發生的事，那「教師／學生」的結構就會進一步褪色。他們的戲劇創作至少有兩方面：當他們學會站在觀眾的角度去看待自己的創作時，他們的臺詞就可讓大家參與延展；而他們創作的結構亦很類似佳構劇（well-made play）。苗利華德展示了那些劇作家的技巧，包括處理開始、結束、進場、戲劇的諷刺、象徵主義及潛臺詞等等，其實同樣能表現於這些八歲孩子們的戲劇中。苗利華德警告我們不應誤以為這些處理得漂漂亮亮的創作是藏在學生腦袋中的精密設計，等待著要表達出來。其實這是他們邊做邊發現出來的。這是一種藝術的自發能力，是建基於對當下所需的理解而來的。事件的意義是從它自身而來，不需要參考外面的「真實」世界，或一些先入為主的劇本、或什麼事前的討論。「體驗當下」戲劇本來就是從事件之內運作的；它並沒有什麼事實的模型或形式，亦不需要保持「教師／學生」這社會結構。它的獨特成分就是「教師入戲」。苗利華德只是順應著孩子所取的方向，卻體現了對他們的創意的確認。在適當的時候，他在戲劇之外鼓勵孩子加入詭詐的劇情，以加強戲劇的諷刺性，然後他就繼續順應著發展下去。

邁向教室演戲行為的
概念框架

　　本文乃《教室戲劇中的演戲》（1998 年出版）一書的第十一章全文。這章是全書論點的高潮，當中論到教室戲劇的參與模式——即孩童們為自己創作的，發生於此時此地（here and now）的「體驗當下」經驗裡所必需的模式——是戲劇參與的一種獨特的形式，本質上與舞臺上的演戲不同。他稱此過程為戲劇創造（*making* drama）。

　　這部著作（尤其是這最後一章）嘗試勾勒出一個概念框架，可以讓教師們兼收並蓄地透過一種共通的語言去彼此溝通。論到共通語言，我並非指共通詞彙或專用術語。我對於各種分類的標籤選擇其實是頗隨心所欲的。重要的不是我們選擇哪個命名，舉例說：做立體塑像（tableau）時的演戲可稱為「展現」（showing）、「呈現」（presenting）、「展示」（demonstrating）或是其他——反正我就選擇了稱之為「呈現」。重要的是，教師們對這種作為一個獨立分類的演戲模式，產生共通的概念，並且明白到這種分類的目的。

　　嘗試去為各種表達行為分類的主要難題是，如何確定分類到哪一種程度是最有用的？其一危機是，我們太愛各種的分別（differences）以至沉迷地無限新增分類——最好能把本書裡所有篇章的每個例子都獨立開設成一

項分類，而還有可用的分類！另一端的危機是，完全忽略各種分別而只著眼於它們相同之處——他會驚喜地發現原來只有一種分類。所有演戲都是一樣的！

而當宏恩布魯克（Hornbrook, 1989）寫道：「我的爭辯是，概念上孩童們在教室中的演戲，跟演員們在劇院舞臺上的演戲是沒有任何分別的」（p. 104）時，他正是掉進了後者的陷阱。當然，在他所選擇操作的那個概念層面而言，他是對的。本章的第一部分將展示他的正確之處，因為我會先講解「演戲行為」（acting behaviours）的共通之處。與之同樣吸引人的是，它的用處在哪？亦即，有沒有一種最低數量的分類，是可以在最基礎的層面上顯示出本質上的分別，而同時保留著重要的整體性（oneness），好讓別人能明白是什麼說服宏恩布魯克過分地強調相似性——而本書中很多的歷史記述，正是關於人們未能識別出共通點。

我把我的分類維持在最少三個主類別，或更準確的說，是兩個主類別及一個重要的子類別——這說明不免令人有點困惑——我希望這分法的根據可以在本章往後的內容中得到釐清。

所有教室演戲行為的共通點

有關那五位先鋒及其他教室戲劇的重要倡導者的工作記述，在在揭示出同是在戲劇這名義下進行的活動種類，可以各不相同，但「進入虛構之中」（entry into fiction）卻都是他們（主要地）所共通的。我想提出其他的共通點包括模仿（mimetic）、美學（aesthetic）、普遍化（generalising）、交流（communicating）和聚焦（focusing）等特性，通常與演戲相連。

共通於所有演戲行為的心理特徵：模仿與發明之間的張力

　　讓我的研究從艾倫（Allen, 1979）解釋亞里斯多德（Aristotle）的「模仿」（Mimesis）為一種「再創造的行為」（act of recreation）開始，這個名稱意指它既是模仿亦是發明。事實上，本世紀的戲劇教學歷史的確揭示出各種不同程度和種類的模仿。以馬華（Mawer, 1932）的「練習像皇帝和皇后般走路」為例，它代表了教師要求學生做模仿行為的一個極端版本，就如苗利華德（Millward, 1988）給予他的學生那故意模糊不清的指示：「暫時不要做自己，唔，你們是做自己……不過是做住在這村落裡的自己。」這似乎是排除模仿的；我用「似乎」來形容，是因為在本章的後段我們將討論到，任何形式的演出（enactment）都需要一個能提供足夠參考去讓別人明白的公眾媒介。我早前曾引用過卡西瓦（Cassirer, 1953）形容模仿和發明之間張力的話：「……再造並不在於分毫不差地複製現實中的某些特定細節，而是選取一個能孕育意義的主旨。」

　　不過，看來作者們都用不同的名稱來解釋演員與「真實」世界，和演員與虛構之間那種兩端分叉的心理關係。我想提議，**認同感**（Identification）可能是個有用的總稱，使「模仿」那種仿製／發明的張力可以與其他常見的特徵被歸入於一類。對於兒童戲劇（Child Drama）的先決條件，我向來傾向「認同感」多於彼得‧史雷及其他人所堅持的「真誠」（sincerity）。其實我所定義的認同感過程，正是「真誠」和「模仿」的延伸：「一個孩子把他所見的某處境的『真相』抽象化，好使他能表現出來。這孩子所表現的，是他對現實的理解，而不是對它的臨摹。」我這裡寫「孩子」，是因為我正集中討論教室內的行為，但其實這對舞臺上的演員都是一樣，或正如亨利‧庫克（Henry Caldwell Cook）的一位「遊戲參與者」（players），他所表現的不是哈姆雷特，而是他對哈姆雷特的理解再透過演繹的行為（act of *interpretation*）表達出來。如果說這個遊戲參與者的「演繹」

反映了他的「理解」，這可能有點二元論的味道，因為這樣暗示了在短暫的程序中出現了兩個不連接的階段，彷彿是：他首先（內在地）「理解了」哈姆雷特，然後他才去（外在地）「演繹」他。不過，能在戲劇的實踐中帶出「理解和演繹之間可能會不協調」這概念倒也重要；例如，一個人可能因缺乏技巧或投入度不足，而令他演繹出來的達不到他理解的水準，相反地，他亦可能因參與了演繹的行為而令他的理解有所提升。

僅僅把模仿的發明面向連於「演繹」，無疑是過於著眼理智的部分，而其實戲劇的一個主要特徵，正是它自發性（spontaneity）的潛能，一種被心理劇大師莫雷諾（J. L. Moreno）自 1922 年起當他成立維也納的第一間「治療劇場」時，就已不斷跟他的病人試驗著的特質。不少支持即興戲劇這概念的教育工作者，都是因為珍視其即時性。甚至曾有一假設就是「自發性」與「創意」為同義詞。布萊恩·魏的整個教育理論都是建基於直覺（intuition）的重要性之上，而非其相對的理性。就算是排練著「室內劇場」（Chamber Theatre）的劇本，哈思可特仍會堅持朗讀者「即時找出」傳達文本中多重意思的最佳方法。根據米德（Shomit Mitter）所述，史坦尼斯拉夫斯基（Stanislavski）在他事業的後期，曾在身體的作用上重建他的信念，並建議他的演員「要開始勇敢地做出來，而不是思考出來」。也許「反應性」（disponibilite）這名稱最能貼切地表達出模仿的對立面，它被霍士迪（Frost）和姚洛（Yarrow）形容為「一種完全的覺察力，一種涉及情境的整體感覺：（有著）可能存在的劇本、演員、觀眾、劇場空間、自己，及自己的身體。」〔……下文省略〕

只有當「認同感」能包含自發性這概念作為模仿的必要成分，它對我們才算是個有用的總稱。認同感必須暗示著對虛構情境有足夠的擁有權（ownership），可容許在演繹和「當下發生」之間自由地遊玩。

因此，就演戲行為而言，「認同感」代表著一種多重連結、根生連繫著一個人與「真實世界」之間以及那人與所創造出來的虛構世界之間的關係，當中牽涉到「理解」、「模仿」、「個人演繹」、「小組共識」、「投入度」、「真誠」和「反應性」。約翰·奧圖（John O'Toole, 1992）幾乎

視認同感的品質與程度為同義詞，並指出兩者的變化乃取決於投入度、成熟度和戲劇技巧。言下之意是，認同感的品質是可以客觀地評估的。這可能是對的，不過有時就算在不太了解的情況下，參與者的認同感也可以是很「真實」的，甚至，雖然資訊或知識不足，但認同感的程度或強度仍然可以相對地高。認同感的程度和品質之間可能存在的直接關聯仍然是一個疑問。

奧圖特別指出一種在虛構創作中的投入感來源，它有時可以壓倒其他的因素，當中參與者在該戲劇內容中的既得利益，是明確地表達他們的「真實世界」。奧圖舉出了一個我於 1980 年在南非教學的例子，一位黑皮膚男孩做出了無論在虛構和現實中均具戲劇性的舉動：他在即興戲劇的尾段捉著我的手（他的角色是一名活到 2050 年的老翁，而我則是一名「白皮膚的記者」）並邊握手邊道：「我們現在平等了。」這樣的一個「認同感」確實「對我們是真實的」、是「自發的」而且是「投入的」，但就不一定關乎戲劇技巧，或在我這邊而言，不一定需要廣博的知識。

我已提出「虛構性」（fiction）是所有演戲行為的核心。現在我們可見到「認同感」是它另一決定性的特徵，所以演戲行為的定義可延伸為**一種對虛構之事的創作，當中包含透過行動而來的認同感**（identification through action）。這並非意指，如摩根和莎士頓（Morgan & Saxton, 1991）所言的（目的有所不同），認同感的程度和深度必與行動層次的雜複性呈平行關係，而是最高程度的認同感可表現於任何一種演戲行為，無論是皮亞傑（Piaget）所描述的那位女孩，她因害怕鄰舍的拖拉機而將自己的洋娃娃放在想像中的拖拉機上；還是在哈思可特的「創造歷史」系列中的十歲男孩，對抗著那些「農奴」說：「你們不會明白為何這本書對我們那麼重要。它是我們生活的一部分。我們很需要它。它是我們的神所說的話。」又或是芬尼莊信（Harriet Finlay-Johnson）的學生們把羅珊蓮（Rosalind）和茜拉雅（Celia）[1] 演得「那麼極度的出色」。就如認同感的程度並不能決定它的品

1　譯註：莎士比亞劇目《皆大歡喜》中的兩個角色。

質，認同感的強度亦不能決定某演戲行為的種類，或相反地說，不能假定某一種類的演戲行為能保證產生較其他種類強的認同感。

不過，認同感的程度和強度，卻能決定能否入信（make-believe）。舉例來說，無論是侯特（Marjorie Hourd）、史雷，或是哈思可特的教學策略，會出現的一個主要問題都是關於活動初期的「擁有權」，分別是：侯特邀請學生「跟隨著民謠的內容做動作」、史雷對一個虛構故事的旁述，或是哈思可特所用的「教師入戲」。以上每位倡導者的教學法，均在於教師能否成功地把他對故事的擁有權移交到學生手上，尤其當學生仍需要外力的幫助時——侯特的一首（可能是）語意模糊的詩、史雷的一連串由教師計時的指令，及哈思可特強而有力的演技展示——但這些都可能未足以啟動他們班內某些孩子的想像力，結果是孩子們的投入感太低而未能參與在故事之中。另一方面，在侯特的課上學生的想像可能被那首詩啟動了，但若要他們用「默劇」表現出來的話，在技巧和個人經驗不足之下則可能難以應付。以上是就不同教學法而舉出的例子，可見適當程度的投入感這問題，是所有演戲行為的一個特徵。

共通於所有演戲行為的美學特徵：虛構的時間和空間

如果我們搜尋那些先驅者或倡導人物的著作，去一窺那些他們視為教室演戲行為中首要的美學特徵，我們會看見芬尼莊信（Finlay-Johnson, 1911）對「未經琢磨的動作」的高度容忍，配以對服裝、道具和布景所呈現的表現式寫實主義的強烈偏好；庫克（Cook, 1917）尋求一種明智地使用伊莉莎白式舞臺的空間比例的方法，並避免用寫實主義；對傑克達克羅茲（Jacques-Dalcroze, 1921）來說，「節奏」（rhythm）為各種藝術創造了根基，他並提出了「音樂姿態」（musical gesture）的概念；馬華（Mawer, 1932）強調精神和肌肉上的控制，體能的鍛鍊和想像力；麥肯茲（Macken-

zie, 1935）堅持聲音運用、面部表情、時間性、停頓、有力的離場之重要性；紐頓（Newton, 1937）則很關注「形式」（form），他意指驚訝、對比、氣氛及高潮的元素；朗東（Langdon, 1949）認為戲劇性事件的形狀、情節、開始和結束及高潮，為最主要的成分；侯特（Hourd, 1949）致力追求「自然主義」，她意指一種非經指導的、自然的、「雕塑式」（statuary）的演戲——當她的學生跟隨著民謠而發掘各種動作時；史頓（Stone, 1949）在他學校禮堂中的體育訓練空間內，提出「為形體動作而形體動作」（movement for movement's sake）；史雷（Slade, 1954）相信有一種空間／音樂的向度，是可以達到藝術境界的；魏（Way, 1967）偏愛讓學生個別地跟隨音樂練習動作，以刺激他們的形象創作。哈思可特（Heathcote, 1995）運用劇場中的元素：有聲／靜默、動作／靜止、光明／黑暗，來追求意義；歐尼爾（O'Neill, 1995）尋找戲劇性反諷。以上的掠影對每位倡導者而言未必完全公平，但這整體圖像卻讓我們看見一系列的美感優先次序，指向各種重要的概念差別。

　　不過，他們所共有的一個美學觀點，就是對於時間和空間的操控。演戲行為與時間空間的關係，跟我們日常動作的時空是屬於不同層次的；謝克納（Schechner, 1982）曾詩意地，或鬱悶地，稱後者為「日復一日生活的流轉與腐朽」。但演戲行為則在於時間／空間向度之外或是括弧以外的部分。伯特臣（Bateson, 1976）用了「畫框」和「壁紙」的類比來說明「遊戲」（play）與「非遊戲」（not play）活動中意義的不同層次，我認為這還可以延伸下去。鑑於他的論點是關於在畫框之內（相對於畫框所掛於之壁紙）所發生之事的「符號」和「演繹」，我建議同一比喻可應用於一個「遊戲參加者」在畫框內對「時間」和「空間」的看法。演戲內的「此時此地」並不等於現實存在中的「此時此地」。謝克納（Schechner, 1977）在以下這番話中捕捉了這種分別的一些道理：

　　　　有效的劇場，必須維持它雙重或不完整的存在，用此時此地（here and now）來表演那時那地（there and then）的事件。「此

時此地」和「那時那地」之間的空隙，將容許觀眾去深思該行動，及考慮其他可能性。

再次地，在謝克納視時間和空間為關鍵元素的同時，他的焦點仍是最關注那群富想像力的觀眾，是如何提取和演繹當中的意義。我很想在此提出，這種「雙重或不完整的存在」要求演員活在「此時此地」，但就如他們置身於括弧之外，去跟括弧之內的「此時此地」遊戲一樣。這種「與時間和空間遊戲」的生動例子，可從布雷希特（Brecht, 1949）在排練一文本時對他的演員的訓示，指出他們應表現得：

> 不是像一個即興，而是像一個引述（quotation）。同時他應要在這引述中，表現出人類說話方式中所有的潛在涵義，所有具體的、外在的細節。他的各種姿態，雖然它們確實是一個拷貝（copy）（而且不是自發的），仍須具備人類姿態中所有的物質性。（p. 39）

在這例子中，演員是橫跨著兩種時間／空間的向度。他正處身於該空間，並存在於「現在的時間」（in present time），但卻透過「引述」隱然地傳達著一位第三者及一段過去的時間。我們已討論過，在室內劇場中，時間／空間向度的使用是明顯地富有彈性的。絕大部分的「體驗當下」戲劇在時間／空間的操控方面亦享有很大的自由。

不過，在苗利華德的實驗性戲劇的第一部分，動作是完全不存在的。「為何你們要讓這村落置於大火山之下？」由教師佯裝笨拙地進入陌生人的角色看來，他並沒有徵求任何類型的行動。事實上，正如我們所知，他是在教員室內向著六位圍坐於一張大桌子的孩子們說出這番話的——他們整個第一節都是這樣進行。這稱得上是戲劇嗎？如果所有演戲行為都以「括弧內」的時空為根據，以上的活動在這理論之中的位置究竟是什麼？在這片段中，動作似乎都被刪掉，但卻暗示著一種虛構的時間和空間。這並不

意味有任何開始的動作：「圍繞著桌子」和「住在該村落中會做的動作」是有巨大差別的；除非有一個非常勇敢的（或是對這媒介感覺遲鈍的）孩子突然做出「火山口下的村民行為」。故此，我們有的是一種特別種類的時空操控。他們可以在腦海中發展及把玩這些時空向度，直至在三個月後的第二節課才顯現出來。所以那演戲行為的定義：「一種對虛構之事的創作，當中包含透過行動而來的認同感」，應該被理解為包括暗示的（implied）或精神上的（mental）行動。

苗利華德在他的論點中沒有指出的，是有關空間／時間向度的雙重性概念。置身於虛構中的其一好處，是能把玩時間和空間，所以那些真正存在於「現實生活中」的姿態動作的時間、空間和能量，在虛構中都是可以選擇的。參與者在開展著括弧內的時／空向度時，其實仍然身處括弧之外。當苗利華德的學生們進入學校禮堂時，他馬上表示在進入「祭司之地」前須「脫去鞋子」，以操控該空間的神聖地位；不過時間仍是以一種真實速度溜走，直至它被「會見祭司」的儀式所拖慢，我們這才覺察到時間和空間已被巧妙地使用，去為他們的創作賦予意義。如果他們選擇以日常生活的真實速度和「空間的處理」來發展故事，我們就不會意識到它是受控於「括弧之外」的。

有趣的是，哈思可特這位明確地為我們呈現如何操控「空間」、「時間」、「光線」這三個向度作為她核心實踐方法的作者，竟會在她後期的「專家的外衣」（Mantle of the Expert）策略中出現符合這原則的最大問題。她的大部分學生都會執行一些某種程度上是屬於「括弧之內」的任務。他們所進行的「名副其實」的任務，需要他們用「真實的」時間性——他們要討論、繪畫、記錄、裁剪、量度、搜尋資料等等。要繪製一張地圖所需的空間／時間向度，不會因為他們是否進入「專家」角色而有所不同。不過，在「專家的外衣」這策略裡，我們可見另一種暗示虛構性的例子：正如在苗利華德第一節課的抬頭動作可使人聯想到「上面有一座火山」般，向教室角落裡一張桌子的一瞥同樣表示出那是你與「經理」討論問題的地方；牆上掛著的是職員的「假日執勤表」；門上顯示的是本公司成立於1907

年;你的「個人檔案」顯示你已當了這裡的員工兩年九個月。整個活動充斥著虛構的時間性,但同時它的運作裡頑強地存在著「需要完成那張地圖的現實性(actuality)」。雖然如此,傳統對戲劇的看法還是被「專家的外衣」這種以任務為中心的策略所挑戰著,因為無論是戲劇理論家或是兒童遊戲理論家,傳統上都假設了任何「角色」若要在「一齣戲劇」或「遊戲」之中繪製一張地圖,都有圖解動作之嫌。

我們現可將這個時間—空間的向度,加入到我們對「演戲行為」的定義之中:**這行為是一種對虛構之事的創作,當中包含透過行動而來的認同感,及對時間和空間的有意識操控。**我相信這定義可應用於各類教室戲劇之上。

所有演戲行為中的「演戲的普遍性」

「演戲行為是從括弧之外操控時間/空間的」這論點,鞏固了由艾莎克(Isaacs, 1933)率先引入教育文獻內,有關假想戲劇能促使「意義從一個局限於此時此地的具體處境中釋放出來」的概念。戲劇作為教育的媒介,乃建基於這種「從個別性看普遍性」(generalisation from its particularity)的能力。正如卡勒保(Kleberg, 1993)所指,把行動「用括弧圍起來」就是要求將該行動「等同於」(as)行動,具有「超越本身」的重要性。簡單來說,除了是「猶如」(as if),戲劇實質上是「等同於」(as)。這理論的觀點將再次被「專家的外衣」的角色所挑戰。專家外衣對現實(actual)行為的倚賴,從這角度看來,將取消它作為戲劇的資格;雖然,就如噴泉從高原中湧出,那些明顯屬於戲劇結構的「定格畫面」、「重演過去」、「預視未來」、「室內劇場」等活動,在專家的外衣中與其任務活動一樣不可或缺。不過它們是屬於專家的外衣的第二向度。這就猶如雖然穿上了專家的外衣,戲劇並不會真正發生,直至哈思可特的學生投入於如「安排一個與顧客的訪談」這類的戲劇情境中。某程度上,這就類似庫克(Cook,

1917）的學生視自己為遊戲參與者但並沒有參與於戲劇，直到他們真正開始表演為止。

所以現在，我們的定義可以是：**演戲行為是一種對虛構之事的創作，當中包含透過行動而來的認同感，對時間和空間的有意識操控，和普遍化的能力。**

「觀眾」的概念，作為共通於所有演戲行為的特徵

關於應否有觀眾這回事，一直是貫串著整個戲劇教學歷史的一根線，幾乎能合成一個講述各倡導者喜好而情節豐富的故事。芬尼莊信（Finlay-Johnson, 1911）寫及透過給予觀眾責任來「除掉觀眾」；庫克整個教學策略都顧及到觀眾，發展出我稱之為「戲臺」的思維（"platform" mentality）；在蘇珊‧艾莎克對幼兒戲劇的研究中，只有觀察者存在；朗東視觀眾的存在與否為發展階段的問題——幼兒期沒有觀眾，小學低年級時可在「有觀眾之下進行扮演」，再年長的就應開始明白「觀眾的權利」；麥肯茲（Mackenzie, 1935）、馬華（Mawer, 1932）和紐頓（Newton, 1937）就如其他 1920、1930 年代的言語教師一樣，視他們的工作為完全觀眾導向的。侯特，像她的同事朗東一樣，視此為發展階段的問題，但有趣的是，她認為小學生（只要不被變為「自覺的藝術家」）相比初踏入青少年期者，是更強的公開演出人選；史頓（Stone, 1949）、史雷（Slade, 1954）、魏（Way, 1967）則排除了觀眾這概念，雖然魏接受了小組之間互相展演是遺憾地難以避免的；伯爾頓（Burton, 1949）極力主張觀眾應要「知道我們在經歷著什麼」。1977 年學校委員會（Schools Council）在認可「演戲」和「表演」之間這重要的「要點轉移」時，卻視之為是否「準備就緒」的問題。羅賓遜（Robinson, 1980）清楚地區分了「教室戲劇的探究型活動」和「有人扮演角色去演給觀眾看的活動」。哈思可特（Heathcote, 1995）的教學對於傳統的觀眾並無興趣，但卻產生了一種強烈的觀眾「感」；苗利華德（Mill-

ward, 1988）的方法與觀眾無任何關係；歐尼爾（O'Neill, 1995）的「過程戲劇」包括了排練的機會、可用或不用文本，及強烈的觀眾目光。

　　我這樣不管眾多在實踐中明顯的差別，而極力主張「對時空的操控」為共通立場，看來似乎是在挑戰傳統的智慧。但看來更剛愎自用的是，在列舉了以上這張自相矛盾的清單後，我還要提出觀眾是教室戲劇實踐中的一個共通因素。不過，我相信這是非常重要的。

　　在往後的數頁之中，我要用一種建基於參與者之傾向性，由三部分組成的分類法，去取代有觀眾／無觀眾這種劃分方式。換句話說，要建立「觀眾」作為所有教室戲劇的一個共通因素，我們必須中和一些相關的二分法，而同時引入另一種分類方法。

觀眾的概念：「公開／私下」的二分法

　　這二分法初見於蘇利（Sully, 1896）的文章，他區分開兒童遊戲那種「滿足的私隱」（contented privacy）和藝術的公眾面向。在戲劇教育的歷史和專業的劇場中，「私隱」這概念都有兩種涵義。第一種是在脆弱的時期，有需要獲得免於受到公眾審視的保護，例如不少劇場導演都會向他們排練中的演員做出此保證，又或史頓會堅持只有那些經挑選過的嘉賓才可被帶來觀察他的工作。第二種則與語言學或符號學有關，它提出了一個重要的哲學性問題。在進步運動（progressive movement）的意識形態中，有部分是涉及到一個「內在自我」的概念，它的表達是私下的、個人的，是其他人不能闖進的。在各戲劇先賢中，尤以史雷和魏最為明顯地採取這立場，大衛・伯斯特（David Best）卻極力指出這是站不住腳的。他主張不單每個人的表達方法均依賴於其文化所選定的媒介，而且這媒介（尤其是語言和藝術）亦會決定這個人打從開始可以擁有的思想和感覺的種類。換句話說，所有的表達形式都是潛在地「公開的」，因為它們都是從文化中衍生出來。

如果我們舉出一個明顯地對娛樂外在的觀眾毫無興趣的教室戲劇例子，比如在苗利華德的「火山戲劇」，按照伯斯特的理論，我們可看見這些年輕人爭相把「經驗戲劇性地呈現」（用苗利華德的說法），這實與特殊的、個人的表達無關，反而恰恰相反。他們在尋求公眾對於正在發生的事的共識──他們就是彼此所付出的努力的「觀眾」。

觀眾的概念：「過程／成果」的二分法

庫克看見在他概括的「遊戲法」（playway）理念中「目的地」和「旅程」的價值，而他堅持後者應有更大的比重。第一位對教室戲劇的「過程」和「成果」做出精準區分的作者是朗東（Langdon, 1949），她取用了英文中 "playing"（扮演）和 "play"（一齣劇）這文法上的類比，並把它們用作「假裝」（pretending）和「演戲」（acting）的同義詞。她視幼兒的年齡組別為前者的領域，並為逐漸過渡到適用於小學生的後者做出準備。前者並沒有觀眾，而後者會先經過在「有觀眾之下進行扮演」的階段，從而開始明白到「觀眾的權利」。倡導者們對於年齡分組可能有所爭議，但大部分都能接受朗東區分開「扮演」和「一齣劇」這論點。正如排戲過程被視為可供演員無後顧之憂地探索和實驗的機會，「扮演」亦被視為即興教室戲劇的一種必要元素。當它處於最弱狀態時，可被視為探索的、不「公開」的活動，故免於受到批判性的評價；當它處於最佳狀態時，可被視為一種「公開」的、自發的、有意義的、戲劇性的呈現的經驗，就如在苗利華德的實踐中所見，擁有「一個佳構劇的所有材料」。

很多戲劇教師都認為，強調這種過程本身的價值是非常合理的。當中的實驗性、冒險及各種發現都被視為是個人成長中不可或缺的，無論那教學法是以舞臺或是孩童或是內容為中心的。不過，不要像一些作者般墮入一種錯誤的印象，認為「過程」和「成果」是二選其一，因為它們是*互相依存*的概念，而並非兩個極端。弗萊明（Fleming, 1994）簡要地表示：「在

戲劇這門生動的學科中，每一個最終成果都包含了一個過程，而每一個過程在某程度上來說，也是一個成果。」如他所指，我們不會去區分「一場球賽」和「踢足球」，但這正是朗東對「一齣劇」和「扮演」所做的──並獲得不少從業者的贊同。幸而，今日應用於戲劇理論的語言已傾向於減少這種分野。以苗利華德的措詞為例，「戲劇性地呈現經驗」就同時暗示了過程和成果。

觀眾的概念：「表演／經驗」的二分法

主張所有教室戲劇裡都有某種觀眾感和表演的概念，與完全忽視當中主要的分別可謂兩碼子事，所以我們要在此提出至少一個次類別！它會在以下的討論中自然浮現。

再次地，心理學家蘇利（Sully, 1896）在英國首先提出區分「演員所做的」與「兒童在遊戲中所做的」的明顯二分法，他寫道：「一群扮演著印第安人的兒童……並不是『表演』給對方看。那些『表演』（perform）、『演戲』（act）等字眼在這裡並不適用。」芬尼莊信絕少使用「演出」（performance）這名稱，（雖然她會用「演戲」）並只限於她的學生進行「公開演出」這種稀有的場面。她一再重申想要「去除演技的顯示」──這個抗議從一位每日讓學生準備（撰寫及排練）劇本以表演給同班同學觀看的教師提出，乍看之下並不太有說服力。不過，我相信我們可從芬尼莊信所指的「演技的顯示」（acting for display）中，得到一顆重要的概念性轉移的種子，有助修正我們教室演戲行為的框架。

我推斷（並必須由此開始，再闡明各種分別以促使對「觀眾作為一個共通因素」的更準確理解）透過排除「演技的顯示」，其實芬尼莊信試圖從她的學生身上，移走演戲行為中常被視為合理地博取觀眾認同和讚賞獎勵的一種元素──**演戲的技巧**。我從中注意到，她想要改變觀眾的作用，但同時也想改變觀眾期望看到的：他們應該把注意力放在同學們以它作為

學習學科知識的媒介的呈現，而避免視之為應獲得掌聲的演戲成就。留意我這裡用了「呈現」（presentation）這字眼而非「演出」，因為用「演出」這字眼去描述一個想要去除對**演技**的正常注意的演戲行為例子，似乎不太合適。故此我想建議，**談及戲劇時，「演出」這名稱，用於意指演員會預期獲得觀眾掌聲的演戲上，是最有意義的；而當我們意指演戲本身並非如此相關的戲劇活動時，可用「呈現」這名稱代替。**用這方法來定義的話，「演戲」和「表演」便可成為同義詞，而「演出」就可專指對演戲的回顧或一個演戲的場面。因此，「演戲」或「表演」就是人們期望從「呈現」〔即展現（showing）是它最主要的目的〕中看到的一種演戲行為的特殊次類別（special sub-category）。

透過對概念區別的基礎進行再排序，讓我們對先驅者的一些活動有了新的見解。例如，就芬尼莊信而言，她「去除顯示」的意圖把她的工作置於「呈現」的類別——她的學生努力地蒐集資料、撰寫劇本和排練都是導向呈現，而非表演的。另一方面，庫克的工作則明確地屬於「表演」。換句話說，他們兩位在教室中的主要目的都是去展現，但在庫克的教室中卻附加地、值得關注地，期望演戲本身獲得認可以及內容可以傳達出去。故此，在這分類之下，「表演」並不脫離「呈現」，而是它的一個特殊版本。

芬尼莊信的學生們，按以上的名稱，都參與在「演戲行為作為一種工具去學習學科知識」之中；庫克要的是傳統或純粹意義上的「演戲」，史雷稱之為「名副其實的演戲」（Acting in the full sense）——英文中的 A 字是大寫的。這個理念上的改變最重要的影響是，「溝通」不再被視為「表演」的特權。有些演戲行為，包含著某種「呈現」的（即描述著重要的內容給觀眾檢視）都需要向觀眾清楚地溝通信息，但不需要他們的掌聲。因此可以料想，觀眾亦有權可決定怎樣看待那些演戲行為——表達者原意為「呈現」的，可能被觀眾轉變為一個「演出」。就如卡勒保（Kleberg, 1993）所提出，若要一事件稱得上為「劇場」，必先擁有願意視之「為劇場」的觀眾；所以我現在提出，觀眾都可參與決定某演戲行為是否有資格作為狹義或純粹意義上的「表演」。我要提出的兩個分類，「表演」和「呈

現」，都牽涉到與戲劇之外的觀眾的一種有意識的溝通。演技在這事件中之意義的程度，無論從演員或觀眾的角度，將決定它是屬於「呈現」還是它的次類別。

將著重藝術技巧本身的「表演」，從其他的演戲行為中分別出來的另一個實際涵義是，學生用劇本工作不代表他的行為就是「表演」。我們可想到，在另一班同學面前、或在學校禮堂中、或在一個公開演出中演一齣劇都是屬於「表演」；但如果有學生從這劇本中選出一片段來呈現，以作為討論某社會議題的教室企劃中的一部分，則那些行為不一定要被視為表演——除非該學校的風氣使學生和教師都慣於視每種扮演為技巧的展示，等待著大家的喝采。這並非否認例如在過程戲劇（process drama）之中，有時會因演員們的藝術能力而招來觀眾的恭維。這尤其會在工作的後期發生，當學生們為一個故事或議題設計和排練一個結局，當表達的形式很明顯是屬於演出的向度，而需要觀眾以演出的角度給予認可來作結時。因此，雖然我為「表演」或「最純粹意義的演戲」，及其他演戲行為做了個概念上的區分，這種對「表演」的定義並不會把它排斥到教室之外。事實上，舞臺演技的訓練可以是提供給專修表演藝術的高中青少年課程的一部分，這些學生便須將他們的學習集中於「表演」這個次類別之上。

不過，在這節的標題，我把「表演」和「經驗」置於兩極的對立面。事實上，在不同的演出行為裡，的確存在著不少極端甚至互相排斥的分別，庫克的遊戲參與者和苗利華德的活在火山口旁的學生就是一例，但對於致力構思村民文化的後者而言，「經驗」這字眼似乎不太合適。「經驗」具有一種被動感，但苗利華德的學生並非只是「經驗」；他們像劇作家般在創造某一文化背景下的不成文法則；他們在構成、或在建造，或我們可給予這種導向一個標籤——他們在「**創造**」（making）。這一類別的演戲行為（以前我稱之為「戲劇性遊戲」，但這名稱缺乏了「創造」那種**主動的、組成的涵義**）可適用於孩童的假想扮演，適用於那種 1960 年代教科書中特別推崇的「自由」即興（例如以「去海邊」為題），乃至適用於那些在「過程」戲劇、「專家的外衣」和所有「體驗當下」形式中複雜的結構嚴謹的

小組練習。

故我建議在「呈現」這主類別之下，設有「表演」的次分類，而相對的第二個主類別就是「創造」。以前曾出現過有關「表演」和「經驗」作為同一連續體上兩端的爭論，認為各有與對方合併的可能性，但「創造」的演戲行為則透過選取日常表達的方法去表示出「此時」（now time），建立著一種社會或文化的實體——這在邏輯上是不能與「呈現」或「表演」合併的。當苗利華德對「戲劇性地呈現經驗」和「做戲」劃分區別時，他正暗示著一種概念上的轉移，這不單是一種程度的改變。「呈現」／「表演」和「創造」真的是存在著二元的關係。

這種區分的進一步實際涵義是，在教室內邀請學生去「做戲」通常能滿足演出的期望，當中，學生發揮著「學生」的功能，在教師的監督之下，上演一齣即興或有劇本的戲劇。「到你們的角落去構思一齣劇給我們看」也總是招來「表演」的後果，除非學生對該論題早已存在極大的興趣。在「體驗當下戲劇」（或稱「創造」——我現在對這種演戲行為的標籤）中，孩童的功能並非從他們正常的「學生／教師」這學校角色中發揮。他們是「在火山下的生活」的「創造者」（劇作家）。同樣地，就算那位玩「拖拉機」的孩子的母親一起加入這遊戲之中，那孩子的主要功能也與「孩童／成人」的關係無關。這孩子的主要角色是劇作家，在「創造」一個「拖拉機情景」。

🌿 一種觀眾與自我觀看者的意識

如果我們同意所有的戲劇都具有與戲劇之外的他者溝通的潛質，並且無論多含蓄都總會帶有成果的話，那幾乎就是說「觀眾感」（sense of audience）是存在的，無論用什麼教學策略也一樣；若學生是在「表演」，他（她）就是把自己置於觀眾的品評之下，即使該群觀眾是他（她）的同班同學或是教師。若學生是在「創造」，那無論是有「教師入戲」引導的或

是無成年人參與的「體驗當下戲劇」，學生都會視其他同學為觀眾，以共同地用戲劇呈現經驗。如果戲劇是以「定格畫面」、「立體塑像」，或其他在教室中甚受歡迎的習式（convention，慣用手法）去進行，則其關鍵在於能否有效、準確、實用地向其真實或假想的觀眾傳遞信息。如果是「專家的外衣」這種特別版的「體驗當下戲劇」，則這種「觀眾感」至為重要，他們要知道自己在向誰交代合約中所要求的東西。這最後例子中的「觀眾」，當然地，是存在於參與者自己的腦海中，即「自我觀看者」（self-spectator）。傑克達克羅茲（Jacques-Darlcroze）在 1919 年的文章特別指出演員／觀眾的雙重功能，他說：「他的有機體在實驗室中產生了一個蛻變，把一個創造者轉化為他自己作品的演員和觀眾。」

侯特視青少年的發展期為不舒適但是暫時性和有自我意識的，她視扮演的普遍目的為一種「失去自己才得到自己」的方法。把這想法延伸，似乎一個人可以透過虛構之事，套用布魯斯・魏撒（Bruce Wilshire）的用語，「遇上自己」（come across oneself）。虛構的故事能反映出自己並將其暴露出來，就如一面鏡子讓人可以一窺自己。哈思可特把這種「自我觀看者」的看法納入到她的工作中，但避免了侯特在「失去自己才得到自己」這表達中帶有的治療的涵義。哈思可特對於自我觀看的堅持，是要我們學懂透過模仿去檢視自己的價值觀。她認為這種事不應倚賴運氣。

因此，最佳的「自我觀看」可說能同時提升一個人作為觀賞者去看自己的創作，以及作為觀賞者去看自己。弗萊明使用「感知者」（percipient）去結合戲劇中這種參與者／觀賞者的功能。此一概念帶我們超越個人的觀賞，到達由作為「觀眾」的所有參與者對他們所創作或呈現的事物的集體感受。它進一步延伸了自我觀看的理論，去包括「感知者」對於正在發生的事的情感投入這概念，亦可加上「編劇」和「導演」的向度。「劇作家」、「觀賞者」、「參與者」、「導演」這四個功能是同時出現的。在所有種類的即興戲劇中都是如此，包括兒童的日常遊戲。過往大部分對兒童戲劇所做的研究，都集中於兒童在假想行為中表達方面的成分。不過，若從劇作家或導演功能這角度去看，「兒童戲劇」可能會通向一系列的新

意義，就如尼爾森和司特曼（Nelson & Seidman, 1984）的研究所顯示的一樣，視兒童的扮演為對自己劇本的創造。

演戲行為的定義現在可以延伸為：**演戲行為是一種對虛構之事的創作，當中包含透過行動而來的認同感，對時間和空間的有意識操控，和普遍化的能力。它依賴著某種觀眾感，包括自我觀看。**

🌿 演戲作為一種「職責的焦點」

戲劇定義的另一個向度，在於那種人稱演員的「職責重擔」。就算是在相當類似的戲劇活動中，職責的焦點都會有所不同。以魏的教學法為例：要建立教室戲劇就等於無文本、無觀眾、無演戲，他在一一移除演員傳統上的職責。而且，**內容**的重要性很低，所以他的學生亦不會感到有這方面的責任。不過，他要學生能從個人成長的角度去看他們的活動，並且把主要的注意力放在集中力、敏感度、直覺、語言及形體動作的技巧上。所以，我欲在此提出，這種排除其他元素，而集中於監察參與者個人技巧的獨特導向，可說是構成他們演戲行為的成分。在這例子中，參與者的假想行為（至少部分地）取決於他偏重在某種職責上的意圖，即較著重個人技巧更勝於內容。

為演戲行為給予一個「定義性導向」這想法，似乎更為舞臺演戲所熟悉。例如史丹士（States, 1985）把演戲分類為三種模式——自我表達（self-expressive）、合作的（collaborative）和表現的（representational）——作為一種形容演員意圖的方法，分別是：(1) 向觀眾顯示他的技巧；(2) 與觀眾聯繫；(3) 向觀眾展示一齣戲劇。史丹士似乎在指出，演員們會傾向偏愛（但同時不排斥其他）以上其中一種具備可識別的導向的模式，這是「演員風采」（actor's presence）的成分之一。史丹士當時所指的當然是舞臺演出，但我們可以想像到，這些導向亦可某種程度地影響到，例如某小組的學生在同班同學面前如何呈現他們排練好的功課。

如果我們看看排練室內而非舞臺上的過程，就會再次看見用不同的意圖和傾向來定義演戲是可能的。例如在史坦尼斯拉夫斯基的排練紀錄中，可找到這樣的兩種對比的規則。在他早期的實驗紀錄中，他堅持要演員弄清楚所演角色的「目的」（objectives），好能解釋每個動作背後的原因；不過，在他事業的後期，他卻鼓勵演員們縱身投入動作之中，讓那些解釋從身體中浮現。在這些史坦尼斯拉夫斯基的矛盾例子之中，排練時的演戲行為的種類是被演員的選擇所支配的，可以由一個理智的念頭所引導著，亦可由一種運動美學的感受性所釋放。（但如果演員或學生在這排練階段中仍未丟本，那當然兩者皆不適用了──他們意識的焦點只會因此「重擔累累」！）

從以上的教室、舞臺和排練室，我們可看見決定演戲行為的三種不同因素的例子，這些因素可題為：**教育上的優先次序、演員風采，及演員進入角色的方法**。後者當然亦包括該演員如何內化他必須吸收的「規定情景」。

讓我們進一步看看教室如何支配這些影響演戲行為的因素。也許最清晰的例子可選芬尼莊信的「買東西練習」。在所有無論是舞臺或是排練室的演戲形式中，首要意圖是：願意「玩這個戲劇遊戲」的協議；她學生的演戲行為的定義性特徵，就是模仿那正在購物的人會做的事，包括正確地運算。對某些學生而言，在史丹士的自我表達模式「看看我！我多擅長這個啊！」中，也同樣有這一點。在庫克的「偽裝室」[2]內，演戲行為的定義可說是如何配合伊莉莎白式劇院的設計來演繹莎士比亞的臺詞。但對很多英文教師來說，「使其意思更清晰」是對於演出莎士比亞文本的學生演戲的要求。

如此，根據演員的職責焦點去把演戲行為分類是可能的。當我們討論朗東對「扮演」和「一齣劇」的區別──即其與觀眾溝通或娛樂或取悅他們的附加意圖能決定該齣「劇」中的演戲本質是什麼時，其實已帶出了「職

2　譯註：庫克稱之為 "Mummery" 的戲劇教室，具備一些簡單的表演設備。

責」可作為演戲的一種定義性特徵的概念。我認為當一位參與者有意識地擁抱某一組目的而非其他時，這種承擔已經構成了他（她）的演戲行為。

我們現可提出演戲行為作為一系列的決定性職責的概念：

1. 分辨出與內容、角色、戲劇形式、自我觀看、演出技巧相關的意圖；
2. 當有正式或非正式的觀眾存在時，以一種表達的、溝通的或展示的模式作主導；
3. 外在的「重擔」，例如嘗試記對白，或某教師的期望，都可進一步限定或支配著演戲行為。

就史雷和魏的教學策略而言，我們還可以加入更多的決定性職責。我們知道他們會用「節奏命令」於實踐中，即以快動作去旁述全班一起做的動作；而魏，我們早前亦觀察過，為教室戲劇創出了新的種類：以即興戲劇作為「練習」，包括任務為主的、短期的、需練習或嘗試的，或需要準備的事。因此，以上這決定性項目清單可加上第四項，它有時會與節奏命令及（或）一些預期的結構本身有關。最壞的情況下，後者的「練習」方式會招來「這只是一個練習」的傾向。最佳的情況則是，它被視為一種結構嚴謹的載體，朝著該演員有興趣的某個生活方向進發。職責的向度因此可包含參與者對這媒介本身的態度及其所理解的戲劇活動的目的。

演員的「職責」需被視作多層次的、多面地關於內容、技巧、風格、觀眾、態度及背景的。有時會合適地論及「意圖」、「傾向」、「顏色」甚至「重擔」作為定義的比喻，我希望我所選擇的「職責的焦點」可涵蓋以上各點。這向度現可被加入我們的定義中而成為：**演戲行為是一種對虛構之事的創作，當中包含透過行動而來的認同感，一種對決定性的職責的先後排序、對時間和空間的有意識操控，和普遍化的能力。它依賴著某種觀眾感，包括自我觀看。**

 概述

　　在最後這章的第一部分，我嘗試漸進地建立一個演戲行為的定義，一個為各種不同形式識別出一個共通立場或中心的過程。這需要對那些長久以來依附於教室演戲的概念，做出釐清甚或重新演繹。三種主要導向的分類：「呈現」、「表演」（「呈現」之下的次分類）和「創造」，挑戰了過往因「觀眾」的區分概念而形成的二分法。透過確認「觀眾」作為演戲行為的共通特徵，連同「認同感」、「對時間空間的操控」、「普遍化的能力」及「職責的焦點」去重新闡述它的理論位置。其中最明顯脫離傳統看法的，可算是對「表演」和「呈現」分類的背後概念，它指出最狹義的那種「演技」是否存在，並非由可識別的行為所決定，而是由演員和觀眾二者的意圖結合而來。

　　值得注意的是，「表演」在「創造」中並無位置，它們分別代表兩種對立模式的演戲行為。**我的概念重構乃建基於這前提。**不過，我察覺到當代的作者要麼未能看見其中的分別，要麼不認同這分別在實踐中的重要性。在芮・瑪瑟（Ray Mather）極棒的習式系列裡，我一向主張可誘使學生進入某種獨特形式的「創造」的「教師入戲」，只被列為眾多習式之一。就瑪瑟的目的，即找出不同形象去幫助學生學習劇場的語言來說是絕無問題的，不過我相信若**教師**們能察覺到每種對比的模式之間的分別，則更有利他們的教學。去選擇「創造」而非「呈現」或「表演」或相反，是對每種經驗的貢獻的肯定。因此，我想去釐清及概括一下那些使「創造」成為演戲行為中一種獨特形式的特徵。為此我們得首先重新思考**「體驗當下戲劇」**和**兒童的假想扮演的核心基礎。**

「創造」的特徵

由以上的討論看來，我們不能再描繪那些非為觀眾準備的戲劇的特徵為「自我表達的」、「個人化的」、「私下的」、「獨有的」及「主觀」的過程——這些所有被認為是屬於兒童假想扮演的特徵。兒童戲劇和「體驗當下戲劇」無疑都是「創造」的例子，但我要提出主要的決定因素並不在以上提及的自我中心的清單內，而是在以前從未被考慮過的方向裡。以下我將列出「創造」這類別，包括「體驗當下」戲劇和兒童戲劇可以建基的另類準則。

關於兒童戲劇、某些戲劇練習及「體驗當下」戲劇的「創造」特徵

1. 雖然強調「過程」，但在戲劇進行的期間或結束後，都會創造出「成果」可以讓人進行反思。
2. 每個人的貢獻都是集體事業的一部分，當中的語言和動作均取決於該文化。
3. 這活動具有第二重文化意義：參與者在創造著他們自己的假想，這假想是與所創造的文化背景內的潛在「法則」一致的。我相信所有兒童假想扮演都是如此。孩童把玩著洋娃娃，是在察驗屬於母親／嬰兒這背景下的規則。其自我中心的程度，在於他（她）也在尋找著這些規則下的自己——猶如在找自己的立足點。他（她）可能是出於懼怕、尋找權力，或是想滿足希望而去建造這假想扮演，但他（她）其實是把自己暴露於這背景下的行為「規則」之中。同樣地，在「體驗當下」戲劇裡，無論所創造的是什麼文化，明顯地參與者都在暗自尋找著當

中的潛在法則。我相信，這假想扮演和「體驗當下」戲劇的共同連結，就是它們的主要特徵，但當然它們之間還有不少分別，包括「體驗當下」戲劇需要有「教師入戲」。

4. 第三個文化上的特徵，就是「創造」所要求的那種演戲行為。它們最初都很近似我們在「真實生活」中人們於建立任何一個社交場合時，都必須具備的語言上或非口語溝通中那種常見的磋商和申明的技巧。它們鞏固了「它現正發生；是我們令它發生的；我們亦在看著它發生」的強烈感覺。但因為這種現正發生中的存在感，它是不能被重複而且由於它最初對集體努力的依賴，那種正常透過追求個人的角色去進入虛構戲劇的方法並不適用。雖然「體驗當下」戲劇未必能被重複，但它是能被中斷和能被分成片斷的——好的教師能確認出何時到達了平原期、死胡同或十字路口，並且知道必須暫時從虛構中走出來，才能以一個提升了的層次再次返回。

5. 這活動的第四重文化意義，就是參與者於戲劇創造開始前如何看待自己的身分。若他們是在花園中遊戲的朋友們，那他們的身分，包括過往作為朋友的歷史，會決定他們如何進入假想。如果他們是學校的學生，被邀請去「創作一齣戲」，他們是誰就會明確地被這個教師／學生背景所決定。不過，如果他們是由教師入戲帶進「體驗當下」戲劇的，則他們作為學生和教師這角色的界限將可被減弱。這種次文化上的轉移為「體驗當下」戲劇所獨有，並可幫助他們進入虛擬的情境中。

6. 這裡有一個相關的美學向度。在一般的「做戲」裡，都會有不少的「規定情境」——想法、資料、一個計畫、角色、學生自己或其他人的劇本，甚至是教師的指示。這些規定情境各有自己的存在媒介——圖畫、記憶、想法、形象、紙上的文字或口頭的說話等等，而他們的任務就是要把這些翻譯成戲劇的形式，正如謝克納所指的：等待著被藝術烹調的原材料。在「體驗當下」戲劇中，那些由教師入戲所提供的規定情景早已以戲劇的形式（半熟的）存在，所以學生不需再費神去搭建這不同媒介之間的橋樑。

7. 教師入戲提供了一種無論在假想、風格和編劇技巧上均具挑戰性的模式，致使它在藝術的每一方面，都要求參與者（在戲劇事件裡面的）超越他（她）們固有的能力，從而獲取相比他（她）在外面「做戲」，對劇場運作原理更深層的了解。

8. 只要對其他參與者是有意義的，操控時間和空間的領域可以是無限及千變萬化的。

9. 每位參與者都兼具劇作家／演員／導演／觀眾的職責。這是一個多重的藝術功能。當一名孩子進入假想時，他（她）是在透過對話的試驗、情節的試驗、動作的試驗等，去重塑他（她）所知的世界〔就他（她）所見的，在這已知世界中的「規則是什麼」〕中所反映的那些規則——並去觀察在當中的自己。扮演或模仿其實都只是這多重職責中的一面。我相信大部分對兒童戲劇的觀察都只是集中在扮演之上。當然，舞臺上的演員並不須具備那麼多的職責。

10. 「創造」和「舞臺演戲」相同的特質之一，就是霍士迪和姚洛（Frost & Yarrow, 1990）所稱的「反應性」：「一種完全的覺察力，一種涉及情境的整體感覺：（有著）可能存在的劇本、演員、觀眾、劇場空間、自己，及自己的身體。」（p. 152）

　　正是以上這十種特徵的結合，引領我們堅持把「創造」視為演戲行為的一個特殊類別，尤其在使用「體驗當下」戲劇，亦即「由教師入戲引導的」策略時。我們的分類表可見於下：

各種教室演戲行為
　　　呈現　　　　創造　　　　表演

　　「呈現」包括了一廣大範圍的活動中的演戲行為，例如立體塑像、定格畫面、雕塑、演出一個劇本、論壇劇場、室內劇場等——任何一種其首要職責在於「展現」（show）的演戲。它是可排練也可重複的。「創造」

則包括兒童在假想扮演中的演戲行為、「體驗當下」戲劇、「坐針氈」，及那些可讓參與者自由地探索而不帶有任何需要準備展現給別人看的意識的戲劇活動中的演戲。它是不能排練也不能直接重複的。在此我或許應該重申一個警告，就是我們這「創造」的演戲行為分類，絕不應與宏恩布魯克對「創造」和「表演」作為一個戲劇過程中兩個階段的分類法有所混淆。

「劇場」是否為「創造」和「呈現」的共有特徵？

也許對劇場最粗略的定義，就是艾瑞克·伯德利（Eric Bentley, 1975: 150）的「甲模仿乙給丙看」。魏撒（Wilshire, 1982）加以詳解，指出希臘文字中的劇場（*theotron*，意指去觀看的地方）與 *theoria*，同時意指景觀和觀照或理論，是有關聯的。魏撒總結道：「因此，它指出劇場的根源，是其對人類的本質和行動的思索和理論化的模式。」（p. 33）魏撒承認，這樣的定義會把劇場的奇妙感帶走，直到一個人體認到 *theoria* 亦可指「面對面看見神」。彼得·布魯克（Brook, 1993）就是轉向這劇場的神祕性。他用以下措詞界定劇場：「劇場的精髓在於一種叫『當下時刻』（the present moment）的奧祕之中。」（p. 81）他後來再將之延伸到一種可能會非常吸引史雷的神祕主義：

> 它（劇場）只在乎當下時刻的真相，這種絕對意義上的堅信只可以在表演者和觀眾被緊緊地聯繫為一體時才能出現。當劇場的短暫形式已達到其目的並將我們帶到一個單一的、不可重複的瞬間時，門就會打開，而我們的願景已被轉化。（p. 96）

故此劇場的理論家們都看似在功能性和詩意之間搖擺。例如羅賓遜（Robinson, 1980）視劇場為一種演員和觀眾之間的社交邂逅：「……部分

是由於他們（觀眾）的存在及其活動使發生的事成為劇場。」相比之下，對史雷而言劇場則是「黃金時刻」，他寫道：「我感到光明在消逝。當一幕偉大的場景曲終人散時，若不是真正的太陽，那就是『真正的劇場』所發之光。」看來讓觀眾和演員之間的邂逅能夠發生的地方可稱為「劇場」，但更重要的是，這邂逅本身得稱為「劇場」。不過，有時「劇場」會被用作為成效的準則——弗萊明（Fleming, 1994）指哈思可特的〈三臺織布機的等待〉（Three Looms Waiting）稱得上為「一齣有效的劇場」。由布魯克到史雷，我們看見那些出神的特殊時刻得以被稱為「劇場」。歐尼爾（O'Neill, 1995）在形容「過程戲劇」時用了當代的劇場語言；她對於一個完整的過程戲劇經驗的結論是：「經驗就是它本身的目的地，而小組就是它自己的行動的觀眾。」在我 1979 年出版的《邁向教育戲劇之理論》一書裡，我現在認為有些誤導，指劇場為應該在學校提倡的三大類戲劇活動之一：「劇場」（意指「給觀眾表演」）、「戲劇性遊戲」（意指即興而沒有觀眾的）、「練習活動」（意指「某些要練習的東西」）。幸好在同一書裡，也許更為有用地，我介紹了「劇場形式」的想法，參考那些元素諸如「張力」、「焦點」、「驚訝」、「對比」及「象徵化」。如前所述，哈思可特認為劇場「……有很多『溝通的面向』包圍著某些操作性法則並形塑它們不同的面貌」。它的向度就是「動作／靜止」、「有聲／靜默」，和「光明／黑暗」。

　　我不願意否認以上任何用法。可能在討論一些正規的元素時，如宏恩布魯克（Hornbrook, 1989）般用「戲劇藝術」（dramatic art）這名稱會較好，而讓常用的「劇場」（theatre）留給演員表演給觀眾觀看的那種地點與場合的結合。不過，視那種依靠混合「創造」和「呈現」而構成一連串流程的「過程戲劇」為劇場的一種新類別確實有其吸引之處。也許是它的整體經驗使其配得起這名稱，而流程中的個別部分則可被列為戲劇藝術。我懷疑在常見的用法中，這些名稱會繼續被寬鬆地應用。在這事上我確實感到未可做出結論。

 總結

　　經過了前面十一個篇章的歷史討論和本章的一些結論，我們現可重新思考在本書引言中簡略概述的某些定位。我開始時引用了約翰‧艾倫（John Allen）提倡的「學校戲劇根本上與其他地方發生的戲劇並無分別」。若是抽離其 1979 年出版時的背景來看，此說法看來只是個陳腔濫調。當然無人會不同意，但這是否有任何有用的意義呢？答案當然是有，在他寫這個時這確實是有用的，因為當時的戲劇教師所用的語言充斥了排他性、分裂性和派別性。艾倫當時回應的，是那分割公開／私下、觀眾中心／孩童中心、成果／過程、表演／經驗，以及劇場／遊戲這些二分法的哲學性分裂。我希望我在此所提出的模型能打破這種二元性。我在總結中最重要點出的，是所有種類的演戲行為都依賴於一種觀眾感。

　　不過，若我回到引言中引述宏恩布魯克所聲稱的「概念上孩童們在教室中的演戲，跟演員在劇場裡舞臺上的演戲是沒有任何分別的」，我們會看到這種模式提出了另一個定位，當中並沒有嘗試維護把宏恩布魯克推至這頗為極端之陳述的那種對表演的看法。我提出表演本身是由演員和（或）觀眾的關注點所定義，是那種最純粹或傳統意義上的演戲（我正同義地使用「演戲」和「表演」），可同樣應用於舞臺上演員所做的，以及孩子在教室中可能會做的。這些素質、風格或自然性的特徵上的分別，視乎各教室或舞臺而有所不同，但它本質上被稱為「表演」是因為它以獲取注意為其成就。

　　「呈現」可能是（亦可能不是）著重於「表演」。參與者和觀眾可能在情感上都投入於說明的材料中；這可稱得上為「戲劇藝術」，但如果對觀眾和參與者而言，所說的內容排除了如何向某觀眾說，致令他們不願給予這「表演」讚賞，那麼它就符合了完全是呈現性的功能。當然，觀眾可能會自發地因贊同該「信息」而鼓掌，就如人們在會議中向一講者喝采，

而並沒有視之為演出一樣。在實踐中「演出」和「呈現」這兩種形式顯然可能會很多變，致使它在任何一個作品上的應用都只可停留在學術分析的層面。在教室的教育背景下，總能在兩者之間畫一清楚界線並非那麼重要，因為在教育的環境內，有時的確會將不太合適的注意力放在表演技巧上。當然，學校的次文化背景通常能影響當中的人如何看待一個作品。回應相同的刺激源時，修讀劇場研究的學生會自動地依賴「演出」的思考框架，而該相同作品的「呈現」則更能滿足一班修讀社會研究的學生。

「創造」作為演戲行為的一個分類（不要與宏恩布魯克的名稱運用混淆）是難於以其他方法看待的，它是一種截然不同於「呈現」和「表演」的行為形式。以上所列的十種特徵已可足以顯示它的複雜性，尤其在它的「體驗當下」戲劇版本時。它代表了一種極為重要的教育及戲劇工具。去忽略「體驗當下」戲劇，如同最近一些著作所做的，就是從我們的學生身上剝奪了理解戲劇藝術的一種堅實基礎。只是推介「即興」並不足夠，因為大部分即興都是演出導向的。最理想的教師能運用「呈現」（包括「表演」）以及「創造」的優點。在弗萊明最新的著作中，他向教師們展現了切入文本的手法，可包括一系列的塑像、定格畫面、遊戲、劇本工作、「體驗當下」戲劇、戲劇練習和「坐針氈」（Fleming, 1997）。

我希望我所推介的框架能容許一種兼收並蓄的方式。我們大概可以從前面介紹過受歡迎的「矇眼」練習的各種版本中，得到最鮮活的說明。在一方的極端我們有克里夫·巴克（Clive Barker）從京戲而來的演戲練習，當中要表達被矇眼就只需要演技〔其他例子包括魏和史坦尼斯拉夫斯基的剝奪感官練習「去找出瞎眼是怎樣一回事」，及歐尼爾的「獵人與被獵」遊戲以作為《法蘭·米勒》（Frank Miller）這戲劇在課堂小休後重拾氣氛的方法〕；而在另一方的極端，我們有苗利華德那九歲孩子們的戲劇扮演，當中他們透過如何對待一個角色而含蓄地創造了這位失明人士：「呀，他來了。來吧……小心……這裡……來吧……小心階梯……好了……他來到了。」這後者可被視為「創造」的完美例子，其中說明了劇作家的功能，雖然他們只是年紀尚幼的孩子；而巴克的練習可被視為「單純的」演技例

子。我希望這框架能照顧到兩種極端以及其他例子。

由於虛構創作是所有活動的中心，故看來很符合教育界視戲劇能為學生提供創意地觀看世界的倡議。在這方面，我相信愛德蒙·賀姆斯（Edmond Holmes）於 1911 年所寫，視戲劇擁有與其他藝術頗為不同的功能這說法是明智的，但這需要其他人去繼續研究。賀姆斯形容戲劇化（dramatisation）是「……教導他們，就算只是很短暫的時刻，去感同身受其他人類」。他聲稱這示範了戲劇作為教育工具的「同情心」功能；這種朝著某程度的「憐憫」方向可能有錯，因我不相信戲劇必須滿足這個。不過，賀姆斯看來頗認同戲劇能促進某種「自我」與「世界」之間的關係。近年來，在作者們的字彙中越見重要的是「自我觀看者」這概念，它意指透過扮演去讓個人從自己創作的虛構中看見反映出來的自己。我已提倡以「虛構創作」為所有演戲行為的定義核心。也許「自我觀看」應被視為定義性的結果。

宗旨與目標

近年來要求在戲劇教學中列明各種學習目標（attainment tar-gets）的壓力不斷增加，導致一種在處理戲劇形式時追求技巧為本之目標的傾向。本章為《教室戲劇的新觀點》（*New Perspectives on Classroom Drama*, 1992）的第六章。伯頓為這個把焦點集中於形式的問題提供了一劑有效的解藥，他堅決主張形式和內容是不容分割的。這提供了一簡明的指引讓戲劇教師整理出他們的戲劇教學目的。

英國的戲劇教育歷史（Bolton, 1984）道出了一個如鐘擺般左右搖擺的故事。由早期語言與戲劇教師以「文本為中心」的戲劇，到那令人陶醉的史雷（Slade, 1954）的「兒童為中心」策略；由哈思可特的「內容為中心」實踐，到近年一些作者的「技巧為中心」策略，這些趨勢通常承受著不同的政治壓力，而把教師們推向相反的方向。

我認為把前人所追隨的不同宗旨分類，將是個有用的嘗試。儘管存在著廣闊的哲學上分歧，我們仍能找出一直以來所有戲劇教師均傾向維持的四個主要宗旨。它們包括：

1. 強調內容；
2. 提倡戲劇能促進個人成長；
3. 視戲劇主要為一種社交發展的方法；

4. 把教導戲劇的藝術形式視為優先的。

在最近的好些文章裡（Bolton, 1989, 1990），我曾嘗試說明這些分類。我主張好的戲劇教師應嘗試同時朝著所有這些陣線前進，並適時因應不同的工作或班級性質，而給予某一項較多的注意。

當我要詳述類別 4 時，我發現自己與一些現時的作者，包括教育及科學部（Department of Education and Science，簡稱 DES）的官方文件（1984, 1989, 1990）以及國家課程局（National Curriculum Council，簡稱 NCC）文件（1990）的看法大相逕庭。它們幾乎完全忽略了形式（form）的向度——那些我在先前篇章已討論過的，提供給我戲劇教育理論與實踐的基礎。我所指的概念例如焦點和張力，乃由刻意對時間和空間的操控，或施以各種限制而創造出來的。這些關鍵而正式的向度在最近的文獻中毫無位置，就像現在寫作戲劇理論的人都不太懂戲劇的基本本質一樣。

嘗試去分類的陷阱往往在於分隔開原本不應被分離的概念。在最近的文章我曾把類別 4 分成四個次類別：

(1) 學習如何去演戲；
(2) 對於戲劇的學術學習；
(3) 學習劇場工藝（theatre crafts）；
(4) 學習戲劇的基本元素。

但我對於《藝術 5-16 歲》（*The Arts 5-16*）計畫中所呈現的二元論難以認同，當中作者們所提倡的透過藝術進行教育（Education *through* the Arts）和藝術裡的教育（Education *in* the Arts）的錯誤概念，令我感到被迫把類別 4 中的次類別 (4) 抽出改而歸入類別 1 裡。因此我希望藉著「內容／形式」這個概念，去重建教師的思維，使其明白無論他是從事哪一門藝術，都得借助這兩者相互依存的關係。類別 4 將它關鍵的「基本元素」給予了類別 1 之後，便成為了「劇場知識、技巧及工藝」。用圖解的方式，這四個類別可表達如下圖。

戲劇教學的宗旨

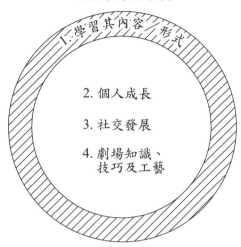

1. 學習其內容／形式

2. 個人成長

3. 社交發展

4. 劇場知識、技巧及工藝

學習其內容／形式

大部分藝術領域的作者，甚至包括那些提倡分隔開「透過藝術進行教育」和「藝術裡的教育」者，都會同意藝術是關於帶出一些新的理解。引錄自《藝術 5-16 歲》（NCC, 1990）的文件：

「藝術……是關於理解世界的眾多不同方式……」（課程框架，p. 26）

「藝術……不僅是關於我們在世界裡所察覺到的，亦關於人類洞察力的素質；關於我們如何去體驗這世界。」（同上）

「他們亦可運用創意，從更深刻的意義上創出新的觀看方式……」（課程框架，p. 27）

「……有時藝術家會是個破舊者，去挑戰當時盛行的態度與價值觀；有時，藝術家是『社會的聲音』，去塑造形象和工藝品以承載社會最深層的價值觀和信念。」（同上）

以上所有的引錄均支持藝術是關於用新的角度去理解世界，它繫於我們洞察力的素質，及觀看事物時所帶有的價值觀。在過去的二十年左右，戲劇教師也許比其他藝術教師更傾向於使用以上的說法去闡明他們的工作目的。雖然這陳述對其他藝術形式都可能合用——尤其是藝術的文字形式——但戲劇教師和編劇更易於視他們的工作目的為直接與世界銜接，因為戲劇的材料正來自於世界。如果你喜歡的話，可以把「世界」設想為劇作家的課程。但正如我在第三章所言，劇作家的工作並非要用一種事實的（factual）意義去描繪世界，而是一種真實的（truthful）意義。劇作家要說明這世界的某些真相（其中當然包括我們自己），而他（她）就是透過運用藝術形式來表達的。一個劇本的「內容」就是「透過藝術形式來表達的內容」，而那浮現出來的真相乃來自於該內容／形式的特殊性（particularity）。當然，為了方便理解，作為觀眾或學者的我們都會將之普遍化。這個簡化的過程極易引起否定原本經驗的危險，例如我們會滿足於把莎翁的《奧賽羅》（Othello）標籤為關於「妒忌」。無可避免地，每當我們嘗試反思某藝術作品對我們的影響時，我們總會移走它的特殊性。在劇本的特殊性和我個人的特殊性之間會發生一種互動，而當我要跟其他人分享我對作品的反應時，我得找出某種程度的普遍化去讓這個溝通可以順利進行。

這種內容／形式的相互依賴性，對於教室中的教師和學生甚具意義。世界亦是他們的課程，等待著被戲劇的形式所說明。就這方面而言，教室中的教師和學生，與劇作家、導演和演員嘗試去做的並無分別。《藝術5-16歲》聲稱運用戲劇作為一種表達內容的方法，與「創造戲劇」時所運用的那種戲劇有所不同——這種說法是荒謬的，因為任何的「創造戲劇」都必定涉及一些有意義的內容。

不過，在學校裡有一種戲劇形式的用法，通常稱為模擬（simulation）

或作為技巧訓練的角色扮演（role-play），的確與戲劇藝術沒什麼關係；當中參與的兒童會披上某些角色去吸收一些事實或發展一些行為上的技巧。雖然過程會帶有某些重要事情要發生的「必要式的張力」（imperative tension），但事實上各人的注意力都集中於該參與者的技巧：「他（她）是否合適地處理該模擬的面試？」……「他（她）是否敏銳地帶領這次模擬諮詢？」……「他（她）（實習醫生）有否回答病人（模擬）的問題？」……「他（她）有否帶領管理隊伍達成合理的協議？」……「在提供的選擇當中，他（她）能否做出合理的決定？」……「在這（當然是）虛構的處境下，當我們加重壓力時，他（她）有否驚惶失措？」這些活動之於戲劇，就如圖表之於視覺藝術——它們是指示的而非內涵的。它並不會透過虛構性（因為這種所謂的虛構處境把「現實生活」中的壓力複製得太相似）或角色來提供保護的效果；事實上，那是在測試一個人自己的性格。

我們可以肯定 NCC 所出版的《藝術 5-16 歲》不能倡導一種能平衡「圖表」和「油畫」、「模擬」和「戲劇作為一種藝術形式」的均衡食譜嗎？我想這計畫的作者並不明白戲劇總是關於一些什麼的。免不了地，總得要有內容、主題、主旨、題材和課程。「透過藝術進行教育」和「藝術裡的教育」這種分割並不存在。就算是用於幼兒園學童那種最簡單的戲劇形式，都必定是用藝術形式去說明這世界的某些真相；否則戲劇活動就只會停留在「圖表」層面，用以重申已有事實或練習一些技巧。讓我表明我絕非反對角色扮演或模擬練習，它們在教育和訓練中的確有其位置，而且，有時戲劇教師亦會運用這些練習作為教程中的一個推進部分。但我們最重要的宗旨乃是透過藝術形式去獲得理解。

有時你會發現你的工作越來越像個模擬練習。我偶然會看見戲劇教師建立了一種與「討論」無異的戲劇（我自己也偶有失手！），我稱這種工作為「游泳池」戲劇（Swimming Pool drama）。我這命名乃參考在類似的課堂中，教師會拋出的問題：「你們是鎮議會的成員，你們現在有一百萬英磅的盈餘。你們會想建一個游泳池還是一間養老院呢？」這些角色很難讓學生產生「擁有權」（ownership），亦難以趣味地運用諸如焦點或限制

等去塑造該次經驗。這是一種戲劇化的討論，可能仍有它的教育價值但並非戲劇藝術。在此我會舉一個我的實踐作為例子，去解釋我所指的戲劇藝術是什麼意思。

先前我被邀請去教一班六歲孩子「道路安全」。如果我想避免用戲劇，我只需建立一個模擬練習即可，讓孩子反覆練習過馬路的動作：望望右、望望左、再望望右，然後才橫過想像中的馬路。但由於我想運用戲劇，故此我建立了一個虛構的處境，當中我虛構了一個叫邁克的五歲男孩。他生日那天，沒有等候家長接送便一股腦兒從學校衝回家，結果被汽車撞倒。我們並沒有模擬那場交通意外。我決定要「進入角色」扮演邁克的父親，而同學就是邁克的鄰居。我們所經歷的是當父親回到家，滿以為邁克已先行回來而只是躲藏著：「邁克？……邁克，我知道你躲起來了……」我這樣喊著，最初是玩耍般的，但當每次呼叫都只是換來寂靜時，我的語氣就漸漸變得急切。然後我詢問鄰居有沒有看見邁克——也許他躲到他們家裡去了？之後，我聽從鄰居的提議，決定致電學校，但我實在太害怕而不敢打這通電話：「你們有沒有人肯……？」等等。最後，我們知道原來發生了意外，而邁克已身在醫院。他衝過馬路時，沒有先看清楚左右來車。

對我而言，這就是在藝術形式裡面工作。我們所經歷的，是當一個名字被呼喚但無人回應的那個時刻。這寂靜非常可怕。我相信就是這種寂靜帶領著我和那些孩子，一起領會到忽略道路安全規則將會等同於什麼。它亦給予我們一個原因去學習道路安全守則。

若問我的課堂「它到底是透過藝術進行教育，還是在藝術裡的教育？」是完全荒謬的。就我看來，我們是運用了劇場的元素在藝術形式中工作，並抓緊內容重點來進行探索。作為一個教師，我一直在觀察他們對主題的理解，和他們能否延伸我所開展了的戲劇情境：例如，學生有多能夠享受延遲（withholding）獲悉有關意外的消息，好使大家能充分地經歷著這種未知的張力？在什麼程度上，他們能「領會到」那呼喚和寂靜間的交流？我們亦應該注意這教師所選取的側面切入的焦點，用以開啟這方面的知識。這並非利用戲劇作為一種方法，雖然《藝術 5-16 歲》的作者們似乎是如此

認為。

　　我會再舉一個中學的課堂例子去解釋我的觀點，是關於如何從某教學大綱的內容中選取材料——這次是歷史科。這歷史教科書中包括一種最差的「圖表繪畫式」的「戲劇」活動。在一篇關於美國獨立戰爭的篇章裡，那些作者撰寫了一些看似劇本的東西：紐約人民與英國政府之間的分歧，是從一位紐約咖啡店老闆和一位從倫敦來訪的知名顧客這兩人的口中說出來的。每一角色的對話都陳述了相反的理據，意圖去幫助學生牢記那些相關的觀點。這也是模擬練習的一個例子，等同於練習道路安全守則。學生們無疑會因為這種戲劇的技巧而記住那些相關的事實，但這並非戲劇。我請那班學生成為編劇，將他們面前的這本歷史書中的文本化為「真正的」戲劇。「當你是這生意的經營者，你會如何跟你的顧客說話？……假設那位顧客以他錯誤的政見激怒你呢？……」學生們開始明白潛臺詞（subtext）的意義：是那置於咖啡店老闆身上的限制（constraint）製造出戲劇；真正重要的，是那些未說的話。這種在戲劇藝術形式裡的工作方法的弔詭之處，就像當邁克沒有回答時的那片寂靜一樣（見上文），我們反而會因為保持隱晦而接近事情的意義。再次重申，要問我們這是透過藝術或是在藝術裡工作只會顯得荒謬。

■ 形式

　　我希望以上的例子都能說明內容／形式的互相依賴性。在第二及第三章，我特別提到劇場形式的基本成分（不要像最近一些作者所犯的，與劇場習式或類別混淆）。現列出部分以作為提醒：

- **焦點或必要式的張力**能為戲劇形式提供動力：我們的注意力被某些必然要發生的事抓住了；
- **張力**是透過對時間和空間的操控而產生的；
- **張力**是透過加諸「限制」而產生的，就是保留真相、真實感覺、真

正的慾望；

- 儀式的；
- 暫時的危機，透過破除限制或儀式而產生。

事實上，「張力」和「儀式」可由不同的劇場概念所形成：欺騙、看似真實的、魔幻、井然有序、失序、權力、模稜兩可、和諧、對比等等。每一種都能形成劇場的刺激感。教師的責任是，無論孩子多年幼，都應培養一種劇場感，就算他們還未能清楚地表達出來。在上述的道路安全課堂裡，假設有些孩子不能「保留」他們對邁克發生意外這已知的資料。我當時可以有以下的選擇：我可以暫停戲劇並邀請他們去「看看如果邁克的父親不知道發生什麼事時，他呼喚兒子時會是怎樣的」；當經驗結束後我會跟他們討論「如果我們並沒有馬上告知邁克的父親，這會否更刺激」；我會記住下次再與這班學生進行戲劇時，會再用類似這種需要他們因為戲劇的緣故而接受「保留真相」這限制的處境去測試一下他們。對於玩「劇場這遊戲」的簡單知識，是所有戲劇課都必須及早明白和欣賞的事情，而教師們亦應該把握每個機會去教授這個遊戲。

正如我批評《藝術 5-16 歲》的作者們竟鼓勵戲劇專家們相信教授藝術而不理會內容是可以的，我同樣要批評那些忽略改善他們的學生掌握藝術能力的教師們。大約兩年前，我在一倫敦外圍的自治市鎮旁聽了一節教師課程。該導師請班裡的教師寫下他們教戲劇的宗旨並且分類。結果得出長長的清單，包括如何探討內容、個人及社交的發展等，但沒有任何一位教師寫出「在戲劇上改進」為宗旨。誠然，當我提出他們遺漏了如此重要的宗旨時，引來了輕微的震驚反應，就如我犯下了什麼專業的失態一樣。

■ 內容

在劇場和教室中，戲劇都是通向知識的一種方法：它開展出觀看事物的新方法。透過劇場的比喻，我們能探索所居住的世界。不過，雖然我們

能指示出該戲劇或教室戲劇流程所開啟的那扇門，卻不能明確指定每一位參與者能學到些什麼，或保證他們一定能穿過那扇門！就如一個人不能在絕對意義上解釋一件藝術作品的意思，因其本身已說明了一切，一個人亦不能確定某人會學到些什麼。我們只能指示出那事情是關於什麼的，並指示出我們認為那人會學到些什麼。

教師可用學習領域（learning *area*）的概念從廣泛角度進行設計，但由於這是一門藝術，教師們不應站在更明確的位置。我喜歡「開啟一扇門」的概念。數學教師或歷史教師（即那些著重事實的科目）可能較容易去指定一些事。誠然，不少模擬類型的戲劇方法可容許明確性。在以上的道路安全例子，模擬「練習道路規則」這活動就可透過設計一張檢核表，讓那些視這練習為學習「望右，再望左之類」的教師使用。但就我所帶領的那一節課，我怎能準確地知道我原本準備讓孩子學習的，跟活動完畢後他們真正學到的是什麼？我所能知道的，是「有一扇門可能被打開了」，可通往不遵守道路安全規則等同於什麼的理解。在事後與孩子的討論、觀察他們的圖畫或文字紀錄、聽他們對父母所說的，或注意到他們在道路安全方面的行為上改變，我們大概可點滴地蒐集到他們明白了些什麼。但這浮現出來的圖畫需要時間。有些事情可能會在戲劇進行中、剛完結時、隔天、隔週，或下一個學期呈現出來；又或者所學的東西完全不會顯露出來。事實上，在一些例子裡，活動未能在某一孩子身上產生任何作用。

不過，我們仍堅持至少嘗試去識別「這扇門」。在與一班少年人就癌症題材進行工作時，我選擇了兩種「照顧」的主旨：當一個人患上癌症時，醫生和護士的專業照顧，以及其家人所表達的那種照顧。我選擇了這角度作為「學習領域」。我未能預見班上的每一位對我在這戲劇流程中所刻意並列的這兩種照顧會產生什麼反應——參與者有時會「進入角色」當醫護人員，有時會是病人的父母——但我相信這設計會增加那扇門被開啟的機會，以及當教師知道是哪扇門時，學生通過的機會也較高。

在使用「學習領域」這名稱時，你應注意它的局限性。正如有些人去劇場並不打算要受壓於什麼「學習領域」而刻意去學習些什麼，教室的學

習都應該是間接的。參與者的注意焦點最主要是在於創造藝術作品（透過說明的／表演的活動）[1] 或是創作虛構的社交背景（透過戲劇扮演）。學習會出現在——借用波蘭尼（Polanyi, 1958）的有用名稱——「輔助意識」（subsidiary awareness）。

因此，戲劇活動總是側面地切入知識的。我早已宣稱過它的目標並不是那些技巧或事實的外顯知識，而是與價值觀、原則、涵義和責任感等有關的那種知識——是技巧和事實所等同於的東西。若我們改用「理解」而非「知識」稱之，這區別可能較容易被掌握。通常在學校的背景裡，每想到知識總會聯想到命題式知識（propositional knowledge）：一種對事實的字面陳述。例如大多數六歲的孩子都會「知道」不注意道路安全守則會引致意外，但這不等如理解。理解只可以從直接的經驗，或透過藝術形式所傳達的經驗去達到，其中一種媒介就是戲劇。

教師所面對的其中一個問題是，這種學習雖然重要卻是無形的，如我在前面所提示（見上文），它可能需要較長的時間才能被顯露出來。另一問題是，應如何稱呼這種學習。「概念式」似乎是最貼切的，但卻常被聯想到一種純理智上的過程。不過，我未能想到更好的，所以就沿用「概念式」這稱呼，只要我們承認「感受」是參與在概念的形成過程中就可以了。

■ 心理技能

伴隨著概念性學習的，是戲劇活動持續使用的一些心理技能（mental skills）。假想扮演（make believe）本身就是一種心理活動，其中：

- 它需要一種「假使」（as if）的心智框架；
- 它需要動機和能力去維持「假使」；
- 它鼓勵在虛構事件發生之前做出假設——我們會自問：「如果發生

1　請參見本書的「邁向教室演戲行為的概念框架」（第 21 頁）。

了……會如何呢？」；

- 它鼓勵對於表達出來的事，應要「細閱字裡行間的涵義」，尤其像我們在「說明式」（illustrative）實踐裡所見的；
- 它鼓勵預期事情的後果；
- 它需要識別支配著某社交環境的邏輯，並在其中運用這邏輯；
- 它鼓勵在做出決定前權衡利弊；
- 它鼓勵在事件發生之後察看其涵義；
- 它鼓勵細究隱含在行動中的價值觀；
- 它鼓勵誠實地反思事件，小心地選取什麼應該被記錄及如何去做，可利用從記憶「感受」到分類「各種發現結果」等的不同形式；
- 最重要的，是培養出「站在自身之外」（standing outside oneself）的能力，並視自己的行動、所思考及經歷過的為「客體」去加以反思。

俄國心理學家羅利亞（Luria, 1959）描寫了他對兩位姊妹在遊戲時的觀察，她們選擇扮演「做對孿生姊妹」。我們經常假設戲劇活動的主要特徵是全然投入（absorption），但其實抽離（detachment）也同樣地重要。這就是哈思可特所指的「離心」（decentring），它是一個具雙重特徵的過程：

- 將自己從內容中抽離，使其能檢視它並從中學習；
- 將自己從劇場形式中抽離，使其能檢視如何達成某事情。

此兩者對於促進學習都同樣重要。現在我們可再看看其他宗旨，它們與內容／形式有所不同，但並不獨立於其外。

 個人成長

對很多 1950、1960 年代的英國教師而言，「個人成長」被視為比其他宗旨更重要。當然，在某種意義上而言，教育總得關乎一個人的成長。因

此，我們都是個人成長的倡導者。不過，很顯然在戲劇教育裡倡導個人成長哲學的先驅者們，卻給予這名稱與眾不同的用法。他們強調的是自我表達、個人身分、自尊感、敏感度、「個人的獨特性」，以及成熟的過程。這種哲學屬於教育中進步主義（progressive movement）的一部分，但就像任何形式的重點強調（emphasis），我們必須先明白它在抗衡什麼才能理解它的意義。在戲劇教育的發展中，英國的先驅者們，例如史雷（Slade, 1954）和魏（Way, 1967）都提出了對孩童的另類看法，無論在教育或戲劇上而言。這是對孩童的刻板看法的反應，當時認為孩童就如倒空的器皿，教育就是死記硬背的學習，而戲劇就等同舞臺表演。再次指出，就像任何形式的重點強調，在那年代要吸引注意的話都必須提出誇大其辭的說法，但待它所帶出的信息被普遍的教育運動所吸收後，那重點強調反而比其用處活得更長久。

所以，會過時的是那**重點強調**，而非它所提倡的真理。一個新的重點強調並不一定要否認它前人的價值。這裡的情況亦如此。在先前的圖表中，我清楚地提出讓**內容／形式**取代其他的三個類別，當中每一個，都曾經在此時彼時贏得比其他類別更多的注意。但這並不是要漠視個人成長、社交發展，以及劇場知識、技巧及工藝在戲劇教育中扮演的重要角色。個人成長哲學的提倡者很關注在學習過程中，識別出它的情意向度（affective dimension）。我希望在我先前描述的道路安全課堂例子中，能示範出內容／形式的目標可如何透過感受／思考的戲劇過程來達到。正是它當中的情意成分讓參與者觸及到事情的重要性。

可能，在現在這種令人遺憾的政治干預教育的情況下，我們的確應返回並重新強調個人成長的重要性，尤其對於獨立思考、好奇心、主動性、自我批判及責任感等特質。就在今天早上（1990 年 11 月 14 日）在電臺節目上，前教育部長和校長博森爵士（Sir Rhodes Boyson）和他的同事就發出了要提升教育水平的呼籲。當他的同事們大聲疾呼：「我們必須教導 3R」[2]

2　譯註：Reading, wRiting and aRithmetic（閱讀能力、寫作能力、算術能力）。

時，博森爵士補充道：「當然，教育是關乎超越 3R 的。」我喝采了三聲，並期待他也許會談及價值觀、全人發展等，但他繼續說：「教育亦關乎職業和技術！」

　　一般來說，無論它外顯的內容／形式宗旨是什麼，個人成長和其相關的語言和形體表達的技巧，都應視作一種持續的宗旨。這樣看來，它總是在促進著自尊感、創造機會去試驗如何表達、使參與者觸及自己的感受等。相對於某一特定作品在內容／形式上的「硬性」目標，這些也許能稱為「軟性」目標。不過，在某些情況下，尤其當教師需要回應某同學明確的特殊需要時，個人成長可被視為最重要，甚至優先於內容／形式上的目標──例如，為確保害羞的孩子有機會說出他（她）的想法；對一向能言善辯的孩子拋出挑戰；為建立被忽略的孩子的才能；為吸引抱持懷疑態度的孩子進入活動；為提供一個起步點讓猶疑的孩子主動參與。在這些時候，當然，教師入戲（teacher-in-role）是必不可少的，因為這樣微妙的處理通常只能從創作過程「以內」進行。這絕不是教師可以含蓄地在「邊界上」解決的。在這些情況下，而且頗為常見地，內容／形式的目標就會暫時被擱置。孩子是否已經抓住了中心概念完全不要緊；最重要的是，這戲劇已創造了自我提升的機會。

　　有人認為，所有的概念式知識都是緊繫於自我（self）的。雖然先驅者例如魏（Way, 1967）視戲劇教育為直接發展個人覺察力，我卻更視這些成長為「自我」對內容／形式的自省而產生的影響，即是說，當某人正式地投入於一個主題時，他將被面對面地帶到自己跟前。這就如內容／形式提供了一面鏡子讓人看見自己。他帶回家的，並不比在戲院裡欣賞一齣喜劇後所得到的具強迫性：觀眾的笑聲是一種認可（recognition）。

　　又有人認為，「自我」在所創造的事裡扮演著主要的角色。我指的是**自我承諾**（self-commitment）。我有時會對我的學生說：「你不能做戲劇，除非你肯『把一點點自己』交出來。」為了向年輕人強調這點，我有時會在工作坊開始時，給他們一個機會去跟眾人分享一些有關其個人的事，並把那些資料戲劇化地呈現出來。這策略要求他們打從開始就去冒一些個人

的風險。我並不是建議讀者趕忙地把這些活動帶進他（她）的教室——教師必須先仔細地判斷其適切性。

〔……下文省略〕

社交發展

難怪 1960 和 1970 年代不少人文主義運動的學科會視戲劇為社交發展的主要策略。大行其道的「處遇團體」（encounter groups）、「T 小組」（T groups）、「完形團體治療」（Gestalt group-therapy）等，都是源自於羅傑斯（Rogers, 1961）、佩爾斯（Perls, 1969）、馬斯洛（Maslow, 1954）的理論和實踐工作，它們的焦點在於小組內的互動作為人們成熟過程中的主要因素。戲劇，本質上就是一種全體的過程，自然非常合適。很多受此運動所影響的教師，都開始視戲劇工作僅為小組的行為，並特別強調小組自主。

我還記得多年前曾聽過一位因參加完週末教師戲劇課而感到沮喪的參加者的分享。這課程是由我的一位朋友所帶領，他是個百分百信奉小組自主價值的信徒，他竟在整個週末完全撇下小組，讓他們自行決定「想做些什麼」。組員當然沒有這樣做！在我早期的教學也曾使用「你們想創作一齣關於什麼的劇呢？」我想我在自欺欺人，以為在跟隨「新式的」人文主義哲學。我真正的原因是，要把某內容／形式加諸在一個陌生的小組是很困難的。由於我工作的性質，我需要不斷接觸新的小組，我想我曾令不少教師心中充滿了困惑，因為我給了他們一個印象以為問「你們想創作一齣關於什麼的劇呢？」是必需的步驟。結果我經常遇到一些教師，就算他對自己的班級很熟悉，仍會用這問題來開始他的戲劇課。這經常會導致混亂的結果，因為那可憐的老師得要完全即興地工作。令情況更差的是，這種小組自主偏向於假設所有戲劇都應要「入心入肺」！這樣看來，除了最卓越的教師外，這類工作都將注定失敗。現在我的學校教學偶爾仍會用這種

開放方式去開始。但這只因它適合我；它不應該被視為是某種改良了的教學法。

而且過分強調團體動力（group dynamics）亦會扭曲它重要的特質。戲劇不單只依賴小組互動去完成它的成果，它作為學習情景的部分獨特性更是源於那輔助學習的小組過程：它提供了一個獨特的機會讓他們互相學習。

成功的戲劇需要依賴組員之間的正面互動。通常小組要有共識才能前進，小組可激發或抑制一位成員的想法，但最重要的是組員能學習信任其他人，而且他們作為一個小組必須學習信任戲劇。青少年正處於逃避自我曝光的人生階段，難怪他們會懷疑這種藝術形式會威脅到他們。當然，他們更要學習信任戲劇的帶領者——他們的教師。如果其中一位（或多位）並未有這種信任，那麼社交發展就需要被優先處理（暫時乃「硬」目標），而且再次凌駕於內容／形式的宗旨之上。

經驗告訴我，一個班級的社交健康可以差劣到一個地步，得需要很長時間成為優先處理的重點。顯然，教師會嘗試選擇能促進這種發展的內容和形式，但通常需要相當大的耐性。由於我大多數的教學都是與一些我不熟悉或沒有戲劇經驗的，或對我這種獨特的戲劇方法早已存疑的班級，我必須先讓我的班級信任該故事的情境才能繼續下去。有時，在一兩堂課之後，我仍未能確定他們在內容上學習到些什麼，但卻有一種正面的感覺，知道如果我們再有機會一同在其他專案工作，那麼所需的信任程度現在已經建立起來了。我注意到最近一些作者對於這種未能確定學生實際上學了些什麼的教師毫無容忍。我想，對於我們這些自負到敢於出書的人而言，亦應有足夠的謙遜並明白到在這藝術形式中工作並不容易，作為藝術家正是如此（作為導師當然是一件很不同的事）。讓我們不要忘記有些教師的工作環境的確困難重重，包括要在具破壞性的小組互動中苦戰。

當我教學時，我會很留意小組的氣氛。誠然，我發覺自己是以該班作為一個小組的角度去回應他們，而非作為很多的個體，因為小組的自然動力會相當程度地影響著它的小組成員：他們通常會受其控制。我會嘗試捕捉教室裡的「能量」；我會聽到它而非看到它（我們在這方面可能有所分

別：有些教師的察覺力傾向於視覺的）。這種氣氛會引導我選取某個焦點，並知道如何去開始該課堂的流程。我與很多教師不同的是，如果我面對棘手的情況，我會假設透過戲劇能有較大機會解決問題，而非轉到人氣遊戲或感官練習。我相信，逃避去做戲劇長遠而言只會令問題惡化，但這是各教師的風格，因此我無意要向面對著難教班別的教師進行「說教」。

我所反對的是，就算面對著並無問題的班別，仍持續地使用遊戲或練習。有些教師，尤其是在北美，似乎把學生綁在一種預備的「暖身」活動的慣性程序裡，而這些活動往往並不僅是前菜，而是整頓全餐！這些練習都是以小組行為之名進行的，但我懷疑它們之所以存在乃因教師和學生均認為它們要求不高，而且教師們根本不知道如果不用這些活動充塞時間的話還可以做什麼。我希望從未有人發明「劇場遊戲」（Theatre Games）或「劇場大併臺」（Theatre Sports）……！這兩條錯誤的小道都不能給劇場或教室實踐帶來良好的基礎。但這並不是說我永不會用它們。例如，當我感到我的學生工作得很辛勞而需要喘口氣，我可能會用這些活動來調劑一下。

小組作為一個整體的特性，以及這小組對某題材感興趣的程度，將深深地影響著教師所選擇的內容。通常，你會選擇小組裡幾位最勇於發言的領袖所感興趣的題材，直至你真正了解你的班之後，才能正確地處理這問題。我們總是依賴於班上那些領袖們的能量去維持創作力。事實上，要每一位組員都對某題材感到同樣有興趣，而且同樣地準備好投入相同程度的能量於其中，是極為困難的。但我們期望隨著戲劇的開展，所有學生都有機會被它「抓住」。不過，通常在戲劇進行中，總有些學生會始終保持著「過路人」的狀態。當然，我們應明白在藝術形式下工作的特性，總不能期望所有學生都只因時間表上有這安排而自動「興趣盎然」。

我這樣轉移到討論小組行為所衍生的一些實際問題，其實一點也不意外。作為一門藝術，戲劇得依賴演員之間的互動，及全組演員的共同意向。我之前曾討論過我所推薦的一種策略，就是教室戲劇需要一個集體的（collective）起點。這起點需要刻意迴避個人的角色化，但它卻需要一種非常堅固的、暗示或明言的「集體角色化」（collective characterisation）：「我們

都是農夫」，或「建築師」，或「穴居人」。其中所暗示的，是這些角色所共同承擔著的集體責任，這是超越參與者的個人責任的。這種集體責任的特徵，於「專家的外衣」策略中尤其明顯。雖然對於參與者而言，所設定的任務（例如要設計關於銅器時代的博物館展覽）似乎是注意力的焦點，但教師是在利用這任務去建立他們作為一家公司或代理機構的設計師這個集體身分。這就如同從這任務中反映出該代理機構的過往歷史、名聲、專業知識及責任等的涵義。當該小組進行到第二或第三個任務時，他們已累積越來越豐富的經驗去感受他們是誰，及他們的責任是什麼。但更重要的是，教師嘗試開啟出一種設計師如何觀看世界的方式：當你是一位設計師時，你的眼睛會傾向於蒐集些什麼；你的優先序會是什麼；你會保留或摒棄些什麼；你工作的意義是什麼。換句話說，教師在專家的外衣策略中，是試圖為學生開啟支配著專業性的整個價值體系。

劇場知識、技巧及工藝

就算在我要開始寫這分類之時，我仍不肯定它會否太容易被視為一種與內容／形式分離的東西。最近理論家和官方的「工作組」似乎都想使劇場知識和技巧成為教室戲劇的基礎。不過，我實在要為肯普（Kempe, 1990）的《GCSE 戲劇教科書》（*The GCSE Drama Coursebook*）而喝采。這本寫給高中生的書，背後的目的明顯是要在他們的思維中建立起內容／形式的概念。每一頁都有豐富的材料、議題和可讓學生轉化為戲劇的主題。文本和非文本工作乃相互依存，而那三道主線——「創作戲劇」、「上演戲劇」和「理解戲劇」——則並排而行，這進一步鞏固了內容和形式乃互相關聯的概念。劇場的技巧和知識乃從情境中獲取。每一環節都要求學生回應一段文本，及就相關的主題創作出他們自己的作品（不一定按這次序）。〔……下文省略〕

對我來說，這是跟應考戲劇科的學生於內容／形式／技巧／劇場知識

內工作的最理想方法。作為一本教科書自然有其局限：它沒有教師可以因應學生的需要而改變流程或內容，也沒有機會讓教師披上臨時的角色去提升學生的工作。但當然，聰明的教師能克服這些不足，並運用此書的材料來服務而非捆綁學生。

在肯普（Kempe, 1990）的書中很多技巧及知識都與我所稱的「劇場元素」有關。那些都已在之前討論過。不過，正如不少人對考試班的期望，當中包括了很多劇場工藝：燈光、設計、面具製作等等。每一種都得「在情境中」作為內容／形式的一部分去進行練習，並為個別學生提供選取專修的途徑，作為習作的一部分。〔……下文省略〕

肯普的書是為十六歲的青少年，尤其是考試班所寫的。我這本書的目的，是想確保所有學生都能於在學階段中，建立起劇場這門藝術形式的基本根基。其中一個結果（但並非最重要的），乃是這些十六歲孩子能從容地應付複雜的文本工作及演出。除了以上所討論過的劇場元素，許多技巧應從年少開始就被持續地鍛鍊。當中可包括聲線運用、形體動作、有關「說明」的技巧、導演、創作具一致性的社會情境、「解讀」一個定格畫面、解讀文本的「潛臺詞」、即興地回應對手、回應教師入戲等等。遺憾的是，有些人會被近來行內的一些理論家所引導，不假思索地拿著這張清單去「照本宣科」。這些技巧應嵌入於內容／形式之內（這皆可見於第五章我的課堂教學程序例子）。不過，有些教師總會找到方法把它們從情境中抽出，並視它們為等同鋼琴中的五指練習一樣，只在於接收指示和反覆練習。可惜沒有人可從旁告訴他們這將會造成什麼傷害，因為就連官方委任的各「工作組」委員會都似乎容許自己在這方面被牽著鼻子走，至少如果要遵循近期的「工作報告」或其他官方文件去行的話。而且，因為當中不少技巧都與表演模式有關，以上那些教師很大機會就會放棄任何真正體驗當下的經驗。再次地，這是 DES（1989）所默許支持的，尤其每當它論及那些能支援公演的技巧，諸如裝扮的衣飾、手電筒及敲擊樂器，以及「……舞臺布景、道具、服裝、化妝、舞臺燈光……」（DES, 1989: 11）時，總是顯得特別積極。關於學生的成熟度這裡並無指引，只是毫無區分地推薦給教師去

教授給所有年紀的學生。

雖然 DES 在《戲劇 5-16 歲》（*Drama from 5 to 16*, 1989）中看似歡迎兒童的各種正式與非正式的演出，不過他們最近的文件（DES, 1990）卻承認未必都是好的：

> 在大多數學校裡，戲劇總會在每年的某些時候備受重視。例如聖誕節，其次為復活節，而其他節日和非基督教信仰的活動都經常會用戲劇表演來慶祝一番。在一些學校，這樣對戲劇或對活動本身的理解和享受而言，未必都是好事。這主要是因為它們都被過度地彩排，結果成為一齣生硬的、千篇一律的製作。
>
> 同樣地，在一些不同班別輪流負責的集會中，經常會加入戲劇展演，但有時這些展演會被導師視為繁重而困難的工作，需要極多的排練且消耗很多時間卻總是徒勞無功。在這些情況下，很多兒童的參與度都很低，班上只有少數成員真的可以認真地參與在演出之中；其他的則長時間地坐著等候出場，或只是觀看其他同學排練。（第九及第十段）

我對於這補充能多大地影響到現行學校的藝術或藝術局（Arts Council）的思維有所存疑，因為人們只會閱讀自己想要讀到的東西，而目前在兒童表演中存在著既得利益。這與大部分這些官方委員會的顧問均非前線教師有關。也許更相關的是現在的政治氣候（我這裡並非指政黨政治）。我們正活在一個當局極想回歸到「教育作為教學」（Education as instruction）的時代。結果所有範疇的教育作者，包括戲劇的，都兩面下注地把教室活動形容得可被視作「教授技巧」，如果這是風氣的話！可惜戲劇界的新面孔都沒有像史雷、魏和哈思可特的勇氣，敢於隨時準備對抗當前的主流。

我相信就如前文的描述，著重基礎劇場元素的發展能確保我們的學生有智慧及有洞察力地接觸劇場的各方面，包括回應劇作家的作品。可惜的是，我們文化及教育體系中的局限經常把這種經驗簡化為欣賞戲劇文本而

非戲劇演出。我們的學生鮮有機會造訪劇場。很多從來未欣賞過一齣專業劇場的作品。現在，至少電視上偶爾還會播放一些戲劇的佳作，可是在當前的經濟和市儈的政權之下，這樣的機會亦持續地受到威脅。這衍生出來的一個嚴重後果，是連教師也缺少機會去觀看很多現場的劇場作品。這將無可避免地使戲劇教學失去其靈感泉源。

評估

　　本章為《教室戲劇的新觀點》的第七章。這是就我所知，對戲劇教育的評估最為有用的指引之一。

　　不少作者（包括我自己）都一直逃避去寫一些有關戲劇評估的方法；任何人若有能耐去徹底搜索我過去所有的著作或文章，在這題目上都只會找到一些僅僅合格的參考。這樣的忽略並不代表我對這題目一竅不通。誠然，這是不可能的，因為在我的教室實踐中（就如任何一位教師），持續地使用評估準則是我工作中不可或缺的一部分。我只是不覺得在戲劇教師常見的做法上，還有什麼需要添加上去的，就如我不覺得想給戲劇專家任何有關上演一齣學校戲劇的意見一樣，雖然那都很重要。同樣地，我亦避免似乎對幼齡教育的「扮演角落」很有見地似的（我對此活動的理解比大多數的幼兒園教師差得多）。為考試而研讀的戲劇文本，甚至木偶製作，可能都應加入到某張頗為詳盡的、與戲劇有關的重要教室活動清單內——但我從未討論過這些。我不會為這忽略感到抱歉；大部分教育的文章都會傾向朝著當時有需要被闡述的方向。不過，我發現這「遺漏之罪」有時會給予人們一個錯誤的印象，以為被忽略就等於不值得注意。為了促進對於戲劇性遊戲作為一種具有結構的經驗這種理解，我一直在對抗著兩種哲學上的極端：舊有的看法，認為兒童戲劇只是關乎「自由」的遊戲，以及仍然相當普遍的假設，認為戲劇活動不是文本分析，就是訓練兒童作為表演者去演出學校戲劇。

　　有些勇敢的人曾經出版過有關評估（廣義地指包括檢討和學習目標）的書，但一般而言，他們的寫作都至少犯了以下四種關鍵弱點之一：

1. 當我閱讀他們的忠告時，我「看不到」兒童。他們寫作時並非根據教室實踐的情況，而是根據一些哲學或美學上的理論去做出關於教室實踐的判斷。

2. 他們都太熱衷於（通常是基於政治因素）找尋一些理論，可以包含所有語言及非語言的藝術。他們就像一群農夫拚命地嘗試用一塊不夠大的防水帆布去遮蓋一座大乾草堆，以致他們拉向一邊時另一邊總會被暴露出來。不過，只要他們僅望著眼前被遮蓋的部分，他們都自信地認為乾草堆已能防水了。

3. 就算是那些少數選擇只把注意力集中在戲劇上的作者，通常都循一個狹窄的參照標準去寫。他們大都來自大專院校、專業劇團或綜合高中的戲劇部，但他們並沒有按他們最熟悉的範疇、他們的實踐，去談論戲劇評估，反而意圖為戲劇內各式各樣的教育經驗代言。毫無懼色地，一位前大專院校的實踐者經常會就小學的實踐及評估給予意見。所提供的，當然是對於年幼兒童戲劇的扭曲看法。他們基於自己對中學或高等教育實踐的認識，反方向地刪減課程——假設幼童應該學習中學課程的輕量版，即視這些幼童為「縮小版的青少年」，而且他們的戲劇經驗應該是為劇場表演做準備。那嘗試提供給公眾一種對戲劇的「官方說法」的工作組或委任委員會應該提防他們的成員，因為他們的背景可能非常局限但目前的地位卻很有影響力。

4. 有些寫關於評估的戲劇專家仍幾乎只從演技的角度看戲劇實踐，而且相信最終的「成功」就是在學校演出中擔演「重要角色」。年輕的青少年很容易被授以演技的速成花招，或一些表面的技巧，以致將來若他們真的要進入戲劇學院並從事演戲行業，得首先將他們從學校學到的壞習慣除掉才可。不過他們的評估紀錄卻可能顯示很高的等級，是從學生學到的表面能力得來的。最近我與英屬哥倫比亞溫哥華一所高

中的戲劇主任談過話，在她的戲劇班中有一名學生曾被挑選為一齣電影的主要角色。只是十五歲之齡，他已覺得自己通過了戲劇裡最高級的考驗，故此不再需要在課程中做任何學習了。他對於課程的概念就是關於做一位表演者，而他已經達到這獨特的學業目標了！

一些原則性的議題

在本章的結尾，我會嘗試去提出一個評估的框架，但首先我們必須仔細地檢視當中的一些議題。其中一個是我持續提出的有關「透過戲劇學習」（learning through drama），但還有其他的。舉例來說，你應怎樣評估戲劇性遊戲（dramatic playing）的行為？大部分評估的討論似乎都假設了說明的／表演的行為。更大的玩笑是，當教師「入戲」時會帶給評估者怎樣的問題啊！至於在幼童的戲劇性遊戲活動中的「劇場元素」又如何呢——從評估的角度你應找尋些什麼呢？我會就這些棘手的議題逐一討論。

■ 戲劇性遊戲行為的評估

我先前已提出過戲劇性遊戲活動是由創造一個社交背景引起的，就如任何「生活的」情況一樣。從一個人種方法論的（ethnomethodological）角度看，我指出在日常的社交情境中我們都「致力於」（通常是潛意識地）創造我們想要的情境，好讓我們給予這社交事件一個合適的標籤，例如在「會議上」、「懷緬舊事的傾談」、「與老闆的面談」等等。然後我們總會檢討這事件：我們說這是個「好的」會議、一次「成功的」面談或是一個「令人愉快的」傾談。這都是建基於假設這事件真實地發生過，而且我們都定下了一些準則可以讓我們事後客觀地做判斷。

雖然我們知道參與者要致力於創造一個社交事件，但這不代表這只出現在他們的腦海中。這其實是有「產物」的：一個會議、一次傾談和一場

面談。一個外在觀察者可合理地從各參與者的動作去指出這個產物。當中的原因是，這些參與者唯一擁有用以創造出任何事件的方法，就是透過動作和語言的公眾媒介（public media）。所發生之事的意義存在於被創造出來的產物內。

這「創造社交情景」提供了戲劇性遊戲的根基，因此可用於最初的評估。這產物依賴於參與者們是否有合適的資源，這些資源就是表達的公眾媒介——那些邏輯地屬於該創造出來的社交情景內不成文規則的動作和語言。例如做一個關於「醫院」的戲劇需要參與者做出切合於「醫院」的動作和語言。這假想的第一步看來取決於對這世界某種程度的模仿，尤其在它的初期。你可能因此期望評估可以很簡單：「他們有否做出一些類似『醫院的行為』呢？」要回答這問題可能需要考慮到一些重要的限制，原因如下：

1. 學生對醫院的知識，從任何合理的成人準則來看都可能不足。
2. 他們對這特定的戲劇的投入度可能不高。
3. 工作可能被小組內的一名成員暗中破壞了。
4. 雖然這情景被標籤為「醫院」，但這只是跳往另一主題的跳板，「醫院」看來並非該作品不可或缺的部分。

無論是個別或是結合的，以上這些因素都會提出很多有關評估的問題。我會在以下逐點討論：

1. 如果我們認為有一外在標準可以讓我們量度那些類似「真實」世界中的醫院的可接受程度，則任何的不相似都會被評為標準以下。但這是荒謬的，因為這類知識是相對的。就算是一個「合理的成人準則」相比一位護士或顧問對醫院的概念都會相形見絀。同樣地，一名幼童的知識當然是非常局限（雖然我曾在做這戲劇的中途發現班上有一位外科醫生的兒子——他完全掌控了場面！）。因此當我們要做出判斷，決定一個小組所創作出來的虛構社交情景是否成功時，我們必須推測

該小組預期所認識的有多少。如果，例如他們是一群五歲孩子，我們可能會寬鬆很多。而另一方面，如果他們是參加普通中等教育認證（GCSE）考試的學生，需要創造一個關於醫院的劇場作為考試習作，其中包括演出彼得‧尼古爾（Peter Nicholls）的《國家的健康》（National Health）並要創作他們自己的「醫院」戲劇的話，則你會預期他們對這題目做了足夠的研究。誠然，他們研究的證據將包括在考試文件檔案內。

2. 我們儘管看到在第一點中班級的年齡層會影響最終的評估，但對於戲劇本身或該題目欠缺投入感，則是任何一個年齡組群都適用的特徵。誠然，我發覺學校的主任或校長（或任何一些期望維持形象的人）的確是我所教過最不投入的組群之一！在實際運作時，我們應區分開那些整體上缺乏投入的小組，即他們的工作只能達到標準以下，以及那些對手頭上的工作已失去投入感的小組（可能因為學生已厭倦該工作、未能從中獲得啟發、超出他們原本所約定的，或者如我後面會討論的，教師未充分建構這作業），若這態度並非該小組一貫的表現，則可考慮擱置這作業的評估。

3. 可能有讀者注意到當我談及戲劇的評估時，我正做出兩項假設：第一是，在內容／形式上的成果是重要的；第二是，它帶有一種全體的責任。如果我們贊同它是有成果可以被評估的話，我們都必定要贊同它是一種集體的事業。但就如在「生活的」處境中，一個「會議」或一個「派對」可以因少數或個別人士的減損行為而失敗一樣，在戲劇創造之中，一兩個人就可以辜負全組人的努力，這要不是因為反抗的行為，就是因為不足夠的資源所致。我們都曾遇過這樣的場面：一個幼童在一齣關於石器時代人類的戲劇中，提及到電視。這時，教師會快速地診斷其原因：是那孩子真的不知道嗎？還是只是他（她）喜歡在故事中搞搞鬼？他（她）還會計算班上其他同學對這惡作劇的反應。事實上，學生們如何從這破損中恢復過來，的確可以作為教師對這作業的最終評估之一部分。它能否恢復通常在於那位違約的成員在班上

的社交階級（social hierarchy）。如果他（她）是位天生領袖，恐怕是凶多吉少。而當然，任何最後的評估都應能如實區別出這個孩子，也能正面地區別出幫助其他同學盡快重回正軌的孩子。再次地，就如在「生活的」處境，你會對那「拯救了」會議或派對的人滿懷感激。不過，你要很小心——這類情況很少是非黑即白的。那「破壞性」的孩子可能真的擾亂了戲劇的進行，但教師卻可能忽略了那是孩子的抗議方式，例如因為你的戲劇過於零碎。在本章結尾我會再回到評估集體作品的問題。

4. 任何社交事件都帶有不同層面的意義。例如一個婚禮，從每個人的角度來看可以是大不相同的事情。對於新郎和新娘子而言，「這是一個婚禮」當然是該經驗最重要的事。但對於在婚禮尾段的飲酒狂歡者而言，那又未必是同一回事。對某些人來說，婚禮可以是新友誼的建立，也可以是舊仇怨的重燃。我最近見過一個在義大利帕多瓦（Padua）一座教堂前進行的婚禮派對，當中兩邊的人扭打成一團，需要警方出面控制！當年輕人創作一個關於婚禮的戲劇，有時會發展成關於其他的事，那「婚禮」已經無關緊要了。這對我們所創造的戲劇的有效性提出了很多問題，因為戲劇的藝術形式依賴於它的主題，而這些主題都受制於該情境的各種特質。該主題可以圍繞狂歡作樂者、新友誼或一次打架，但那「婚禮」必須以某種方式在這些主題中保持完整，才能產生戲劇的價值。探索式的戲劇性遊戲經常會出現逐漸移離原有起步點的情況——此時，當局者迷的參與者需要把注意力重新聚焦到所發生的事上。他們必須做出一個選擇，去重新建立原本的情境或主題，還是以新的情境作為新開始？如果他們重試時又再度偏離，那就應被視為是小組內的紀律不足，當中的學生應被相應地評估。

至此我暗示出一個戲劇的社交情境是關乎向彼此發出「正確」的信號，例如在醫院的情境可透過下列方法做或說出「醫院」這回事：用默劇方式表達出適當的動作、說出適當的技術性對話、對於醫院的階級顯示出尊敬、

創造出面對生與死時的氣氛等等。以上某些或所有的場面，都需要參與者創造出他們自己可信的脈絡。這些都是大部分社交事件在早期階段中，不可或缺的描述式（descriptive）活動的特徵。教師做出評估時，可記住以上所列的四種限制。

戲劇性遊戲模式的第二階段，是一種當參與者從「描述式」轉移到「存在式」（existential）的「換檔」。當它發生時，學生將不再感到他們需要致力使情境可信和真實：它感覺真實而且他們已能活在其中；他們信任它；他們可自由地享受它的豐富；他們會發現自己運用一些以前未曾察覺的資源和天分，並對於這戲劇的意義有新的理解。這就是存在時刻（existential moment）的力量：它是活生生的、流動的、對即興創作保持開放的，和充滿能量的。當它完畢，無論有多長都好，你會感到你曾是某些真正的、真實的事情的作者，而且你會從對它的反思中有所學習。

遺憾地，很多學生終其整個學校教育都未曾有過這樣的經驗。很多教授戲劇的教師都未曾有過這種真實的「戲劇性遊戲」經驗，所以不知應找尋些什麼。很多理論家會選擇稱之為「即興」活動，並能言善道地承認它們的確有些價值，但並未意識到這些「即興」可能是描述式或是存在式。事實上，在北美某些流行「劇場大拼臺」的學校，一些課程裡的「即興」只淪為「在短短的三十秒準備時間之內，看你可以有多高的娛樂性？」教育及科學部（DES, 1990）區分開「遊戲」、「角色扮演」和「演出」，這分別似乎在於其正規的程度。它並沒有提及在演戲行為上的任何本質性的分別。也許是因為他們從未有機會見過我所講的這種「換檔」，雖然，在閱讀他們那些有趣的教案範本時，你可假設那些練習成功的部分原因在於那些學生，至少某些時候是進入了存在式的運作模式。當然，我承認這兩種模式可融合到一個地步，令我們可能選擇了不適合的評估準則。

當然，戲劇性遊戲就像其他的戲劇形式一樣，可能是質素低劣的。有不少假借存在式經驗之名的，其實都毫無價值而且浪費時間。不過，我們需要明白教師就描述式和存在式戲劇兩者去做出評估時的責任何在。有見地的教師必須能識別他的班級何時已準備好從描述式「換檔」到存在式。

他（她）需要注意到各小組成員在虛構情境變得可信時，能多大程度地投入其中。然後，他（她）會觀察他們在以下這些方面的成效：

- 在該情境已建立的邏輯之內創作；
- 在小組內的互動；
- 擴展他們的技巧，尤其在語言和形體動作方面；
- 回應「教師入戲」（如有的話）；
- 對藝術形式的處理。

■ 當教師在「入戲」時的評估

孩子能否回應教師的角色，很大程度上決定於其角色是否建立得好。當然，我並非指角色是如何的神似，而是，角色的出場是否建基於一個穩固的基礎上，以及角色所要說明的想法是否被清晰地表達出來，因為教師入戲總是描述式的。學生不充分的回應可能完全是教師的責任。

我還記得曾為一班就讀倫敦綜合高中的應考學生上課，他們在研習易卜生（Ibsen）的《人民公敵》（*An Enemy of the People*）。我所要主持的兩節戲劇課將被 ILEA 的拍攝組拍下。我擬定了一個精心的教案，利用了一個精神病院的比喻。在易卜生劇本中的主要人物——史塔克曼醫生（Dr. Stockmann）——要被醫院的職員利用心理劇（psychodrama）去調查他的精神狀況。班上的成員各扮演醫院裡的職員，和在史塔克曼醫生個人或專業生活中的其他角色；我則進入高級顧問的角色。這想法是好的，但我卻根據我的計畫去執行，而非根據我的班級去執行。學生並不如我被告知的對文本有較深的認識；他們害怕鏡頭但又想在鏡頭前有好表現；他們對這新的戲劇教師感到不解，並對他這個建立精神病院的想法感到很迷茫。我當時並沒有因應他們的經驗（包括我對教師入戲的使用）和準備的程度做出改變，又或當我發現他們在這工作中的狀況時並沒有退回某些程序；我反而只是無情地繼續我的教案。

　　事後，我還傾向於責怪那班的同學不認識文本，但其實教師可以「進入角色」和「離開角色」的意義，豈不正在於讓他（她）因應當時的情況去調整合適的材料嗎？我可以很容易地在他們當中建立一些初步的經驗，讓他們能先獲取對自己和這比喻的信心，然後才進入這教案的主要經驗。我有負於這班。他們仍做出了一些好的作品，但那不是建基於一個早期的信任基礎。那麼，在這些情況下，應如何去評估學生的能力呢？我們應該因為教師笨拙的工作而給予學生低分，還是因為雖然教師這樣而他們仍能表現得那麼好而給予學生高分呢？！

　　話雖如此，要評估孩子回應教師的貢獻的一般能力還是有可能的。假設教師所提供的是適時的、準備恰當的及信息清晰的話，學生反應的差異就會浮現出來。在戲劇中，最具回應力的孩子對教師角色的「解讀」，往往能超越「情節」的層次。布魯納（Bruner, 1971）曾證明過幼童如何在不同層面的普遍理解上回應連環圖畫。當中有些只會去想「下一步會發生什麼」，但有些就能看出其社交或心理上的涵義。這同樣能應用到教師入戲之上，即對它的「解讀」可以從表面的層面，也可以對教師想提出的真正「核心」的回應。教師在「角色內」沉思：「我們是否有權去判斷那些比我們窮困的人？」時，並非單純去放慢這決定的過程，而是去打開哲學反思的可能性。教師對兒童說：「假如我們永遠不能回頭？……我的前門出口就在那邊……假如我永遠不能再通過它？」乃是試圖「深化」某趟被學生們輕率對待的冒險之旅。那些能對教師所提出的新方向做出回應的兒童，以及那些能朝教師開啟的方向延續下去的兒童，都較能從戲劇中獲取更多。情形就如教師把所彈奏的大調轉為小調，並邀請同學跟隨般。故此任何的評估，都與兒童能否對教師所提出的不同層面的可能性之理解能力有關。我稱它為「解讀」，是因它與兒童解讀連環圖畫、圖像以及刊載的文字有強烈的關聯。有效的教師入戲能提升所「解讀」的水準。正如我早已強調過的，兒童的能力有賴於他的藝術家夥伴——教師——的效率，而這位教師的輸入必須是適時和恰當的。教師必須能感知到什麼是「正確的」評論和「正確的」問題。摩根和莎士頓（Morgan & Saxton, 1991）在他們迷人的

著作中，提醒讀者要選擇「正確的」問題及「正確的」傳遞風格。

　　這種透過教師適切的輸入，來提升創作水準的過程，當然並不局限於戲劇活動。最近我觀察我的孫女嘉莉，如何在五歲之齡艱辛地學習在她新買的小提琴上做出「撥弦」的練習。她能小心翼翼地數出正確的節奏和撥動正確的琴弦。但當她父親為她奏出令人興奮的「背景音樂」，該練習片段「被提升」成為一次音樂盛會，而原本嘉莉只是機械地正確彈出的東西，如今都產生了音樂的意義。她整個身體在表達著節奏，她與父親一同在創作音樂。她父親對提升音樂經驗所做的，正等同教師入戲的作用。這就是維高斯基（Vygotsky, 1978）所稱的「近側發展區間」（zone of proximal development）：即當成年人的介入幫助了學習者達到他們原有能力之上時，所出現的發展。

　　戲劇扮演活動中有不少範疇都是參與的教師和學生每日要評估的。語言、說話和形體動作均為探索想法和戲劇形式的方法。簡約度、真實性和創造力，皆為一些適用於測試表達形式的標準。

■ 評估「說明的／表演的」行為

　　這相比於戲劇性遊戲模式當然略為容易處理，因為演戲行為完全是描述式的。再次地，它是圍繞著形式和內容的結合。教師持續地提出的問題，都關係到其表達的有效程度，包括想法的清晰度，以及它們整體呈現（ensemble presentation）的表達力。高效的意思是，它的意義和形式是否緊扣，從而產生一種獨特的表達方式。

　　先前討論過的劇場元素項目，無論對說明式活動或是戲劇性遊戲都同樣重要。再次強調，這些張力和操控空間的特徵都是一種整體的（ensemble）責任。可重複性（repeatability）亦是這種「即溶咖啡」類型工作的一項特徵。通常教師或其他同班同學會要求：「可否讓我們多看一遍？」，以再次討論當中浮現的想法，或再次察覺上次錯過了的微妙之處。

　　這工作是為了讓別人觀看而做的。故此會帶來觀眾的責任，他們除了

作為觀看者之外也作為「導演」。這也許就引入了新的評估特徵：應該假設觀眾同樣在工作，而他們表現的方式——提出評語、發問問題、分析他們所察覺的事、做出建議等等——最終都應要納入評估之內，不論他們是哪個年齡組群。這「導演的眼睛」和「觀眾的眼睛」得從年幼起開始培養。

　　說明式活動的最終成果是較容易被判斷的，但有人會好奇究竟教師應多大程度地將小組探索和排練過程中的起伏計算入內呢？有時，最終的作品並不能反映該小組的能力，因為有些成員是無奈地勉強屈服於所謂的「共識」之下。有時，教師得知該小組原來遭受到某破壞性「路人」或專橫領袖的傷害。又或者，曾有某小組的一名成員，其演技實在太令人迷醉以致其他表現不佳的成員竟能不知不覺地蒙混過關！這些團體動力問題都是日常的難題，需要教師做出如實的評估。

透過戲劇學習

　　我們如何找出人們學到些什麼？正如我在第六章所指，當我們要評量的是理解，而非技巧的知識或事實時，我們需要依賴一段時間內的細微提示。雖然一種朝向新理解的思考轉移已經發生，但學生未必都能將他們開始明白的事清晰地解釋出來。因此你可明白到，為何近來一些理論家和從業人員會想把評估局限於演技、劇場工藝或文本研究之上——要界定和識別它們實在容易得多。但這豈不否定了我們當初為何要做戲劇嗎。戲劇必須關乎投身於一些重要的事情，而我們在這藝術經驗中拓展了多少的理解，是至為重要的。作為評估者，我們可以從學生能否從工作中跳出來，並反思他們的創作來作出判斷，無論是在過程中或是完成後。這反思可以透過傾談、寫作或視覺表達等方式；我們還可蒐集各種線索，去觀察學生如何把他們的新理解應用到不同的戲劇或「現實」的情境中。明顯地這可應用於不同種類的戲劇實踐，但我懷疑由於教師入戲總是持續地引發新層次的意義創造，要去鑑定學生理解了些什麼尤其危險。當然，有時候教師可創

造一些在工作期間的反思機會，定期暫停工作並測驗學生能否領會任何「換檔」所產生的涵義。另一方面，「專家的外衣」策略總能為學生所達到的水準提供證據，因為這方法的本質就是需要參與者記錄他們的工作。

孩子處理劇場元素的能力——孩子作為藝術家

教師「入戲」所做的貢獻之重要性，當然不僅是關乎內容：這貢獻能加強劇場的藝術性。教師可為孩子本身的工作注入所缺乏的劇場元素。再次地，問題是：「這些孩子能在多大程度上『撿拾』並延續這些透過教師入戲所引入的劇場元素呢？」

我現在要轉而討論孩子在沒有教師幫助下能引發戲劇形式的能力，事實上，它的重要性絕不亞於孩子能回應教師的輸入。

大約四年前，當我的長孫女海倫還是四歲時，她曾因堅持要在正餐前吃巧克力棒而被母親責罵。她後來重演事件並要我「入戲」飾演「頑皮男孩」，他絕不可以碰他後面架子上的巧克力棒（現實並沒有巧克力棒，也沒有架子）。當我的手伸向那假想的架子的方向時，她會很享受逮捕我那前進中的手臂，然後給予猛烈的訓斥。幾次之後，她轉為站在幾公尺外的位置，每次都會跑過來檢查這「頑皮男孩」。然後她發現到（我完全沒有用任何方式提示她，我只是被動地繼續做她想要我做的動作）嘗試背向我，假裝要走開，後來還看似要走向門口，這一切都可漸進地提高這種「當場把我捉住」的刺激感覺。

這就是我所指的「理解」戲劇形式。她所做的，當然不是理智上的理解；她大抵不會意識到自己在做什麼，更遑論要清晰地解釋它。我們只可估計她還要經歷多少次類似的情境，才會停止「重新發明輪子」（re-inventing the wheel），即她能跳過之前的各種初步探索步驟而直接跳入這戲劇的最後步驟。不過，她卻示範了一種不少劇作家、導演和演員所共有的劇場知識：她選擇了一個可清晰界定的焦點，讓她想要的經驗得以發生；她利

用了兩個「角色」之間地位的差別；她透過延遲刺激的時刻（逮捕我的手臂）來增加張力；她透過關鍵的空間操控去建立張力；而且她透過引導我的角色誤信她的角色快要離開房間，而理解編劇創造「意料之外」的藝術——所有都是在「被禁的巧克力棒／不聽話的孩子情境」這特殊性之下發生。這經驗的意義在於它的內容／形式的結合。

因此，學齡前的孩子已具備了可做最基本的劇場的潛能。在以上的小故事，就像在「存在的」模式一樣，示範了對時間和空間的操控、限制的運用、張力的發展、角色之間的對比和驚訝的元素。我相信大部分學前孩子都有這種劇場的能力。遺憾的是，這種天然的理解通常無可避免地會在正規學校環境中逐漸萎縮。各種原因簡列如下：

1. 這些活動通常是結構鬆散的扮演，而觀察的教師亦不會視之為重要。
2. 如果戲劇被引入教室，它通常也會被局限於「說明的／表演的」活動。
3. 期望孩子能在他（她）個人或一對一的戲劇（就如以上的小故事）中駕馭劇場元素，並運用同樣的知識於小組或大團體的戲劇中，無疑是不可能的期望。「團體性」（groupness）這新向度代表了一個能妨礙個別孩子天然創意的巨大因素。這並不構成取消戲劇作為大團體活動的原因，但它卻是教師明白孩子會擱置他們天然技巧的因素，除非他們可以被順利轉移到小組的戲劇過程之中。要讓戲劇性遊戲具備戲劇形式，教師入戲這策略幾乎是必要的。當孩子發現到這形式原來與他們本身所具備的劇場資源相符時，他們就能自信地開始在大團體中採取主動。

不過，這需要時間，而且組別會不斷變化。在幼兒學校的評估，將與學生們在這重新學習戲劇藝術形式的過程中的位置相關。遺憾地，有些教師的確能控制孩子對劇場的天然理解，可惜是在錯誤的方向——他們鼓勵對時間和空間的操控等等，作為幼童表演技能的一部分。有些具影響力的綜合及高級教育教師相信訓練幼童在公眾表演，就是戲劇的意義所在（而且不少幼兒教師會相信他們）。要幼童表演，比起要為他們創造一個豐富

的環境讓他們透過全班的戲劇性遊戲來學習，實在容易太多了（我心知肚明，因為我開始教戲劇時也是這樣！），而且，讓我們面對現實，教育學院亦未必有培養他們去做到這點。

尋找一個評估的框架

在本章和上一章，我都強調戲劇作為一種概念式學習的媒介的價值。同時，我亦特別提出了此概念的一些限制。我們的確難以：

- 精準地指出學習了些什麼；
- 所需要的時間要多久；
- 所發生的學習素質如何。

我先前曾指出，參與者不應背負著一定要學些什麼的重擔。換句話說，就算在教育的背景下，一個教師預期應要為他（她）的學生充分利用學習環境的潛力，但對於參與者的焦點，似乎是在於「創造戲劇」——創造一件作品。我加入了「似乎是」，乃因為「創造戲劇」這詞組可能具誤導性，它可能會被解釋為看待教室戲劇的一種方法，是作為可代替學習和理解的另一選擇。向參與者確定他們的目的是「創造戲劇」的確頗為危險，因為有些教師會將之演繹為毫無內容的自由扮演或劇場技巧訓練。

「創造戲劇」只是我們的學生正在做的事，但其實戲劇的創作是無可避免地連結於學習、理解和知識上的。我們要尋找一個方法去結合二者，一個概念可以意指一種通往概念式學習以及理解的轉變，但不需要把它列作明示的要求；它亦可意指對戲劇形式的追尋。我現在提出以「用戲劇創造意義」（Drama for meaning-making）來思考可能比較有幫助。

■ 用戲劇創造意義

這個詞組容許教師繼續循「他們在學習些什麼呢？」的角度思考。他可毫不含糊地引導參與者發展對他們十分重要的內容，但同時以戲劇為先。

我相信它可提供更安全的底線，讓有關於「學習」和「理解的轉變」的各種概念，現在都可保留作為「創造意義」的可能次分類。評估者有時能夠、有時未能夠從某些參與者的表現中得到「理解的轉變」的可評估證據時（如這些證據存在時得納入考慮因素），他（她）必須預期參與者對意義的創造所給出的證據，因為創造意義就是所有戲劇活動的全部。

在我們閱讀、觀看或評論一個劇本時，我們早已建立了關於「創造意義」的假設。我們會明確或含蓄地問：「這件藝術作品的意義是什麼？」當然，這樣的問題總會得到同樣的答案：「藝術作品本身就是意義所在。」所以，為了在我們閱讀、觀看或評論時反思，我們會把問題的次序改變為類似：「在這件藝術作品中我們得到什麼樣的意義？」或者「它是不是一個具有連貫性的整體？」或者「這作品能令我思考嗎？」這些都是任何劇場觀眾或職業評論者會問的合理問題。它們在教室戲劇的「意義的創造」上同樣都是合理的問題。因此，在教室的評估中你可以問：

- 在這裡有什麼種類的意義？
- 所創作的背景對於參與者是否可信（如果有觀眾的話，對觀眾們又如何）？
- 這些種類的意義對參與者們是否具有足夠的重要性？
- 是否有在智能上付出過努力的證據？
- 這些創作出來的東西對參與者具有連貫性嗎（如果有觀眾的話，對觀眾們又如何）？
- 這戲劇能否令我思考？

還有第二類問題是劇場評論家會問的，是關於劇場形式的問題——如何（how）意義創造：

- 這劇作者運用了什麼美學的形式、比喻、習式、風格、流派、角色、張力、情境和背景，來作為意義創造的手段？

以下這些也是適用於教室工作的合理問題：

- 這些學生如何著手創造意義？
- 他們如何磋商意義？
- 他們如何維持和改進它們？

在教室評估裡有兩種證據的源頭我們可納入考慮：「成果」──所創作的戲劇，以及「過程」──小組在達成那成果時的經驗。對於「過程」，你可以問例如：「他們是否為『敘述者』嘗試過另一個舞臺位置？」（劇場形式）或者「他們是否有按題材閱讀過些什麼，或帶來一些資料來源？」（內容）因此，意義創造裡的「什麼」和「如何」是與形式和內容相關的。不過，當然，還有一個部分可以考慮：「用戲劇創造意義」與說明的／表演的行為的關係，同樣可適用於戲劇性遊戲行為。我們亦可視戲劇性遊戲為同時具有過程和成果。對於戲劇性遊戲來說，典型的「如何」可以是：「他們是否有考慮過一些提出的試驗意見，還是只是受小組中最有力的組員們的影響？」（過程），以及「他們如何能掩飾對這不忠誠家庭的懷疑？」（成果）注意「過程」問題傾向於連結參與者的經驗，而「成果」的問題就連結到故事裡。

我認為用戲劇創造意義可以提供給我們一個連貫的框架，讓我們的評估得以運作。從最廣義的角度，可提出以下問題：

與內容有關的問題：

- 在這裡有什麼種類的意義？
- 是否有概念性學習的證據？

與形式有關的問題：

- 這些種類的意義是如何達成的？

- 是否有獲得認知上和社交上技巧（思考、提問、互相聆聽等）的證據？

在不同的個案，這些問題都可運用於：

- 過程和成果；
- 戲劇性遊戲和說明／表演。

評估的過程是非常複雜的，我希望以上所提出的框架能提供一道底線，去顧及到不同類型的戲劇活動。在這框架之下，本章先前討論過的不少議題都可以被有條不紊地處理。

如何為小組「評級」

我傾向於跟隨一種獨特的步驟來為小組工作評級，我想讀者們可能都有興趣知道。我肯定其他教師有些同樣有用的方法，但我相信分享一下亦不礙事。

作為一個考官或教師，我經常要面對一些小組工作的最後作品，這些作品可能用了多個星期去完成。身為考官，我當然不太可能認識那些參與者。我開始創作一個私下的作品分類。我評估所看見的成果，例如給予這作品「C」（如果該機構假設這是平均的評級），或「A」（如果我認為它非常出色），或「D」（如果我認為它未達滿意水準的話），諸如此類。

我邀請那些學生（在他們看我的評級前）為對方評級，採用的標準包括：個人的技術能力、在想法方面是否足智多謀、對工作的投入度等。後兩者，當然運用於一段時間內的整個過程。如果這班人數眾多，就不會每個人都評級，而是請他們用祕密的投票方式，提名一些他們自己覺得非常出色的成員，或沒有做好自己本分的成員。我亦會請他們為自己評級。然後我就會調節整體的評級，利用加號和減號向上或向下延伸每位同學原本

的分級。因此，可以想像一個評級為 C- 的作品，也許有成員在當中分別得到 A- 和 F+。我曾用這方法評級的學生都說這是一個公平的做法。我經常對學生們在同一小組內的相同意見感到非常驚訝，尤其在哪一位同學應該得到 A 這方面。

持續性評估

古爾本金安基金會（Caloustie Gulbenkian Foundation, 1982）所建議的每日評估，是加拿大和美國學校的特色。我在這些國家的經驗，卻讓我不願意贊同這種做法，因為在很多他們的教室，每個學生都感到自己被持續地觀察和被教師評級。結果無可避免地，當然是視戲劇為旨在評估。注意力的焦點並非導向作為藝術家的「意義創造」，而是學生能否從一段表演中獲得 A 級。所以學生的意圖就是去抓住教師的視線，因而自動導致他們的演戲行為偏向說明／表演模式，就算當他們應該是「體驗著」某行為時，只要教師稍一轉過頭，他們便偷偷躲懶去了。

不過，這種恆常、闡釋、不正規的評估背後的意圖似乎頗合理。畢竟，它正是我們教學時大部分時間都在做的事。也許北美所犯的錯誤只在於將這種日常的檢討評級。我想如果學生可以從這個課程一開始時，就明白到「什麼都得被評級」的想法絕不存在的話，這種錯誤是可以避免的。我們亦需要找尋一種可以表揚參與者自我評價的持續評估方式，只有這樣他們才能開始視自己為教室裡的藝術家。

限 制

本章為《教室戲劇的新觀點》的第四章〈教師也作為藝術家
——從「戲劇外面」工作〉的選段。戲劇內各種限制的設立，是
戲劇教師可運用的最有用概念之一。

當我開始認真地學習戲劇時，其中一個傳授給我的「定律」是「戲劇
就是衝突」（drama is conflict）。隨後在我帶領的戲劇工作坊之中，我一直
忠誠地追隨這目標，並安排了不少母親對兒子、哥哥對妹妹、城鎮對城鎮、
國家對國家、部落對部落的場面。我所有工作坊的特徵，都有股強烈的敵
意瀰漫著整個劇場排練室、學校禮堂或者教室。直至有一次我們溜進了一
個即興情境，當中的一對父母正焦急地等待著壞消息的到來，它讓我明白
到這極為戲劇性的處境其實跟衝突沒有什麼關係。

從此之後，透過對劇本文本的研究，我終於領悟到劇作家真正關注的，
原來是限制（constraints）。很顯然，衝突是戲劇必要的部分，但表達衝突
並不那麼重要，相反地，對它的抑制（withholding）反而更加重要。如果兩
個人很想表達對對方的仇恨或愛意，但基於某種原因而不可自由地這麼做，
這比起他們把感受完全抒發出來更為戲劇性：在莎翁的《第十二夜》
（Twelfth Night）裡，薇奧拉（Viola）不可以向奧西諾（Orsino）示愛——
到她可以時亦是劇終之時；另外，在莎翁的《李爾王》（King Lear）裡，
高納里爾（Goneril）和列根（Regan）不會明白地跟父親說：「我們想除掉
你！」——她們反而會掩飾自己真正的感情，假裝關心父親的隨從人數。

在大多數的文本中，總有一兩個角色會限制著不表達自己真正的感情。鮮有出現的一些幾乎沒有限制的場面，要麼整個劇或該部分已經完結，要麼你可以肯定觀眾會知道或估計到這種誠實的交流不會長久，又或它在某方面而言不算是一種真正的表達。就算是在阿爾比（Albee）的《誰怕吳爾芙？》（*Who's Afraid of Virginia Woolf?*）中，那夫妻間持續的盛怒，原來都是對他倆膝下猶虛的痛苦的一種共同表達。

相較於限制自我的表達，更常見的是限制暴露出真相。這提供了推進的動力，從典型的「是誰幹的？」到《伊底帕斯王》（*Oedipus Rex*）整個劇本都是用來逐漸揭開事情的真相，均是如此。另一種限制常見的形式，是建立障礙（obstacles）致令某角色無法做到他（她）想達成的事：例如馬克白（Macbeth）徒然尋找至高無上的權力。「抑制著真相」以及「阻止角色的慾望達成」這兩種限制，都可為劇本提供豐富的劇情材料。不過，是以上提及的第一種限制——即對情感表達的限制，尤其受到工作坊主持和參與者的青睞，因為這種限制會影響著每一刻的相互交流的變化，所以就算是最簡略的即興都可以適用。

我們可嘗試為限制感情的真實表達分類，它們可包括：

- 物理上的；
- 心理上的；
- 社交上的；
- 文化上的；
- 程序上的；
- 形式或技術上的。

以上這些並非割裂的分項：我們的確很難去辨認是「心理上」還是「社交上」決定的，或是「社交上」還是「文化上」決定的。不過，教師能分開它們總是有用的，因為它們可作為教師選擇工作坊練習的基礎。現在，讓我們來看看本章開頭描述過的典型「雙人」練習，是由一班青少年所做，利用那久經試驗的主題：「憤怒的家長迎接比原本約定時間遲了整整一小

時回家的子女。」明顯地,所選取的限制能為該經驗帶來截然不同的質感。

■ 物理上的限制

家長把臥室的房門關上並鎖起來,以發洩他(她)的怒氣,回家後急欲逃進臥室的子女無法入內。

■ 心理上的限制

家長已決定,為了他們將來的關係,控制著他(她)憤怒的感覺。

■ 社交上的限制

家長感到很尷尬,因為來訪的親戚豪爽地提出陪伴他(她)一起「等門」。

■ 文化上的限制

因為剛好過了凌晨,而這天正是家長的生日,青少年帶著一份生日禮物回家!

■ 程序上的限制

遲歸的女兒正是當今的英女皇!

■ 形式或技術上的限制

子女是個百分百的**聾子**,得完全依賴手語,或這場景進行時,要利用

動物的性格來比喻——「大白兔家長」與「小白兔子女」！

限制同時具有教學上和戲劇上的涵義。戲劇性在於對角色的限制（通常，你會注意到，帶有道德上的涵義），但參與者或演員亦可以「享受」那說出與未說出來之間，那種富有意義的張力。弔詭地，未說出來的事總會徘徊在我們的腦海，因為它不容許被表達出來。教室裡的教師可以利用這點，讓青少年或成年參與者投入於「面對死亡」、「悲痛」、「愛」等等的題材，因為當他們的注意力放在不能表達的悲痛或愛時，反而能進到更潛藏或心照不宣的層次。這意味著那些教師一般避免使用的「沉重」即興材料——由於參與者總是流於表面而非明確地面對它們——現在都可以利用這保持暗晦的方式來處理。這樣，題材不但不會表面化，反而能讓參與者安全地在自己能應付的任何層面投入其中。

舉個例子，想像一下那些學生現在要扮演父母的角色，因失去他們的女兒而非常傷痛。透過加諸某些相關的限制，例如「拒絕與對方說話」、「沉默地怪責對方」或「需要為其他女兒的緣故而保持開朗」等，這樣的話不但有更大機會這場景會更富戲劇性，它對參與者的意義亦更大。他們會更接近這種傷痛的感覺，因為他們不需要去將它表達出來。

■ 打破限制：短暫的危機！

如果限制本身就具有戲劇性的話，可以肯定，去「打破」它亦具有同樣的戲劇性。在莎翁的《冬天的故事》（*The Winter's Tale*）裡，萊昂特斯（Leontes）猛擊並把埃爾米奧娜（Hermione）趕出宮廷之外；在米勒（Miller）的《推銷員之死》（*Death of a Salesman*）後部，威利・羅曼（Willie Loman）痛苦地聽著兒子所講的真相；在莎翁的《李爾王》裡，李爾在暴風雨中被驅趕；莎翁的《哈姆雷特》（*Hamlet*）中，哈姆雷特忽然對歐菲莉亞（Ophelia）充滿敵意；蕭伯納（Shaw）的《賣花女》（*Pygmalion*）是關於最常見的社交限制：社會地位的不同，而伊萊莎（Eliza Doolittle）最後鼓

起勇氣去打破它。若一個限制持續太久，將會失去它的戲劇動力。因此在教室裡，建立這雙人練習的教師可為它加上一個嚴格的時限，因知道若一個限制被過度延續將使其戲劇性消失。不過，有時這雙人組可被「賦權」，把場景內其中一個或更多角色轉為更明確地表達的模式：遲歸孩子的「家長」終於不理限制地「爆發」怒火；傷痛的父母找到一個談及他們逝世女兒的方法。要讓戲劇性遊戲練習出現這種移向明確性的「換檔」，以及為了讓它更有效，參與者必須對「何時」及「如何」執行這改變非常的敏感。顯然，若要這轉化具有戲劇性，則參與者須對於限制的張力及時間長度均已有足夠的經驗才可。

戲劇教師必須幫助學生學到如何選擇、建立和打破限制的有關技巧。這些反過來能幫助學生在劇本上的工作，因為這些「限制」和「打破限制」的概念，不單能影響教師與學生如何準備和反思他們的戲劇性遊戲練習，亦讓他們用新而有趣的方法理解文本。在以下哈姆雷特與其母后的場景的開始，我們可以「聽出」兩位角色各自的抑制：

哈姆雷特：母親，有什麼事？

　王后：哈姆雷特，你很得罪了你的父親。

哈姆雷特：母親，你很得罪了我的父親。

　王后：來，來，你又拿些胡話回答我。

哈姆雷特：去，去，你又拿些壞話盤問我。

兩者均在測試對方的立場，兩者都害怕將要說出來的話，將要做出來的事。但在這場戲的尾段，當王后的罪孽和哈姆雷特的蔑視都被暴露出來時，他們都不能繼續抑壓住限制了：

　王后：哦哈姆雷特，別再多說了；你已使得我的眼睛轉到我
　　　　的靈魂深處，我已看出上面染著洗刷不掉的汙點。

哈姆雷特：這怕什麼，只消在油漬汗臭的床上度日，在淫穢裡面

薰蒸著，倚在那骯髒的豬欄上蜜語作愛——

王后：啊，別再和我多說了；你的話像刀似的刺入我的耳朵。

別說了，好哈姆雷特！

——莎士比亞，《哈姆雷特》第三幕，第四場[1]

　　我曾提出過，這種需要兩位同學有意識地運用教師所加諸的限制的練習，並不適用於幼童。很多幼童對劇場形式其實早具備了無意識的理解，這可從他們的「自由」扮演中觀察到，但要他們執行教師所加諸的「限制」任務的話，則未免太緊束他們了。

　　這種對劇場運作原理的知識，亦可應用於學生的說明／表演的活動，即需要二至三名參與者互相交流（而非靜止畫面）的活動中。從「外面」（from the outside）工作的教師，可以在學生們分組準備他們的演出，或當全班都在前面導演著他們的「實驗品」時，主動地參與在不同的組別之中。他（她）可提示參與者運用限制於他們的角色想要向對方說的話上，以使他們的工作從劇場的角度而言更加刺激。當演出結束後，教師可與學生討論一下，他們為不同角色所選擇的限制種類（心理上、社交上等等）是否有效，以及「觀眾」能否注意到該處境限制之下的「隱藏真相」及其程度如何。當然，如果該演出含有某角色不能再忍受其限制時，則那些裂縫的時間性、發生的過程以及其後果等，都是非常好的反思材料。正如我所曾說的，這知識將可幫助學生探究劇本的不同場景。

1　譯註：梁實秋譯，台北：愛眉文藝出版社，1970 年。

保護

本章為《戲劇作為教育》（*Drama as Education*）的第六章〈情感與戲劇這遊戲〉，論到當題材具有潛在挑戰性時，保護兒童進入角色這非常重要的過程應如何進行。

讓我不厭其煩地再度強調，教師們必須體認到，正因為戲劇是如此一個強而有力的工具可以幫助人們改變，故此，作為教師，我們必須非常敏感於我們對學生所做的情感要求。「保護」（protection）這概念，不一定指保護參與者遠離情感（protect *from* emotion），因為除非具有某種情感投入，否則什麼也不會學到；而是指保護參與者進入情感（protect *into* emotion）。這需要一個可以指向有效的平衡點的仔細分級結構，以確保參與者的自尊心、個人尊嚴、個人防衛及團體安全感不會被過度挑戰。我會討論三種類型的保護：(1) 表演模式；(2) 題材的間接處理；以及 (3) 投射。

🌿 一、表演模式

表演模式具有它本身獨特的內建保護方式。其中一個利用它的方法，如我們早前所發現的，就是將喪禮的悲痛當為一種技術性練習去處理。換句話說，並非嘗試去模擬當中的悲痛之類，而是暫時擱置這些情感部分，去構思那定格畫面（depiction）的外觀如何。這種工作的方法有很多優點，

其中兩個包括：它需要最低限度的表演技巧，完全是學生能力範圍內並可以達到他們眼中的滿意成果，而且它容許這班以及班上個別的成員去自行控制他們的情感投放。他們可根據個人意願，把該任務視為一種純粹理智上的練習；但如果有足夠安全感的話，亦可注入一些「有感受」的想法在其中。

第二種結構，涉及在墳墓旁的對話內容，因此較無遮蔽，它真的在考驗著每位參與者對於這事件情感方面的投入度。但個人仍是被表演模式本身的形式所強烈保護著。它是風格化而抽象的。如果它是一個嘗試模擬「在墳墓旁」的戲劇性遊戲的話，它會更具威脅性。

我們會在本書後面再簡略地重回這論點，我們可以說，表演模式本身就是具保護性的，因為它可被視為一種技術性或理智上的任務，又或因戲劇形式本身具備足夠的力量去提升參與者投放入內的任何貢獻。有時這種強烈的形式感會令他們應付自如，又或就算他們未能如此，他們的不足都能被該形式本身所容納。

二、題材的間接處理

有些題材本身是痛苦的、駭人聽聞的、具爭議性的，或者有點過於刺激的。但這並非逃避它們的理由，因為在學校裡，戲劇比其他活動更能幫助兒童找到成熟地探索這些題材的方式。不過，**直接地處理它們**，即是揭露那些引致痛苦的、轟動的、富爭議的中心議題，並不一定是保護兒童進入情感的最好方法。事實上，在某些題材上，若教師未能好好地間接處理它們，學生反而會趕緊透過不投入或者開玩笑等等來保護自己。

要間接地處理題材有三種方法。其一是，透過側面切入議題的方法來進入戲劇。舉個例子，我記得大衛‧戴維斯曾被他的青少年班級問及能否做一個關於賣淫的戲劇。經過討論是什麼導致一個女孩當上娼妓後，他們建立了一連串的戲劇去呈現這個虛構角色在這年紀已經要面對的一些壓力

（包括貧窮）。

　　同樣地，一個十歲的班級興奮地選擇了要以鬼屋作為他們的戲劇題材，為了建立這戲劇，我用了整整第一課扮演一位拒絕告訴他們如何能找到那間鬼屋的酒館老闆。這設計當然不只為保護他們免於進入一趟過度興奮的探險之旅，更是讓他能較冷靜地建立起對這謎團的期待。對這些孩子而言，當他們要應付這殘忍的房東時，鬼屋的重要性反而增加了──就正如在「賣淫」的題材上，當孩子們真的將注意力集中在「貧窮怎樣傷人」時，反而衍生出更尊重的態度去思考賣淫的問題。

　　另一種更普遍的間接工作方法，是把參與者置於一些只是與題材間接地相連的角色。哈思可特非常喜歡使用這結構。例如「專家的外衣」，幾乎在定義上就是一種用抽離角度去工作的方式（當然，保護並非它的唯一價值──在最後一章會再討論這點）。因此在我們的「自殺」戲劇中，那些青少年並非進入自殺者家屬成員的角色，而是進入左鄰右舍，或是想要得到精采報導題材的記者的角色。在探討「賣淫」的課堂裡，學生並非進入跟那女孩生活一樣的「其他窮人」的角色，而是社工、市鎮議員或者一些正在修讀輔導訓練課程的學生的角色；至於「鬼屋」戲劇則可以有「來自英國調皮吵鬧鬼協會的調查員」的角色。

　　第三個間接處理題材的方法，也許亦是最難的一種，就是用類比（analogy）。它困難的原因，是因為在教師的計畫中任何的錯誤判斷，都會嚴重影響到所設計的這兩條平衡線的有效性。最簡單的類比形式是改變事件的歷史背景，例如嘗試將「好撒瑪利亞人」[1]改為當代的背景，或相反地──將一些當代的問題例如種族歧視放到古代的背景，比如是猶太人和撒瑪利亞人之間，或者是希臘人與羅馬人之間。另一方面，那些外在的相異之處可以拉得更遠〔例如，利用奧德修司與海妖塞壬（Odysseus and the Sirens）的故事來探索濫用藥物的題材〕，只要教師小心地確保小組能做出正確的連結就可以了！

1　譯註：《聖經》中的比喻。

三、戲劇性遊戲模式中的投射

　　彼得·史雷的兒童戲劇理論的核心，就是區分出個人與投射扮演（或戲劇）的分別。他寫道：

> 　　在整個生命中，人是否快樂在於他能否在此生找到正確地混
> 合運用這些能量的方式。他是什麼類型的人，以及其一生的追求
> 都與這種自我和投射之間的平衡有關。（Slade, 1954: 35）

　　史雷識別出投射活動所運用的能量（我亦把情感的反應包括其中），是與非投射活動的能量完全不同的這種看法，我認為是至為重要的。他建立的個人（personal）與投射（projected）扮演的分類法，代表了一個抽象等級制度──用自身作為表達媒介的戲劇活動在抽象表中的位置，低於用自身以外作為表達媒介的戲劇活動。我想在此延伸一下他的論點，去確立出個人和投射這兩種活動，均可使用於戲劇性遊戲模式的概念。為了避免引起名稱上的混淆，我較喜歡以投射的或「非投射的」來指稱各種活動。一個等級制度表可以是這樣的（如下頁表）：

	A	奔跑的活動	具體（不含抽象）
非投射	B	用奔跑來躲藏，作為遊戲的一部分	抽象的第一層次
	C	「猶如」在戲劇中奔跑	抽象的第二層次
	D	在默劇表演中奔跑	抽象的第二層次
投射（主動）	E	繪畫一名跑者 雕塑一名跑者 製作跑步時腳步聲的帶子 寫個關於一名跑者的故事 導演一段奔跑的默劇表演等等	抽象的較高層次
投射（被動）	F	望著一張跑者的相片 處理一個跑者的雕像 閱讀有關一名跑者的事 觀看一齣關於一名跑者的劇目或電影等等	抽象的較高層次

讓我們以奔跑的活動為例。

在這部分我們關注的是投射活動，即 E 和 F 的組別，因為我們將會看到，保護參與者的就是「投射」。我根據他們是否主動地進行投射而劃分了 E 和 F 組，意指他們是製作某些東西，或只是接收一個關於「奔跑」的刺激品——這是個被動得多的角色。頗為明顯地，舉例說，被動地觀看別人的繪畫，相較於自己要繪畫一幅所要求的當然低很多。兩種皆為投射活動，因為在這兩種情況中，個人的注意力都是從自己身上被引導離開的，這就提供了保護。

（一）被動的投射

例子可包括，利用新入獄者的個案研究文件，作為一齣關於監獄的戲劇的起點；用一張大地圖開始一齣關於金銀島的戲劇；用一些巴黎下水道的建築師設計圖，開始一齣關於銀行劫案的戲劇……這清單可以無止境地

寫下去：一個手提袋裡的物件、幾頁的日記、剪報、墓誌銘、學校成績單、拆除房屋的相片、街道圖，或任何能引起回憶的手工藝品。

這「被動」清單中的一個重要延伸，就是哈思可特對第二位「入戲的人」（person-in-role）（即教師以外的人）的運用：一名流浪漢、一名士兵、一名偷渡客、探險家哥倫布等。利用「入戲的人」相較於用物件的其中一個優點，是這種屬於「被動」階段的觀看和聆聽，可以在班級已經準備好時，漸漸地轉變為更主動的參與；而更重要的，當然是它帶給整個場面的額外朝氣，由活生生的人的存在、呼吸和可觸摸所帶出來的感覺，這並非一張照片可以比擬的。你還可以兩者兼用。克里斯・羅倫斯（Chris Lawrence）與他的一班倫敦兒童工作時，拿了一些「舞者」的照片給他們看，這些孩子後來會與他們會面，而這些舞者會教授他們動物的形體動作。這班學生花了不少時間去仔細觀察這些照片，嘗試去認識他們將要共同工作的人士。事實上，基於這許多使用第二位「入戲的人」（通常是另一位教師）的有效成果，新堡大學的戲劇顧問團隊甚至想出提供「角色」給本地學校的主意〔他們稱之為「出租角色」，例如某小學班級在學習「農民叛亂」這題材時──當然要有足夠的通知時間！──可以請一名隊員親身來到學校，扮演華特・泰萊（Wat Tyler）的角色〕。其中一個記錄得最完整的同類企畫，就是哈思可特（Heathcote, 1980）與一班九歲兒童在「李斯特博士」中的工作〔亦見卡羅爾（John Carroll, 1980）的《李斯特博士的治療》（*The Treatment of Dr. Lister*）。

我們可看見這種被動投射的變化是無窮無盡的。當然，它並不限於第一階段的戲劇工作。在一些企畫的中途注入這類不同的觀點也會很有用。重要的是，它應該用於當同學們因某原因而需要移除壓力時──把他們置於一個擬似「觀眾」的角色，可以給予他們一些時間從也許有點不足的非投射性工作中復元。我說一個擬似觀眾的角色，因為教師仍極可能會賦予學生一個角色的標籤──「我外面有一位病人。我請你們各位高級職員來是有特別原因的。我想你們看看我如何跟他面談」──這樣就馬上解除了學生們平時需要參與的方式。注意他們並非只是被賦予一個觀察的*理由*，

雖然這的確給了他們的觀眾角色一個框架去觀看，但當中亦暗示到一些他們需要肩負的責任——這確保了一種必要的投入。

（二）戲劇性遊戲中的主動投射

如果我在以上的說明中補充道：「醫生們⋯⋯如果你們不介意記下筆記⋯⋯以幫助我們稍後的討論」，其被動程度即可減低，但仍是投射的一種形式。透過這做法，我已進一步控制我所預期的注意力素質，不過它仍能保護著參與者，因為他們注意力的中心已經從自己身上移開。同樣地，如果我不是說「我外面有一位病人」，而是（脫離角色地）說：「待會我會成為病人進到顧問的辦公室——你們希望我如何扮演這角色？比如說，當我坐在這椅子上時，你希望我看來怎麼樣？⋯⋯等等。」〔我最近看過這技巧的一個非常正規的版本，當中一班青少年被邀請指導一名教師如何扮演一位古希臘小國國王——他剛被入侵的國家奪走所有權力，但又不願喪失他的尊嚴。這小組已超越觀眾的角色，因為現在他們需要主動地做決定。他們的注意力仍是投射的——在這例子，透過他們在教師的身上「造型」（modelling）〕。在這兩個例子中，就公開／私人的向度而言當然有極大的差別：自己寫私人筆記對我的保護，遠大於例如要公開地建議扮演「病人」的教師如何去敲門。教師應根據自己對學生的了解去做出最佳的判斷：這班級對哪種投射會感到最自在或最受到挑戰。因為要小心這「保護」銅板的另一面，就是過度的保護。

目前為止對於投射的說明，我已提出了兩個廣義的種類：(1) 容許參與者作為被動的觀察者，而一旦他們願意，可漸漸地主動投入其中；(2) 從一開始，參與者就需要去做某些事。這兩種策略在有需要時，均可以長時間地牽制著非投射的戲劇性遊戲。我記得曾有一班十歲的兒童，花了不少戲劇節數來設計他們自己的諾曼村莊，然後才開始進入到非投射的戲劇活動（史雷所稱的「個人扮演」），即是說經過這些之後，他們才真正開始以村民而非透過他們的設計去互相交流。注意這兩種活動同樣稱得上戲劇性

遊戲，因為兩者都帶有「成為」（to be）的意圖，無論是成為設計師還是村民，兩者都在他們各自不同的功能中自發並適當地工作。

要從投射轉到非投射的戲劇並非總是那麼容易。因為投射所帶來的安全感可以很大——當進入「校長」的角色去檢查及討論一名曠課學生的個案研究文件時，他的個人風險相較於要參與「訓斥一名曠課學生」可謂少得多。其中一個搭起這兩者之間的橋樑的方法，就是利用「教師入戲」。

（三）教師入戲

教師可用的最含蓄的策略就是「教師入戲」，因為這設計具足夠彈性，可容納以下三種功能中的任何一種：它可以把學生的注意力從自己身上移開，容許他們被動或主動地利用教師的角色作為一種投射，或它可以是非投射地挑戰學生去交流。要從一種移至另一種相對比較容易，我可舉一個例子說明我的意思。我曾問一班五歲的孩子，他們喜歡在故事中把我「變成什麼」，他們說一個巫師，然後再補充道：一個非常邪惡的巫師。因此他們有機會把腦海中所有的「邪惡性」主動地投射到我身上。由於我沒能好好地執行他們的指示，所以他們要非常準確地向我解釋一切。他們的指示包括要我在巫屋裡朗讀咒語，於是我們在非常接近孩子們所坐的地方設了一道門。

我進入另一個階段，並讓自己投入於各種巫師般的工作，找尋一個特別的咒語（他們早已告訴我是什麼）。因此，他們會有一陣子回復到被動的投射，角色只是觀看教師表演的觀眾。現在我的責任就是把他們帶到一個非投射的活動。「教師入戲」的突出之處，在於容許教師換入不同的排檔，視乎當時情況的需要可以含蓄地或粗暴地執行。在這個個別的例子，我隨意地「望出窗外」並喃喃自語地說我好像見到「有些人」在我屋外。這單一的行動和評語暗示了一個很大的轉化，但它只需要簡單的一步，因為突然間我們都處於非投射活動的邊緣了——「有些人在我屋外」把孩子們置於與這戲劇大不相同的關係裡。他們面對失去觀眾地位的危險。當他

們感受到這分別時張力會增加。我走到門前並將它微微「打開」。他們感到非常受威脅,雖然這「打開我房子的門」的動作,是當孩子們導演我如何去演這巫師時曾經嘗試過的。但它的意義改變了,因他們現在都處於「戲劇的時間」內而且保護被減少了。注意第一步的「從窗外望出去」較第二步的「打開門」較無威脅性。「窗」某種程度上能保持距離,但「門」卻能暴露出不單分享戲劇時間,更要分享戲劇空間的驚心感覺。所以我只是「微微打開它」以進一步延緩事情,給予他們時間去消化並適應這種他們最終要面對的暴露感:巫師會直接向他們說話。這個從投射到非投射的謹慎搭橋,實在是另一種教師必須學懂的技巧。

因此,「教師入戲」能在每一刻衡量是否要背負這種對學生的保護——「我的手下(一班『被動』的孩子)想告訴你以下事情」是完全的保護——而當教師想移除這保護並移交權力時,則是:「我的手下要來告訴你一些事情……!」讓我們用列表來總結一下這段有關保護的分析。

 ## 保護技巧

表演:技術性
　　　正式
間接:側面切入題材
　　　有距離的角色
　　　類比
投射:被動
　　　主動
　　　教師入戲

讓我們看看最近跟一班前面提及過的溫哥華兒童所做的,某課程系列裡的一個流程。在第一節,這小組選擇了「未來醫院」這題材。第一節的

三個階段如下：

1. 在小組內，設計一些在未來醫院可以找到的特殊機器。

 由於他們不會呈現任何醫院生活的模擬片段，這練習可形容為間接的。在角色的距離方面，它亦是間接的——他們是「設計師」而非醫院生活的一部分。因為他們的注意力是主動地放在自身以外的地方，故它可被形容為**主動的投射**。

2. 我要求這班學生教導我和一位同學，如何分別表現為一位記者和醫生，該記者正想從忙碌的醫生身上，打聽他聽聞的「那些新機器」的資料。

 這已移進到**直接**——它包括了使用這些機器的一位醫生。但它仍然只是**主動的投射**——當然，是一種完全不同種類的投射。

3. 一半的班級成為「醫生」，而另一半保留為「設計師」。兩組之間舉行一個公開的討論，設計師講解機器如何操作。

 這是他們在第二步中導演過的情境的延續，不同的是，他們現在身在其中。

 那些完成的設計，雖然提供了部分的投射，但不足以拿走所有參與者對自身的注意力焦點，因為他們現在都在「戲劇的時間」裡。因此它是**直接和非投射的**。

以上這三個簡單而明顯的保護策略例子，是用於一個本身不需要特別小心處理的題材，但在這一課堂的後段，當他們想延伸對未來醫院的興趣並選擇了「找尋治療癌症的良方」時，這題材的內容忽然變得微妙，在座的學生和成年人都可能背負著某些與它有關的禁忌。因此在我設計接續的課堂時，戲劇中可能會死於癌症的人從**不會由班上的任何人去扮演**。在每一節，教室中都會擺放一張椅子——杜麗莎的椅子。杜麗莎是個需要我們的科技和愛的六歲女孩。我們看見總是與她一起的洋娃娃被置於椅臂上，但杜麗莎卻未在那裡。只有隨著該星期過去，當我們認真和專注地能跟她說話，甚至梳理她的頭髮時，她才會漸漸地出現。

我們建立了一個杜麗莎的投射，而杜麗莎的癌症亦變得很真實。這就

是我所指的保護——我們並沒有逃避這個可怕的題材：投射的運用能容許我們面對癌症。

 總結

在本章我們提出戲劇中的情感是真實的，但它卻是真實事件中所感受到的相同情感的修改版本，因為在戲劇中的情感反應是對抽象之物的一種反應。它還伴隨著創造戲劇的雙重滿足感。在戲劇中所感受到的情感，可以媲美其他二次經驗的情感，甚至更為強烈。

要讓孩子自由地在一個虛構的處境中反應，那環境必須具有足夠的訊號去提醒他，現實的世界仍繼續存在著。能「順服」於某經驗下，是一個必要的步驟，但某參與者可能會因為各種的原因而不願意投入其中，尤其當他在該題材中有太多既得利益或關乎他自身的聲譽時。

根據艾倫·托爾米（Alan Tormey）的表達理論，演員的情感投入程度是最低的。這理論似乎支持戲劇性遊戲和表演這兩種不同傾向的概念，但史坦尼斯拉夫斯基（Stanislavski）的表演理論似乎都包括這兩種模式，令我們得考慮這模型是辯證的（dialectic），每個模式之中都包含了對方的種籽。因此，當我們在戲劇性遊戲模式中找尋有什麼可能的表演元素時，我們發現了它有種被提升的形式，會於參與者經由語言和動作的溝通去傳遞重要想法，並形成一種共享的公眾意義時出現，我們稱之為展演（presentation）。在這些時刻，參與者們找到他們「公眾」的聲音，因而不再需要依賴之前的那種保護了。

我們討論了「保護」的概念，是保護參與者進入情感而非遠離情感。我們仔細地看了保護的一些方向，包括技術性與正式的表演、間接處理傷痛題材以及投射這幾個種類，而後者則包含了教師可用最富彈性的策略——教師入戲的一些方向。

戲劇與意義

　　這篇取自《蓋文伯頓文選》（ *Gavin Bolton: Selected Writings* ）
的文章，乃為一個英國文化協會課程而寫，該課程由哈思可特於
1982 年 9 月為來自世界各地二十位訪問者而籌辦。

　　近年，在英國的教師之間談論戲劇教育時提及意義（Meaning）這一概
念，頗稱得上一種風尚。自從學校議會戲劇計畫（Schools Council Drama
Project）的作者（McGregor et al., 1977）帶給我們戲劇教學的社會學觀點，
並在「意義的磋商」這一概念上建立其理論架構以來，以往將戲劇課堂的
主要內容定為戲劇技巧或生活技巧或自由表達的做法，現在已以探討戲劇
的意義為核心內容的做法所取代。哈思可特於羅賓遜（Ken Robinson）所編
的《探索劇場與教育》（ *Exploring Theatre and Education* ）一書中提出：
「他們須專注於戲劇的意義上，那麼真實的行動便會伴隨而來。」（Robin-
son, 1980: 29）其中一個問題是，不論對參與者也好，對教師／觀察者也
好，我們都缺乏一種高層次的語言來描述其戲劇經驗中所獲得的意義。正
如這篇文章將要顯示的，究竟參與者和教師／觀察者所得到的意義是否一
樣，也許視所實踐的戲劇種類而定。本文也嘗試進一步展示，哲學位置上
的基本分別，可以決定給予參與者和教師／觀察者兩方面不同層次的意義。
　　我們也不算對討論戲劇中的意義完全缺乏詞彙，因為傳統上我們已採
用了一套文學分類法來分辨意義的層次。例如，在劇情（Plot）和主題
（Theme）之間的分別，一向顯而易見。前者的意思是一連串的特定事件，

後者則指那重在有舉例作用的特定事件背後意味著的意義，即引申成較廣義的、把人類行為抽象化的高層次意義。我想加入第三個層次，就是情境（Context），即所選擇的物質處境如地點、時代或風俗習慣，使劇情和主題得以發展。所以，把《哈姆雷特》還原為最原始的詞彙，其劇情是一連串的死亡事件，主題是復仇，情境則是十七世紀的丹麥王朝艾爾新諾城堡。

　　一部小說的意義層次也可以類似的方式定出。但戲劇的分別是，戲劇事件乃透過模擬行動在空間時間裡發生。這是否就意味，戲劇意義其實可以從行動中看出來？到了什麼程度我們可以說，戲中的多重意義能夠看得出？這個問題雖與劇評人一類的戲劇教師有關，但既然我們關注的是戲劇教學，就讓我們把想法限制於教師與兒童一起創作的戲劇上。要把文學分類用到兒童作品上並不困難。例如，在一個關於失業的戲劇中，劇情可以是一個被裁員的男人尋找工作，情境是「面試處境」，而主題（或用教育術語說，是「學習領域」）可以是「自尊」。那麼劇情、情境、主題是否都可直接觀察得出？最容易看到的似乎是情境。如該戲劇要能令人入信，一個面試處境的特色就得明確表現出來。而既然每個行動跟之前和之後的行動都是貫徹的，有關「正在發生什麼事和將會發生什麼事」這條故事線當然清晰可見。直至目前為止，我們可以肯定地說，至少劇情和情境這兩個層次的意義是大致可以看見的。而雖然角度不同，我們也可假設，在許多戲劇活動的情況中，教師／觀察者和參與者理應能在這些層次的意義上達到共識。

　　到目前為止，我們可以留意到至少有兩種戲劇教學的取向，即教師以獲得這兩種意義的其中一種為首要目標，就已完全達到其教育上的要求。那種通常被稱為模擬（simulation，我並非以哈思可特的習慣用法去用這個字）的戲劇要求參與者學到一些關於世上某種特定處境的東西，例如，怎樣把一間大工廠組織起來；怎樣用電話；當地政府怎樣做決定；法庭怎樣運作等。當教師這樣運用戲劇來教授（應）怎樣做一些事時，參與者和教師將全副心神放在有效地表現「情境」之上，是絕對正確的：當你要教小朋友道路安全時，你不會想讓他們學了其他東西！然而，較不理想的是，

有些教師純粹以準確地表現某劇情作為教學目標；這毛病仍見於不少幼兒教師的教學上。他們給予故事線至高無上的重要性，將之視為唯一可以獲得的意義，學生最後「知道了」故事，卻對其他任何層次的意義不甚了解。布魯納（Jerome S. Bruner）在《教育的關聯》（*The Relevance of Education*, Penguin Educational, 1974）中提及學童沒有機會學習「深層的意義」。他雖未談及戲劇，但其論點是相同的。他提到兒童如何以各種意義「解讀」漫畫《波哥》（*Pogo*）和《小孤兒安妮》（*Little Orphan Annie*）：「他們可以將兩種漫畫都解讀成『那天發生了某些事』，而可能不少學童正是這樣解讀那些漫畫的。但他們也可以根據漫畫形式、對社會的批判、對人類如何對困境做出反應的描述、關於人格改變背後的假設等解讀其中的意義」（p. 104）。一些教師利用戲劇來訓練學童理解表面的東西，即一些可以透過行動清晰表達的東西，未免不智。

不過，當容許這些學童自我發揮時，他們也許不會在戲劇中選擇把劇情或情境清晰表達出來，常見的是，沉船沒有大海甚至沒有船，對於觀察者來說，連劇情也怪模糊的！因此，我前面理應指出，我所提出至少有兩層「大致可以看見的」意義的說法是可成立的，因為有時劇情和情境可以停留在參與者的腦海中而不一定由行動描述出來。可是，我須在這裡釐清一點。當我說有些意念只在「腦海中」浮現而非在行動中呈現，我有被指以哲學之名妖言惑眾之虞，我實在無此意圖。我或許會被合理地控以提倡二元主義的罪名，即把身與心分割開來，暗示腦子在想一件事時，身體卻做著另一件事。我們要稍稍看清一點這個問題，因為，也許你會覺得奇怪，要在這議題上採取怎樣的哲學定位，對教育學者（特別是戲劇教育學者）都有影響。最極端的定位，乃由行為學派所採取，他們為了避免二元主義，提出一個人是什麼和他想說的是什麼都在其行為中。他腦子中在想什麼，則是無關的。因此，教師的工作是改變行為。為了要改變行為，他們得觀察行為、量度行為。我們的戲劇教師，尤其是在美國工作、隸屬這個「行為學派系統」的，自然而然地採用了一種戲劇，可以讓當中的全部意義表達出來。他們訓練學生做戲劇表演（theatrical performance），一種完全為

了把平時很難與人溝通的意義清晰表達出來的戲劇。且看下面一段取自
CEMREL 美感教育實驗研究計畫報告的文字，可見三位年幼學童代表老師
所貢獻的努力是何其明顯：

> 教師給予學生簡單的指示如「聆聽、觀察手臂和身體等」。
> 前三名學童輪流表演傷心、快樂、驚奇。表演傷心的女孩擦擦眼
> 睛，評論一句「噢，我真傷心」；表演快樂的男孩熱烈地上下跳
> 動，又評論一句「噢，我真快樂。太陽出來了。」接著下來加入
> 行列的是生氣和害怕。（Smith & Schumacher, 1977: 318）

如果我們對行為主義者提防二元主義的方法有所保留，我們也可能對
我們自己的學校議會擁抱它的方式存疑。在以下的建議中，我們看到躍然
於紙上的二元主義運作模式：

> 學童應愈來愈有能力將態度和對不同議題的看法轉化為戲劇
> 性的陳述，以反映其理解。（p. 144）

> 很多時候，給予學童一個意念（idea），請他們著手創作，透
> 過演出，也許達到一種戲劇性的陳述，把他們的感覺和對某一特
> 定課題或議題的意念包裝起來。（p. 32）

> 演出（acting-out）便是探索意義並將之表現出來……（p. 16）

> 問題……可能出現，因有些學童還沒有把意念搞清楚，以發
> 展出一種陳述。（p. 13）（McGregor et al., 1977）

對我來說，這些句子毫無疑問地邀請我們發展這種想法：為一個意念
尋找一個載體，好像兩者是頗獨立分割的。但這樣想卻不應偏離以上作者
們要引介的新重點：他們透過第一批主要出版文獻，首先考慮以主題作為

戲劇經驗的主要內容，其建議的主題，都傾向關注社會，如「對弱勢社群的態度」或「責任感的本質」。但即使作者們堅實地擁護過程（process）而非結果或作品（product）的重要性，他們的二元主義似乎有時成為陷阱，使過程被規限於使參與者為一種已有的看法尋找一個戲劇表現形式而已——無疑等於尋找一件成品。

對於過程，其實可以有另一種看法，值得詳細探討。戲劇可用來挑戰兒童的看法和理解，以致主題意義可能仍是責任感的本質，教師則可以將戲劇建構成一次經歷，讓學童透過親歷其境，受到責任感背後的涵義所衝擊，例如，學童體驗到入了戲的老師如何表現一個不負責任的角色，或角色互換，以使學習成果是感受到的。但當談到意義時，現在就得開始找出分辨「教師意義」和「參與者意義」的需要了。

對於教師來說，把主題意義稱為「責任感的本質」未嘗不可，但既然所談的戲劇是這麼體驗式的，則不應把參與者的體驗也給予同一稱謂，除非用詞簡約至極。原因是，參與者在經歷這種主題層次的意義時，雖由戲劇結構所引導，但每一個從經驗中獲取意義的兒童，無論在認知上或感性上，都由他（她）自身的特徵而決定。同樣重要的是，要解答二元主義者提出的問題，參與者並非以切割的方式投入於主題或學習領域中。劇情、情境式和主題的意義不單在行動中、在腦海中或在一連串的思想與行動中匯聚，而是融會為一個整體。這些意義存在於進入故事的人的心裡，也存在於思想、行動的綜合之中。

如採用我給予主題的定義，從參與者的角度看，主題的概念還是較難應用的。我曾說當我用上主題一詞時，我是指「那重在有舉例作用的特定事件背後意味著的意義，即引申成較廣義的、把人類行為抽象化的高層次意義」。這是對一個美學事件的一種頗為枯燥的描述！不過，不管枯燥與否，要是我們想把一次經驗中的意義簡化為倡導式的語句，這個描述還是適合的。對我來說，一個教師的選擇不多。劇情、情境、主題這些分類詞彙的用法別無他選，正屬於我們所擁有的龐大知識系統的一部分，它讓我們從經驗的個別性中分隔開來，這樣做是必需的，如果教師要給予他和其

他人一個設計理念的話（我並非說劇情、情境、主題是他唯一擁有的詞彙，但如果他不運用這些字眼，他就只能用其他概念）。不過正因戲劇活動是一種藝術形式，它的意義的個別性就不容忽視。參與者並非概括地體驗著「責任感」，而是透過某獨一無二的事件，這事件的獨特性是無可取代的。

這種爭論可以從學習與意義的角度進一步發展。波蘭尼（Michael Polanyi）在頗多文章中討論過意識的不同層次，將他所指的輔助意識（subsidiary awareness）和專注意識（focal awareness）區分開來〔例如見《個人的知識》（*Personal Knowledge*, Routledge and Kegan Paul, 1958）〕。這種區分對於戲劇教師來說有重大涵義，因為它提出了參與者應專注於哪個層次的戲劇活動，哪個層次應維持輔助角色（請留意「輔助」一詞在這裡並非指較不重要——事實上反之也適用——而指留在較低層次的意識面上）。可能的情況是，參與者進入故事時若滿腦子都是「責任感」這個學習課題，那麼無論是戲劇創作抑或學習都會是低效益的。這一點更得到一些心理學家的確認，即學習過程中是有被動的、潛意識的一面。換句話說，仔細理解「責任感」頗為理所當然地會在一次戲劇經驗的過程中發生或成為其結果；這種學習可說得上是「只可意會，不可言傳」。

這一切皆支持了近年的流行看法，即在戲劇中，通常是「教師搞教師的戲，學生搞學生的戲」。當教師不斷循著學習領域和主題的方面思考和建構戲劇時，參與者也可以只專注於創作劇情和情境（當然，他們在進行創作時不必要運用這些詞彙）。所以，教師的技巧和能力便在於將戲劇設定至能確保學生對主題建立一種輔助意識，而再進一步，就是設計反思的方法，讓參與者能夠從自身提取資源，並能開始跟別人分享所理解到的、從戲劇暗示出來的主題意義。

總括來說，似乎當教師只管找尋行動意義，如強調故事線或表演模式時，觀察者和參與者將可理解到相同的意義。同樣地，當教師和學生的腦海中都有一個抽象主題如「第三世界的貧窮」而且嘗試用某戲劇成品表現出來時，觀察者和參與者也可以分享到相同的意義目的。相反地，當教師心中盤算著一個主題想讓學生體驗時，學生的主要專注力卻應弔詭地放在

較為表面的目的上，如透過行動去達到劇情或情境的要求等。在這種戲劇中，觀察者和參與者不會分享相同的經驗，一方面因為個別參與者的經驗都是獨特的，另一方面因為他只是在輔助意識上察覺到教師正全神貫注地發展的各種意義。從最後一點來看，本文第一段引述哈思可特的一句話也許應顛倒成：他們須專注於行動上，那麼真實的戲劇意義便會伴隨而來。

教育戲劇的重省

本文〈教育戲劇的重省〉（Drama in Education—A Reapprais-al）初刊於 N. McCaslin（1981）編的《兒童與戲劇》（*Children and Drama*, 2nd edn., Longman），後於《蓋文伯頓文選》中重印。文章題目不說自明。

審視一些圍繞戲劇教育而成長的「迷思」

幾年前，艾斯納（Eisner, 1974）寫了一篇文章，挑戰許多備受擁護的藝術教育觀念背後的理念，即一些對他來說可謂藝術教育的「迷信」。我將要為戲劇教育比照辦理。在開始之前，我先要提出兩點。暴露迷思的尾巴，並非要壓根否定這些迷思；不是要爭論某些觀念已不可信，而是要指出其可信的幅度並不如想像那麼廣，或者其可信的內容已被誤解、錯誤表述、歪曲，或由於情勢，其可信性已不如以前。換句話說，個中的核心真理仍是靠得住的。另一點不可忘記的是，正如迷思的創造乃天時地利人和之舉，迷思的蠶食亦有其歷史、地理、哲學上的必然性。

因此，本文對戲劇教育中迷思的研討，也許純粹只能用於英國的情況，不論是關於早年向學生施教戲劇時所創造的迷思，抑或今天出於我們的教育趨勢的需要而重新審視戲劇教學。對美國來說，他們對這一科往日的優先次序和今天的挑戰跟我們不同，本文也許只能給予美國讀者一點學術趣

味。但願並非如此。而我的直覺告訴我，正因為迷思中的核心真理未有動搖，即使我的觀點無可避免地集中於（如不是褊狹於！）英國教育制度的發展，我仍是在提出一些對戲劇教師放諸四海而皆準的重要議題。

迷思一：「戲劇就是做」

學生和教師從傳統學校學習模式的桎梏中找到截然不同的、以活動為本的戲劇課作為救贖，簡直是鬆了口氣，這種心態可想而知是歸因於戲劇自然而然必定是要「**做**」的──如果除此之外它一無是處。縱使不同的人對內容、目的或方法都各執一詞，在分享戲劇是「做」的這一共同理解之大前提時，可謂同聲同氣。然而，我要說明的是，這一看法只**說中了**戲劇的一面，而正是因為大家忽略了它並非「做」的那一面，才讓我們歪曲了戲劇的本質，以致低估了它在學習方面的潛能。

戲劇的關鍵特質當然是具體的行動：正是這一點使它跟其他藝術，甚至跟它的姊妹藝術形體與舞蹈區分開來，後兩者雖也離不開動作，卻是時空感較抽象。不過，從戲劇經驗中獲取的意義並不純粹來自具體的行動。事實上，我將試著解釋，戲劇經驗中的意義並不那麼約束於行動的功能性和模仿性意義，而是存在於行動的獨特性和行動背後所蘊涵的普遍意義兩者之間的張力之中。戲劇經驗的意義既受具體行動所限，也逍遙其外。

行動，即使是模仿式的行動，在本質上也並非戲劇。一個小孩以無聲的身體語言模仿寄信這一動作，如他的意圖純粹是準確模仿該動作的話，他就並非以戲劇的模式來表達。他只是採用模仿行為的模式，選擇一種活動，其中的意義就是表面上的「寄信」，並在這模仿動作中喚起它的功能；當中除了該模仿動作在表面上、功能上所能表達的單層面意義外，並無其他意義。

一個行動要能稱得上有戲劇性，它必須擁有其他層面、重要性更高的意義（可惜許多戲劇教育的「套裝教材」似乎大大依賴模仿這單一層面，

甚至模仿情緒！）。這種重要性有兩個相對而混合的來源：所有獨特的個人經歷和所有相關的普遍價值。因此，寄信作為一個戲劇行動一定要引起參與者足夠強烈的相關情感記憶，使該行動顯得重要，以產生適當的意義如「對文字訊息的信任」、「不能收回的寄信決定」、「對一封信能引起的衝擊的期望」、「不能知道收信人反應的無力感」。戲劇參與者就是必須關注這些跨越功能性意義的弦外之音，也正是這個意思，才說戲劇經歷所產生的意義是獨立於行動以外的。另一方面，寄信這個行動又是這些弦外之音的載體，因此也就是這個意思，才說意義是依存在具體行動中的。所以，整個意義的表達就取決於那特定行動及其普遍隱喻之間的關係。那些滿足於訓練學生模仿技巧的教師便偏離目標——模仿人類的行動和情緒根本不是戲劇。至於那些忽視具體行動的潛在力量而擔憂學生不能獲得高度思考成果的教師同樣偏離目標——因為在沒有時地／情境的考慮下要讓學生處理抽象概念，即使在角色中，也不算是戲劇。

在英國，我們有大量第一種教師，將訓練學生模仿行動的技巧視為足夠的戲劇訓練，正是要向這類教師大聲疾呼：「戲劇不是做的！」也要向第二種教師，即常見於人文學科中，給學生分配角色然後讓他們討論相關重要議題，並視之為教育機會的教師呼籲：「這的確是一種抽象式的意見交換，本來沒有問題，但如果你想要戲劇的話，就要做！」希望我的論述已經夠清楚，讓讀者看到兩種說法都能誤導。或者我們應該說「戲劇是又不是做的」。教師須把目光兩邊調校，才可能正確地將戲劇教學中的優先次序規劃出來。我們不願意把學生限制於準確地學習生活中的功能性行動，戲劇學習應關心這些行動背後的普遍隱喻的重要性。所以，我試圖挑戰「戲劇就是做」這個迷思，並非只是想釐清戲劇的本質，更重要的是想說明，一個戲劇教師的優先次序，必定隨著適當地抓緊學習的性質而有所調校。

迷思二：「戲劇是逃避現實」

有些遊戲理論家把幼兒那種要「假想扮演」（make-believe play）視為對「命運暴虐的毒箭」[1]的補償，認為那是兒童天生對殘酷生活現實的自我保護。因為戲劇無疑是與遊戲聯繫著的（或者另一種「迷思」是戲劇就是遊戲！），一些工作者把戲劇看作給學生的出路，要不就讓他們發洩怨氣，要不就提供幻想的機會。前者講的是一種心理狀態；後者則關於戲劇的內容。我會從內容開始逐點討論。

■ 戲劇的內容

將假想扮演活動當作逃避現實，對我來說，像是無視遊戲和戲劇的共通關鍵屬性：兒童玩遊戲時，不單不是逃避限制，反而是設置限制。正如俄國心理學家維高斯基（Vygotsky, 1976）指出，遊戲就是關於遵守規則。戲劇也是。無論那個假想的處境有多「虛假」，那些規則本身也客觀地反映真實的世界，即使那是一種反面的反映：例如，讓我舉個極端的例子，如果規則是「所有父母都要受懲罰，要聽兒女的命令早點上床睡覺，這只是（並非只是，也許是意味深長的）反映一個對現實非常清晰的確認，就像所有明顯不過的幻想一樣。但遊戲的特色是，一個孩子可以中途放棄，或當他覺得需要時便改變規則；而戲劇則不同，它要求學生同意這些規則，確認規則的特性並遵守之，即使這些規則後來會令他們不舒服，他們仍不可以放棄。

1　譯註：取自朱生豪譯文，譯自 slings and arrows of outrageous fortune，來自莎士比亞名劇《哈姆雷特》第三幕第一場的臺詞，描述哈姆雷特正為前路而猶豫不決，慨嘆命途坎坷。

　　兒童選擇了一個不完全明白的課題，是常有的事，當他們開始理解當中的涵義時，卻會嘗試悄悄地改變那些處境中的規則。換句話說，他們與其面對思考、做決定、處理課題中的內在張力這些嚴謹的事，不如放鬆對「遊戲規則」的堅持。說戲劇可以是逃避現實就是這個意思，即學生與教師之間有種默契，容許戲劇流於一種「沒有規則」的活動——即時滿足、最終令人沮喪、教育性極度貧乏。我可以想到許多例子：一班九歲大的兒童，選擇做一個關於劫機的戲劇，尋找了「天馬行空」的方法來解決被劫機者脅持的問題，他們突然拿出武器（一個男孩嘗試說自己有神奇力量！），而明顯地在劫機發生時是沒有這些武器的。在成人班裡，我記得有個女人扮演一個矢志堅持的人，即興演繹時因為受不住別人的壓力，以一種頗不合乎該人物特質的方式「屈服了」。

　　另一方面，我也想起我作為一班十到十一歲兒童的老師時，怎樣過分堅持執著於歷史現實。故事情境是，維多利亞女皇派遣南丁格爾（Florence Nightingale）和她的護士團隊到斯古塔利（Scutari）的軍事醫院照顧大量傷者，但到達後竟然發現主管該醫院的醫生拒絕讓女人進病房工作，他們鄭重宣布：「照顧病人是男人的工作。」於是，在四、五堂戲劇課裡，班上分別扮演醫生和護士的男生和女生探索了這個衝突的許多方面，女孩子成功地採取了一系列的招數和策略，由請求至要求，從恐嚇到遊說。到了第五天，醫生召開祕密會議，最終在我的耳邊低聲說，他們將要給予一次妥協：讓女孩子有機會在病房裡只工作一天——去證明自己的能力！我肯定讀者會同意這是個幼童可以做的成熟決定。可惜，由於我太熱衷於歷史事實，我不准他們這樣做，因為在歷史上那些醫生並沒有以這種形式讓步。（有興趣的讀者請留意，在斯古塔利的醫生之所以屈從並非出於選擇，而是因為某場戰爭尤其慘烈，男護士和醫生沒有能力照顧那麼多傷者。）即使在提筆這一刻，我也為我們有些教師所帶來的傷害感到不寒而慄！顯然，作為教師，我容許自己讓一種狹隘的現實——即事件的特定次序——控制著，而更重要的現實卻是，人們在進入死胡同時，究竟是如何調校自己的？

　　那些男孩子想要做的決定是**客觀可行的**，只要他們在處境中斟酌了各

種因素，然後做出理性的判斷。這就是戲劇與現實的關係的意思──在虛構的情境中對事件給予看法、確認、審定。這種情境可能很接近已知的社會情境或純屬幻想世界，但主宰它的法則必定要反映客觀的世界，這種活動才有資格稱為戲劇，才有教育價值。

■ 醉心戲劇

人們常說的「發洩怨氣」，即從張力中獲得心理解放，以致參與者應會在戲劇經驗後「感覺良好些」。這代表著人們對戲劇參與者心理狀態的一種頗粗淺的看法，但也有一種對學生的心理狀態較隱晦的期望，首先在英國由兒童戲劇先鋒史雷（Slade, 1954）指出，此一看法之後一直由他的眾多門生堅定地守持著。我稱為醉人（absorption）的特質。

讀者或許會奇怪，這種大部分教師都曾幾何時期望在學生身上培養的美好特質，我怎麼會將之列為教育戲劇的「迷思」？我不會說它成為迷思的原因是它並不存在（雖然某些長久跟冥頑不靈的學生搏鬥的教師可能有時會懷疑它是否存在！），但我們將之當成一種最後的成就，卻是錯的。事實上，我以前就當學生的沉醉狀態是一種必要和自然伴隨學習而來的狀態。

但是我想提出，情況未必如此：「沉醉」於戲劇中的某種狀態可能暗示著「迷失」，即逃避現實的意思。我現在雖然知道當一個兒童「迷失」時臉上出現的驚異表情是值得讚許的，但我不認為我們的戲劇就是以出現這些時刻為目的，我們想看到的，不是兒童「迷失」自己，而是「找到」自己。

我們當然想要參與者高度和熱烈投入所創作的故事中，但若要使學習經驗變得有價值，參與者必須抱持兩種角度：積極地感同身受於虛構的情境，加上對這種感同身受有高度意識。因此，遠遠不同於逃避現實生活的是，參與者對某些時刻的生活素質感覺濃厚，因為他「在思考的時候知道自己在思考什麼」、「在說話的時候明白自己在說什麼」、「在做事的時

候評價自己所做的事」。正是這種與認同感（identification）同時出現的反思（reflection）構成從戲劇中學習的經驗。當然，有時學生未必有能力這樣反思。就是這樣，教師嘗試分辨出學生所經歷的──也許在戲劇之後──幫助他重溯並反思那些經歷，又或者，可以嘗試幫他形成一個思考架構，在他進入戲劇的下一階段時取得更清晰的意識。教師有了這種敏感的處理手法，學生便可以透過虛構的故事認識真實世界中的自己。

迷思三：
「戲劇教育關注的是發展個人的獨特性」

當伍爾德（Winifred Ward）在美國建立「創作性戲劇」（Creative Dramatics）一詞時，我們的史雷在英國引進「兒童戲劇」（Child Drama）這一標籤，我認為並不簡單。

「兒童戲劇」一詞想要暗示的，是每一個兒童都擁有運用戲劇表達的潛質，這種潛質是重要的，因為是個人的。教師的責任在於培育一個人的個性。這種認為戲劇「存在於兒童之中」的哲學觀點其實是歐洲一種教育大趨勢的一部分，由盧梭（Rousseau）透過福祿貝爾（Froebel）和裴斯塔洛齊（Pestalozzi）帶起討論，在我們自己出版於 1967 年的帕勞頓報告（Plowden Report）中蓋棺論定，似乎正式批准發展「以兒童為本的教育」。或者可以說，在美國的「人本運動」是對在教育中應用行為主義的抗衡，在英國的「兒童為本」運動就是在一貫地把兒童視作認可知識體系的被動吸收者這種風氣之中，另闢蹊徑的做法。1950 年代和 1960 年代的兒童為本運動崛起，戲劇教育人才亦率先提倡戲劇的兒童為本特質也就不足為奇。戲劇作為個人發展這一訊息，不單在英國，也在整個西方世界獲得渴望地歡迎，因為這個訊息同時對「認可知識體系」和教育的「行為主義」詮釋，勇敢地說不。戲劇教師都特別感激魏（Way, 1967）闡述了一種哲學，強調戲劇經驗的過程而非結果，並將戲劇看作一種認識自己的方法，甚至〔正

如此中信徒科特尼（Richard Courtney）進一步解釋〕看作所有學習和成長的重要基礎——正是科特尼提出發展性戲劇（*Developmental* Drama）一詞，並散播到加拿大每個角落。

在英國，我們傾向把魏的哲學演繹為關注個人創意和自由表達的重要性，但在實踐上，這些創意和自由卻是弔詭地透過一系列的刻板練習，如專注力訓練或對教師的搖鼓聲做出機械反應等活動所提供；因此，我們益發反對兒童表演的概念，並假定戲劇作品的水準是無法決定的，因為只有兒童才知道自己的水準，而對「戲劇是生活」的提倡便大大地把戲劇降格成無意義的流行詞彙。

但有一點我認為比其他方面，更能指出純粹關注個人的個性發展，並非戲劇的天然特質——就是戲劇不像某些藝術形式，例如繪畫，可以是一種完全個人的表達。本質上，戲劇是一種群體的宣言，它所評論、探索、詰問或歌頌的，並非個人的差異，而是人與人之間的共通點。

我已經提過戲劇行動中不同層次的意義。在寄信的例子中，我提出三個廣闊層面的意義——功能意義（模仿寄信的動作）、普遍意義（寄信所可能帶出的重要涵義，如行動是不能逆轉的）、個人意義（某一孩子可能因「寄信」而記起的任何回憶）。每一個層次的意義都是重要的，因為戲劇經驗的整體意義乃來自不同層面意義的互動。但要使活動能稱得上戲劇而不單是玩耍，所匯聚的努力一定要是釐清楚第二層的意義，即所有參與者均能共享某些與該具體行動有關的重要性。例如，如果跟六歲小孩做的戲劇內容或情節與「捉怪物」有關，其「共享」或「主題性」意義可能是「我們不敢犯錯」或「關於怪物是否存在，能分辨『證據』和『謠言』是重要的」或「我們究竟要做生命的毀滅者抑或保存者？」跟十歲兒童創作時，如戲劇內容是太空漫遊，主題可能就是「我們的訓練是否足夠我們應付難題？」或「需要在缺乏資訊的基礎上做決定」或「我們對所有後來者的責任」。一班十六歲學生如正在檢視「家庭」的情境，主題可能是「不同年代的人之間互相倚賴和各自獨立的矛盾」、「養育孩子的珍惜感和負擔感的矛盾」或「家庭作為過去和將來的象徵」。

當然每個個體都會把各種個人意義帶到上述戲劇中，而某些人的個人意義則會比其他人的更貼切。事實上，這些意義可以大相逕庭：從創傷性的（如某六歲兒童一想到怪物便害怕，或十六歲少年想起破碎家庭），到感覺一般的（如六歲兒童其實在想著他的新生日禮物），到具積極破壞性的（如十六歲學生討厭戲劇）。但若要把那份經驗運作成為戲劇，個別差異就必須匯聚成集體主題。無論如何，最終都是由個人把集體意義演繹才有價值，即一種「在意義中尋找自己」的過程。從這個角度看，獨立個體的重要性就不是迷思，就如一位觀眾須暫時收起個人的獨特性，集中於與其他人共享的意義層面上，好使他能獲得個人的啟迪。

🌿 迷思四：「戲劇是個人發展」

我不想否認戲劇是芸芸教育面向之中可以幫助個人發展的一面。事實上我認為我會爭辯的是，戲劇比課程中其他科目更能加速成長過程，尤其是那些因為某種原因而追不上自然成長進度的兒童。那麼，為什麼我把戲劇作為個人成長放在我的迷思清單上？原因是，我們以往一直都不願意將眼前的教育目標和長遠的成長過程區分開來。戲劇教師對發展學生個人成長的熱忱，常常引致他們越俎代庖，宣稱自己正在教授個人發展。然而專注力、信任、敏覺力、群體意識、耐性、容忍、尊重、看法、判斷力、社會關懷、處理矛盾感覺、責任感等等都是不能教的，你只可以希望教育會在一段長時間裡培養這些素質，而正如我已經提出建議，我們可以說戲劇會是一種特別的培養方法，但要學生獲得這些可貴的素養，卻不是戲劇的內在目的，只是戲劇經驗中的一種重要的副產品。

當然教師是可以有效地建構課堂，以創造機會讓學生得以不斷地練就許多上述的素質，但戲劇本身必須是關於某些內容的。可惜，這些內容常被降格成個人技巧的戲劇練習，就如以往詩歌常被濫用作純粹的語言訓練一樣。

在擁有眾多即時目標的一堂或一系列課堂之中，教師必須以把學生的理解延展到主題內容上作為首要目標，其他目標如有效運用藝術形式和從中獲取的成就感次之。現在我認為只要按時給予機會，讓學生透過有效運用藝術形式並在主題中探索意義，久而久之，這些過程將培養出信任、敏覺力、專注力等素質，但教師和學生的首要關注點須是意義。在英國，我們訓練了整整一代戲劇教師，他們會覺得這個建議很新奇，因為對他們來說，戲劇課只是一連串不同的戲劇練習，旨在訓練學生的生活技巧。

迷思五：「戲劇是反劇場的」

劇場（theatre）和戲劇（drama）之間的關係是複雜的，個中的隱晦之處在英國實際上被人忽略，原因是一種歷史處境把戲劇教師分為兩個相反陣營：一派視學校戲劇為學習劇場技巧、訓練學生成為表演者；另一派相信兒童為本教育，當中的「進步程度」則以學生不被訓練成表演者的程度為量度準則。後者宣稱教育上的回報來自戲劇過程，而非結果。

雖然我的定位是，較高的教育價值乃在於學生經歷戲劇，而不是表演戲劇，但我也為出現上述的兩極分野而遺憾。不是因為我面對另類教育哲學而感到不安；我無意把每一個人都趕入同一個陣營。我的遺憾源於一個更基本情況：教師並未獲得一個概念基礎，足以讓他們藉以從兩極之中做個合理的選擇。

我建議來檢視一下我所看到戲劇與劇場之間的基本異同，即模式和結構：其他方面如劇場一般被視為地點，和對許多人來說劇場是一份工作等我則不會在這裡討論。

■ 模式

我所說的模式，是指有意識地投入於某種假想扮演戲劇活動中，任何

一位參與者的行為素質。當我們看著一個孩子在花園裡扮警察時，我們會說他正在「玩耍」；看到一個演員在舞臺上扮警察時，會說他正在「表演」。我們可能會同意，雖然兩個人同是在「假扮」，但兩者的素質或模式是有分別的。在這裡嘗試鑑定一下這兩種行為的特質是有意義的。你會留意到我將之稱為「玩耍」（playing）和「表演」（performing），明顯地避免使用「演戲」（acting）一詞。雖然我正冒險得罪那些對演戲有非常清晰概念的讀者（他們認為演戲只限於演員所做的事），但我仍想廣義地運用這個詞彙，將它同時應用在這個孩子和成年人身上。這樣，可讓我把演戲行為設想成一條連續線，而不是兩個分開的類別：

<div align="center">

演戲

戲劇性遊戲 ←——————→ 表演

</div>

我把連續線左端的詞彙由簡單的遊戲改為「戲劇性遊戲」（*dramatic playing*），是為了將之從明顯的、不牽涉信以為真處境或假裝活動的兒童遊戲中區分開來，例如球類遊戲。我現在就可以說明，模式乃隨著演戲行為在連續線上的位置而轉變。

先看看最左邊的一端。要以文字充分形容一個小孩全神貫注於戲劇性遊戲並不容易：「正作為」或「經歷中」等字眼也許能把那種素質適切地表達出來。這種狀態似乎既主動又被動，考慮到小孩既一心投入玩樂之中，而同時又屈服於他自己所創造的效果之中。因此，他可以說「我正在令它發生，以致它可以發生在我身上」，並可以進一步說「而它現在正發生在我身上」。所以，戲劇性遊戲的體驗模式可以從以下三種素質辨認出來：(1) 同時是刻意的創作和即興的回應；(2) 一種「現在式」的感覺；(3) 經驗中我的存在。要是拿孩子扮演警察作為例子，以下就是三種素質的呈現模式：(1) 為了給自己一種「當警察」的經驗，他必須發揮創意去回想和模仿「警察般」的活動，至少如我們之前所討論的，達到了他正要探索的相關個人意義的地步；(2) 他玩耍時必須獲得一種發生在他身上的「警察」事宜

的感覺，譬如想像出在他指揮之下車輛正在圍著他團團轉的圖景；(3) 雖然那份經驗表面上是關於「警察」的，但事實上卻是關於那個置身「警察」處境中的他。

　　我之前談過讓兒童增加機會從經驗中反思和學習的那種「提升的意識」，這種意識有一個特色是跟上述討論有關的，就是當一個孩子能夠說「它現在正發生在我身上」時，她同時知道那是虛構的。這種既發生又沒有發生的弔詭〔「心靈距離」──布婁（Bullough, 1912）所運用的詞彙，特別與觀眾的態度有關──在這裡可能適用〕，成為兒童戲劇性遊戲模式的第四種必要特質。

　　現在，如果我們移向連續線的最右端，就會清楚看到，雖然四種特色包括有創意的反應、「現在式」感覺、「我」的存在、心靈距離，全都必然存在於扮演者身上，但卻因新的一組意圖而大大減少，這些意圖與演繹、人物塑造、重複性、傳意、跟觀眾感同身受都有關。這種提升的意識（更不用說娛樂）最後都為觀眾所享用。兒童戲劇、創意戲劇、創作性戲劇、教育性戲劇，無論我們想怎樣稱謂學校裡的非表演性戲劇，這些戲劇置於連續線的左邊而不是右邊，似更合乎邏輯，因為扮演者最終的責任、意圖、技巧必定在於給予別人一種經驗。換句話說，所要求的模式的基本分別並不只在於所用的技巧，而在於心智狀態。這種分別是多麼的決定性，以致教人懷疑連續線的概念是否需要廢除，並由壁壘分明的類別取代之，但這樣便等於向戲劇教育工作者證明反劇場（anti-theatre）的態度是對的，即提出一種實踐上不得不被這種常見的學校情境強化的看法：兒童被引導向一種完全不合適的、以娛樂成年人為己任的心智狀態中。依我看，個中的傷害不單在於某個別情況對兒童所做的要求本身，而在於那由此而形成的態度──這些孩子認定自己沒有表演天分而從此對戲劇失去興趣，或者讓那些自覺有兩分逗樂資質的孩子繼續將戲劇看成是進一步培養花招技術的機會，而不幸地教師也在自我欺騙，堅持鼓勵他們這樣做。

　　無論如何，雖然有嚇人的例子證明兒童被扔進害人的劇場經驗，雖然有邏輯上可以持續出現的不同心智狀態的分別，我仍要提出建議，說明在

兒童遊戲、學生的創作性戲劇、劇場表演中是有足夠機會，可看到參與者的演戲模式從心智狀態的意圖而言是含糊的、不是非黑即白的，它足以證明我們用一條連續線而非壁壘分明的類別圖示是合理的。

有很多實例可說明兒童遊戲、戲劇性活動和表演會沿著連續線模式而轉換位置，讓我在這裡列出一些例子。

■ 兒童遊戲

就拿前面「警察」的例子，有時一個孩子獨自在玩，沉浸在假想扮演的情境中，會對進屋的媽媽說：「媽媽你看，我是一個警察。」這種情況不單反映他在意圖上的轉變（他之前只是為自己而做那些動作），也可能是意義上的轉變。無論那個「警察」動作所表達的主觀意義是什麼，現在為了傳達想法，這些意義都要擱置一下，就像語言有私下和公開的功能之分，那麼動作也有暗示和表面明示的功能之分。雖然對於一個隱藏的觀察者來說，那孩子也許只是在重複著相同的「警察」動作，但這時他可能只想跟媽媽分享那種公開的功能意義。他的扮演當然不能成為什麼劇場表演，因為演員的責任是確保觀眾能看出所有層次的意義[2]。但我想指出的是，用虛構動作來向別人傳達意思，可以是幼童的一種行為。換句話說，即使是幼童也完全有能力在某種程度上改變扮演的素質或模式。

■ 戲劇性活動

我們無誤地宣稱學生在「經歷」戲劇時並沒有關注向觀眾溝通這回事，然而這樣說卻似乎忽略了三種特質：

2　這裡正好指出特別在我們的中學裡的一種流行戲劇形式，學生須在小組裡即興「創作」一個片段，以在課堂完結之前向同學展現。在這種情況下，教師可能不智地請學生以簡易傳意為目的，創作純粹傳遞表面意義的片段。

1. 他們在參與戲劇時，通常都調整扮演模式以向別人傳達不同層次的意義。

2. 教師以邀請他們思考剛剛做完或即將要做的事情這種方式恆常地介入時，也邀請他們很大程度上將作品視為一連串用以評估的製成品，而不是一個不容打擾的過程。

3. 雖然他們專注於那份「經歷」之上，當作品的素質令參與者獲得美學上的滿足感，作品中的多層次意義也在沒有溝通意圖的情況下，向觀賞者傳達了。

我認為上述三點充分地展示了在經歷戲劇的過程中，縱使整體方向乃朝著連續線的左方而為，事情也會朝向另一方向發展。同樣地，當我們考慮「表演」一端時，也會察覺到一種有彈性的定位。

■ 表演

以下是另一種定位的明顯例子：

1. 一個演員在彩排中多次從自身資源中尋找意義時，跟一個小孩經歷戲劇經驗的情況非常近似。

2. 那些表演者之間存在即興交流的表演是刻意保持著新鮮感的，以使演員能夠探索新鮮的意義。換言之，演員以兩種層次運作著，即傳達著預先理解的意義，同時產生新的意義（其實是在戲劇中經歷著）。

希望我已經從扮演素質或模式這方面建立了可能預期在一個玩耍中的兒童、一個正在經歷戲劇的學生、一個進行劇場創作的演員身上找到的行為模式，當中有時擁有足夠的共通點，至少可讓不同模式之間的界線變得模糊起來。現在，我們來檢視戲劇／劇場在形式上的兩極性。

■ 形式

　　這是當我們檢視戲劇與劇場的形式的時候，發覺兩者之間不僅相似，還極之重複，足以印證戲劇與劇場是結構上不可分辨的說法。兩者的基本元素都是焦點、張力、對比、符號運用。對我來說，就像一個編劇為劇場創作時用上這些元素來傳達意義，一個教師在跟學生建構創作性戲劇時，也一樣運用這些相同的元素來探索意義。因此，從一個有趣的角度看，即使幼童也是透過劇場形式來參與創作性戲劇的，而教師的功能則可看成編劇的延伸，銳化與深化這種形式。

　　現在讓我總結這個關於戲劇與劇場之間關係長長的段落。我宣稱戲劇的一種迷思是「戲劇是反劇場的」，即使當我下筆的時候，我已察覺這樣說是冒險的，因為有人會以為我想回歸以往「訓練兒童去表演」的日子，所以先讓我講清楚我沒有以下的意思：

　　我並沒有要讓戲劇被視為訓練演技的意圖。

　　我並沒有要鼓勵那種大規模的、可觀的製作，需要教師／導演發揮驚人的創意，表演者則做唯唯諾諾的機械人（可惜這種演出都是那麼雕琢和純熟，令人難忘，漫長的掌聲如雷貫耳得讓家長、教育官員、教師──當然還有手執財政者──都相信它們必定具有教育價值）。

　　不過，另一方面，我也相信戲劇和劇場之間的緊密聯繫是超出我們以往所看到的，如果我們更理解這些微妙的聯繫，我們可以好好駕馭（harness）「展現」戲劇的概念，而不是要麼完全鄙棄展現，要麼流於表面。林林總總的表演形式皆可呈現，包括正式／非正式的程度、以觀眾為中心／不需要觀眾、完成品／幾秒鐘的作品、劇本的演繹／小組的戲劇宣言、劇本選段的拼貼／完整的演出。無論選擇其中哪一個方面，潛在於「經歷」和「展現」之間的、我們傾向忽略的重要關係，都可以在適當時候打磨作品，使之無論在連續線上戲劇性遊戲的一端抑或另一端，都可以更形豐富。

 結論

　　在本章我勾畫出戲劇教育中可謂「迷信」的概念。我所選取的「迷思」包括「戲劇就是做」、「戲劇是逃避現實」、「戲劇教育關注的是發展個人的獨特性」、「戲劇是個人發展」、「戲劇是反劇場的」。在反駁過這些迷思之後，我也許需要提醒讀者我在文首說過的話，就是在重要性上，這些想法都是可行的：狹義來說，戲劇是做的；戲劇對於某些兒童來說可以是逃避痛苦現實的方法；戲劇教育最終目的當然是關乎個人的獨特性及其個人發展的；而戲劇縱使不是反劇場的，它也會在需要時強調不同的劇場性，要是我們忽略這一點，可是會自作自受的。

　　所以，我的目的是擴展概念框架，以獲得更堅實的基礎，去檢視這些重要課題。

捍衛教育戲劇

教育戲劇：
學習媒介抑或藝術過程？

　　這篇文章於 1982 年全國戲劇教學協會（National Association for the Teaching of Drama）舉行的會議上宣讀，該會議乃協會所舉辦的一連串重要年會的第二屆。伯頓在第一屆會議中宣讀的文章已出版，題為〈哈思可特在全國會議上〉（Heathcote at the National）。這篇文章引發了即將跟大衛‧宏恩布魯克、馬爾坎‧羅斯（Malcolm Ross）、羅拔‧韋根（Robert Witkin）等人的筆戰（見引言），連哈思可特陣營的中堅分子約翰‧法恩斯（John Fines）都不例外（見下文），發箭的角度與教育戲劇（drama in education）世界的箭頭成九十度。蓋文‧伯頓是教育戲劇的主要衛士，主張教育戲劇既是學習媒介又是藝術形式。

　　戲劇教育世界風雲變色。警報響起，整裝待發！從奇切斯特（Chichester）到埃克塞特（Exeter）都聽到戰場的呼喊聲。各方糾集力量，密謀對策，最後擾攘一時。這麼多年來，學校議會（Schools Council）一直採納著沉鬱的折衷主義與相安無事之道，現在人們開始靠邊站、各據一方、搖旗吶喊了。而在戰場中的某個角落，有個人努力希望殺出一條血路，卻不知道哪裡是安身之所，這個人就是我。不過，由於劍鋒不很銳利，呼喊聲也不特別刺耳，我沒感受到有加入戰團的需要。無論如何，我想留守原地，

這篇文章解釋了我為何嘗試同時效忠於交戰雙方，亦不主張讓任何一方專美。讓我報導一下戰況。

約翰‧法恩斯在 9 月向一群教師培訓人員演講，以定罪之捶音宣布，「當你從事教育時，用上『假使』（as-if）一詞已經可以，毋須運用戲劇（drama）一詞」，說時用「嘲諷」的眼神往我的方向一瞥，大家不敢怠慢，連忙記在筆記本上。作為一個歷史學家，發現了教師可讓學生在課堂玩「假使」這個遊戲，以捉緊歷史人物在事件背後的態度，法恩斯博士和他的同事瑞‧維里爾（Ray Verrier）（Fines & Verrier, 1974）大力推崇運用「戲劇性方法」。他知道他們的方法的教育價值不容挑戰，並對我近年提倡強調戲劇形式的做法表示驚愕和反對。他必定認為我分析戲劇形式是浪費時間之舉，也會對我近期關於所有教師皆應接受戲劇藝術培訓的建議感到震驚。

但這次輪到我表示驚愕了。馬爾坎‧羅斯（Malcolm Ross, 1982）回應我去年夏天在埃克塞特會議上發表關於美學的一篇文章，他似乎將所有關於戲劇的錯誤做法都要我來負責，把我的實踐工作批評為過度情緒化、有操控性、主題中心、反劇場。有關最後一項，他寫道：

> 許多戲劇教師從劇場〔例如布魯克（Brook）和葛羅托夫斯基（Grotowski）的文章〕，而不是從教育的管道中獲得啟示與靈感，而鑑於教育戲劇所處的困難，他們繼續以這種方法學習似是明智之舉。毫無疑問，劇場與戲劇之間的爭論應該結束。教育戲劇這種病變形式將壽終正寢，除非它能從劇場汲取生命。（p. 152）

要明白馬爾坎‧羅斯怎樣以上面的論點來反駁我的論文，真是不容易，我的論文有以下主張：

> 在本國，教育戲劇一直以來都夾在兩個二元對立的陣營之間，

即在所謂的「創作性戲劇」或「兒童戲劇」和「演出」之間……
對我來說，這些片面的分野強調的是表面技巧上的分別，沒有看
到兩者之間的共通點。事實上我要說的是，大部分戲劇教師無論
觀點如何，所運用的戲劇形式基本上都是一樣的。對於教師、學
生、編劇、導演、演員來說，戲劇的「泥土」都是一樣的……可
惜的是，我們沒有訓練教師去了解這種泥土的基本感覺，而這種
感覺正是他們應該讓學生了解的——即戲劇形式的本質。（同上：
142）

難道我這就叫反劇場了嗎？但他也暗示我是企圖操控的（對，我同意，
而且我從來沒有宣稱自己不是）、是太關注議題和主題的（我認為我的同
道多的是——許多編劇和導演都跟我一樣關注），而我的做法也是挑起情
緒反應（以他的字眼）多於反思式行為的（這點我需要詳細回應），和我
所做的節奏有問題！看看他還說些什麼：

我覺得教育戲劇通常由過於關注主題和題材主導，以致忽視
對媒介的控制；是過於浮誇和興高采烈，通常因為戲劇教師有某
種熱忱，務使兒童在每一課都享受好（即「熱烈的」）時光……
在我看來，戲劇需要的感覺酷得多，而創作時對戲劇這種媒介的
高度複雜性的尊重，則需要大得多。戲劇需要進行得慢些、溫和
些。（同上：149）

我從來沒有想過我有一天會因為戲劇進行得太快而遭受抨擊！諷刺的
是，我收到教師最多的投訴，是他們沮喪得把指甲都咬光，因為我跟孩子
做的戲，乃含蓄、探索性和反思性強的樂章。他們常常激動地表示，我的
做法不夠刺激。事實是，從震撼性的題材中把刺激感拿掉，正是我的一項
拿手好戲！多年來，我一直關心怎樣幫兒童在平凡中找尋驚異的感覺。
所以，究竟馬爾坎‧羅斯對我的工作是否有絲毫了解，又知道我所主

張的那種戲劇教育是怎樣的嗎？我不能想像要是他看到了我的戲劇他是否能夠明白。不過，放在他眼前的卻是我宣讀的文章，在裡面我描述了一班來自曼徹斯特的十四歲男孩選擇了「曼徹斯特城正準備核子大屠殺」這個題目，當中的「平淡感」乃以「防空洞要掘多深？」之類為主，而輻射的受害者在多年之後要由一個護士用湯匙餵飯。馬爾坎·羅斯做出回應，也提供了自己的教學中一個實際例子，向我們示範戲劇應該如何處理。他的對象是一個二人組合，並說明三個人，即兩個參與者和一個觀察者是理想的組合。但我想不出他這個特別的例子如何幫他指出我和他的工作之間的對比，因為他運用了大權在手的教師作為操控者，給予那小組一段劇本〔《浮士德博士》（*Dr. Faustus*）〕，而創作的中心思想乃是運用特洛伊的海倫這一幕，圍繞「與死人交合」這一命題（用他的字眼）。難道這不是一個主題，難道與死人交合一丁點兒也不算震撼？

但無疑，他會爭論他的小組創作是感覺酷冷，而我的則不是。他好像能夠察覺到我的戲劇中參與者獲得的情緒是不好的，而在他的戲劇中參與者所獲得的感覺當然是好的。用他的詞彙來說，我的學生的回應是反應式的，而他的則是反思式的。我查過他所指的反應式行為的意思。在他的書《創作性藝術》（*The Creative Arts*, 1978）中，他寫出一列這類行為的例子：

> 反應式的展示釋放能量。反應式的展示把一種不舒服的激動狀態平復至較能容忍的程度。我們都對某些處境，如沮喪、憤怒、焦慮、失望、恐懼、驚異等做出反應式的回應，我們用身體和語言猛地反應，我們逃跑、我們橫向奔跑、我們倒抽涼氣、我們呻吟、我們高呼或怒哮、我們眨眼、提高聲調、撣手、把失去的或將要失去的面子遮住。（p. 41）

羅斯認為這些就是我的戲劇課上出現的情景嗎？但使他作繭自縛的理論似乎沒有承認任何一種即時情緒反應的重要性。我想知道他的《浮士德》

戲劇課上怎樣避免這種反應，因為我覺得他不僅一點兒也沒有避免這種反應，他還運用了它。在那三人小組用該文本創作之前，他們用身體在空間裡實驗性地「亂描」。他就解釋：

> 我觀看、聆聽、幫助他們選擇發展出來的「承載形態」，以用於之後整個時段的創作。這是一個簡單的相遇處境，女孩移向準備要擁抱她的男人，男人卻發現她只從他的擁抱旁邊經過。我們選擇了這偶然地發生的事件，是因為演員和觀察者均感到它所具有的戲劇性特質和豐富的可能性。（p. 151）

我想知道他們可以怎樣「偶然地」體驗一次挫敗的擁抱，而沒有情緒上的反應如沮喪、尷尬、逗趣之類。我彷彿覺得這種偶然感給予了戲劇課豐富之處，就是那共享的相遇時刻所帶來的興奮感覺，可在他們回到文本時用來引導方向、重溫片段，亦即一種我們在母親腳邊就學會的創作戲劇的過程。為什麼馬爾坎·羅斯要特地將自己的方法建立成一套另類的方向？任何一位思想先進的教師都會從諸多方法中找出這一套來運用。

我發覺他要說的許多都是胡言亂語。這很可惜，因為我尊重馬爾坎想說的這些話的深層意義。約翰·法恩斯清楚認識我的工作及其長短之處，則發出了警告，因為他恐怕我有過度認同羅斯式藝術教育哲學之虞。我尊重約翰·法恩斯的挑戰，並希望能嚴肅考慮之。我是想嚴肅考慮馬爾坎·羅斯的話的，但我覺得被他衝著我的文章而寫的那篇回應侮辱了，因為他故意無視我其中一個論點，就是指出學校裡的戲劇（讓我在此引述我文章的最後一句）「在其極致之處，透過藝術形式，可以在我們投入到自身以外的環境時觸碰到我們的內心深處」（同上：147）。其實，你從羅斯的批評中並不會知道我的文章以大部分篇幅企圖建立戲劇形式的重要性。當然，他不喜歡的是，我也一樣斷然說出，對我來說首要考慮的是優質教育。至於藝術和學習是否可視作旗鼓相當的兩件事，我現在就要討論。

這是一個大課題，而正因為羅斯的回應所大大關注的是感覺的素質，

我決定要以情緒作為焦點，理出藝術和學習之間的關係。我將會勾勒出一個模式，並不以挑謬誤的方法——這不是我的強項——來挑戰羅斯的理論，而透過擺出一種另類模式，重點指出我在學童參與戲劇時我所看見的。我不以這些為證據，只是假設而已。

一直以來，羅斯主要的擔憂是，學校中運作的戲劇都處於興奮的狀態，這種戲劇最多只能是沒有建設性的〔可惜的是，我想韋根（Witkin, 1974）在《感覺的智能》（*Intelligence of Feeling*）中描述的唯一戲劇課是失控的〕。不過，我要指出的是，戲劇模式有不少內在的安全網，是值得我們審視的。

我已經琢磨了好幾年關於不同種類演戲行為的概念，三年前我去澳洲時就嘗試發表了一篇題目頗怪誕的論文〈戲劇過程中的情緒——這是個形容詞抑或動詞？〉（1978）（我沒有獲邀回到澳洲！）。只有最近我才聽說——或者更準確地說，簡·羅賓遜（Ken Robinson, 1981）將我歸在一位名叫艾倫·托爾米（Alan Tormey, 1971）的作者之行列，托爾米也用了文法作比喻，而雖然他是哲學家，他卻指出不少跟演戲過程有關的參考意念，以讓他關於**表達**的本質的那篇精緻論文更有啟發性。這篇論文指出行為的雙重值，即表達式（expressive）行為和表現式（representational）行為。表達式行為蘊涵的是一種挑動情緒的狀態，表現式行為卻不——它只「從表達式行為的表面分離出來」。兩者同時都存在於演出者之中。

在轉化他的論點以達到我的目的之前，我要解釋一下他所謂的表達，既然我打算將此一概念用於我戲劇模式的基礎之中，我們就需要準確理解它的運作。表達式行為既是語言的又是非語言的，它指向兩個方面：撩動一個人的情緒狀態（如憤怒、驚異或歡欣）；他所稱的意圖客體，是一個人的外在部分，跟情緒狀態有帶動關係（不公行為**令我**憤怒，或尼加拉大瀑布**教我**驚異，或我的花園讓**我**愜意）。我們也可以將這種意圖客體稱作牽引情緒的情境，因為這是跟某一特定情境的理性關係，給予該種情緒特定性質。其實根本沒有一種情緒經驗叫憤怒，只有我在**這種**情境下、在**這種特別**光景中的憤怒。也請留意，在這種定義下的表達式行為並無隨意行

為和不隨意行為之分；如果我因為講大話被揭穿而臉紅尷尬，我的反應就像我向鄰居投訴狗兒嘈吵一樣，兩者皆意味著一種主體—客體關係。從這一觀點出發，表達式行為在日常生活中無時無刻不在發生，極為普遍。

到了這篇論文的關鍵時刻，要開一個新的範疇了，那就是表達的模式。這明顯跟所發生的事情純粹和某人自己（主體）有關，抑或和其他人有關而有所改變。憤怒地大力關上我兒子打開了無數次的門，跟在吃午餐時向他抱怨是不同的，兩者都是表達式的，但形式大異其趣。另一方面，大力關門的動作本身可以有兩種不同的定位：如果我在兒子離開良久之後才摔門，我所經歷的是一種表達，但若我完全知道他能聽到而摔門，那又是另一種表達模式。儘管動作一樣，但是意圖就不同。

幾個禮拜前，我太太和我倚著欄杆，望著碼頭，那裡有一個深海潛水員正穿起潛水衣，為了解開一艘小船底部纏繞打結的繩纜，才能啟航。看得出來，他是「應召」而來解決問題的，因為他的臉色不太愉快，嘆了口大氣。過了一會兒，他忽然看到我們在望著他，然後，他再嘆了一口大氣。但這次是不同的，因為他剛才是正在專注工作的當兒，忽然發現自己成為我們注意的對象。他做出反應，並把那口氣「刻意朝著」我們的方向來嘆。這是一種計算過的、「公開的」行動，一次「修飾過的」或「表演性的」嘆氣；他從主觀經歷轉化到客觀表現。我不知道究竟在生理上那是不是「同一個」嘆氣，譬如那口氣的空氣含量是否一樣，但我知道這口氣背後的意圖、力度，乃至意義是改變了的。我要提出，如果說第一次隨意的、私人的嘆氣是發生性的，那麼第二次經過計算的公開嘆氣就是描述性的。第一次是用來表達他的經驗狀態，用一個文法比喻，是個動詞；第二次是用來描述其經驗狀態，是形容詞。第一次是流動的，很難捕捉；第二次是靜止的、規範化的，並可重複展現。

第二次嘆氣是虛假的嗎？從某種角度來看它不是，因為它代表著潛水員當時真正體驗的情緒狀態，然而之中也有欺騙的元素，因他在假裝隨意的、體驗式的、主觀的嘆氣。其實那種嘆氣也是個形容詞——展示著他如何感受那種處境，但他卻希望我們相信那是個動詞，展示著一椿偶發事件；

那是一樁故作的偶發事件。當我在兒子能夠聽到的時候摔門，可以完全是主觀的，因為我不知道他在家中；又或者我是故意趁他在家時這樣做好讓他聽到，以衷心地表示我對他的怒意；可是，我或許企圖展示一種情緒，但就希望他以為那是我的主觀反應，就好像我並不知道他在那裡一樣——這就構成另一樁故作的偶發事件。只有在演戲時，故作的偶發事件才說得過去，並可被視為光明正大的。

演員帶給我們的是個形容詞，而我們作為觀眾則將他展現的行動視為動詞，就像一個人正在經歷著什麼一樣。但那是戲劇人物的而不是演員的動詞，因為戲劇行為在一個人的腦海中同時會占據兩個世界，也就是奧古斯都・波瓦（Augusto Boal, 1981）所謂的「虛實之間」（metaxis），即一種不斷在改變的狀態，是真實和虛構之間的辯證關係。在真實世界裡，演員採用展示和形容的模式，但他塑造或描述的卻是戲劇人物的偶發體驗。

在某種意義來看，演戲的藝術就是故作偶發事件的藝術，但當中也有一種相關的特質，對戲劇教師有間接影響。雖然我作為父親有佯裝偶發之嫌，但至少那是憤怒的表達；我的確是生氣的。可是演員則有一點關鍵性的分別，他並不生氣，他並沒有表達憤怒，他只是描述那個人物如何表達憤怒。那人物——而非演員——的行動暗示著在他的虛構世界裡有某個遭受情緒滋擾的對象；那是李爾在對著風暴怒哮，而不是演員，演員在表達時實質關注的，是他如何有效地表現李爾對風暴的怒哮，但那種表達的模式，跟第二次嘆氣一樣是個形容詞。演員把自己看成觀眾注目的對象，他把演出內容「刻意朝向」觀眾來展現，他的展現是靜止的而非流動的，他的演出是可以重複展現的、描述性而非體驗式的，而我們現在可以用托爾米（Tormey, 1971）的話，演員的行為並非表達式的，因為他所要向觀眾實質傳達的並非他作為演員當時的情緒狀態。托爾米並不打算以此結論來貶低演員的成就，相反的，我們將會看到，他要指出的是，所有藝術都是跟固有定義的表達式行為分開來的，這正是藝術的優點而非缺點。原因是，表達的一種特色是，主觀體驗的某些部分是隱藏的、觀者無法看得出來的；在我感受憤怒、憂愁或滿意時，這些體驗中有一個主觀部分是我不能傳達

的。托爾米說明，藝術是無可隱藏的，當中沒有什麼內在意識是不讓觀者看到的；所有都鋪陳出來，畫布上、音樂演奏中、舞臺上，只要觀者夠敏感、能做出反應便可。一齣戲劇表達的不是演員或編劇的情緒狀態，而是戲劇本身。再者，一個戲劇人物表達的並不是什麼，而是一個複雜整體的某種特質，正如托爾米說：

> 在戲劇行動的情境中，我們會合理地肯定主角的呼喚就是悔恨的表達，但這並沒有回應戲劇想要表達什麼特質這個問題。這齣戲劇本身可能要向主角的悔恨投射憐憫、震驚或者蔑視。（1971, p. 139）

因此，一齣戲所要表達的，可能跟戲中人物所表達的行為不同，甚至相反。

到目前為止，基於我提出的這個理論，演員訓練乃關於發展表現技巧，即描述戲劇人物的情緒狀態的過程。導演的責任則超越這一點，他要掌握戲劇所創作的整體意義，即戲劇本身。戲劇必須有效地表達它本身的意義。

那麼，這個理論對教育工作者來說的意義是什麼？鑑於馬爾坎·羅斯主張戲劇是一種表演藝術，即是說戲劇作品最後都一定要跟觀眾分享的：「……創作人和觀眾之間的互動是表達過程的一部分，觀眾是表達媒介的綜合部分」（Ross, 1982）。那麼，我們也許可理解他如何能夠看到戲劇行動是從情緒中分開來的，因為根據這個理論，演戲是關於展示感覺而非受情緒折磨。當他解釋一種「酷」的演技時，情緒就是一些過去的參考點，透過演員的語言動作作為媒介投射出來。當他解釋專注於媒介本身時，他指的是描述的技藝，以及導演對戲劇要傳達的整體訊息的掌握。

他的文章以幾近信條的文字作結：

> 最重要的是，我們的作品取決於其戲劇困境內在的、無窮盡的引人入勝之處。（p. 152）

　　這些全部都合情合理——只要我們選擇把戲劇教育體驗規限於這種狹隘的觀點。我已經指出，他的文章並未真正解答我的文章中重點出擊之處，原因是他無能為力；他的戲劇觀點獨攬天下——根本容不下我對這個課題的概念。

　　對他來說，跟托爾米一樣，一件藝術作品是關於它本身的，而藝術教育在使人接觸自己的感覺時，卻並不關於如何直接表達這些感覺，也不能關於對藝術知識的學習，這樣的追求是無關痛癢的，如果我們要讓藝術作品「為自己發聲」。我認為這說法頗具說服力。運用戲劇令孩子注意議題，我們可能是在岔開他們對藝術過程的注意力，而確實是在搞垮他們所接受的藝術教育。

　　艾勞・雷德（Arnaud Reid, 1982）嘗試把美感態度定義為：

　　　　所謂對一件作品的「美感」態度或趣味，有時可形容為一種「無興趣的興趣」。這樣說的意思是，這件作品被注視，某種意義上它是「因其自身」、「因其自身價值」、因其自身擁有而被理解的特質而受欣賞，並引起我們的注意和興趣。所謂「無興趣」，當然不是因為我們不感興趣，而是因為它排除了外在或無關的興趣如增進實際知識，或改善道德感，或透過買一幅畫來作明智的投資等。美感興趣或許能順帶達到一些或所有這些其他目的，但從美感上來說，這些都是無關宏旨。

　　這樣說似乎把我們現在在學校裡所做的戲劇置於最不利的境地。聽了這些，沒有人會在約翰・法恩斯的橫匾下糾集！如果你曾經運用戲劇去向幼兒教授道路安全，或向年輕人介紹肩負責任是怎麼一回事，或今天向你的中學會考戲劇組講解社會中的貪腐，你最好宣布藝術破產、人間蒸發，和學習修理水龍頭！

　　不過且慢，我們至少看看眾多老師是如何教戲劇的——我們會發現自己相去不遠。讓我們從檢視實踐工作開始，特別留意那些跟馬爾坎・羅斯

的觀點截然不同的方面。首先，我們一起看看托爾米所說的自我表達的意思。我們都鼓勵孩子投入戲劇，感受虛構故事中的哀愁，或歡欣、或好奇、或失望、或坦蕩、或沮喪、或諧趣，甚或憤怒。這些都不是令羅斯擔心的原始情緒（raw emotions），因為戲劇活動本質上就是反思性的——任何情緒的困擾都透過「假使」而投射出來，原始情緒便得以舒緩。但這也是一種主觀經驗，伴隨而來的某方面的隱藏困擾。這是一種投入於個人外在部分的情緒，用假想扮演的狀態過濾後，形成一種強而有力的學習潛能。例如，一個孩子在戲劇中也許是第一次因堅持己見、不向同儕屈服而經歷了痛苦、磨練、歡欣，並發現因為自己是一個名叫約翰・史密斯（John Smith）的探險者，而班上的同學是其他探險者，他就擁有一些他之前並不知道會擁有的私人資源，因為名叫約翰・史密斯的小學生必須經歷那種痛苦和戰勝同儕的勝利感。課程的其他方面（例如文學）也許會「告訴」他關於這些感覺，但在戲劇中，他是「投入」感受的——某程度上他在真實生活中是無法做到的。如果他在戲劇中只是需要「描繪」，他也是不能獲得上述同樣的理解上的轉化，因為描繪或描述都只能傳達已知的東西，而不能開展新的意義。不過，在「假使」的內在保護下，他卻能擁有這種轉化，因為這種保護免除他在真實的時刻中經歷迫在眉睫的衝突。這並不一定造成減少或淡化情緒的效果，而是釋放情緒，讓約翰・史密斯可以容許自己經歷在稚嫩的日常生活中沒有準備要經歷的掙扎。因此，在戲劇中的情緒可能更深刻，比「真實生活」中的更濃烈，但卻更安全。

這類戲劇中的演戲行為是體驗式的：是動詞，不是形容詞；它跟表演者所做的基本上是不同的。但是，我們得把定位調校一下，因為我剛才的論點似乎要說動詞和形容詞是互相排斥的，這不完全正確，因為我們知道有些動作無論作為動詞或形容詞，從外來看是完全一樣的——之前提及的那個「嘆氣」就是一例；不過更重要的是，在許多情況下，演戲都在動詞和形容詞之間維繫著一種辯證關係。

我要指出，為觀眾而做的表演是需要描述的，而這種描述是有不同程度的，視乎強烈程度、哪位演員、哪個演出、表演的風格、製作的風格等

等各有不同而定，但所一樣的是演員都在表達真實的情感。我也要說明，跟兒童做的戲劇，雖然戲劇的性質要求真實感覺，它仍然在某程度上是描述性的（事實上，既然戲劇是社會性的，就必定牽涉某程度的、參與者之間的描述）。當情緒的表達通常以這種辯證關係來定義時，那就比反應式行為中的原始情緒走遠了一步。

其實，許多戲劇教師已發現，在課堂中，當一個課題太過「赤裸」時——譬如說，「面對死亡」或「街頭暴力」或「體驗失敗」——「定格畫面」可能要比隨心即興來得安全，也更為周全。

近年，戲劇教師會用到「教師入戲」這種技巧，馬爾坎·羅斯（Ross, 1978）則視之為危險的操控——就像教師在孩子的畫作中畫上一筆。我能明白他的這種看法，因為有時也滿相似的。但我要提出，「教師入戲」並不比向孩子展示畫作或用故事刺激他們，或以音樂啟發他們更加有操控性，因為「教師入戲」跟羅斯所講的「可見的形式」是一樣的。教師永遠不參與體驗——她永遠只運用描述的模式作為她的貢獻，這自然把學生放在觀賞者的位置上（見 Fleming, 1982）。這就為原始情緒提供了另一方面的特質；教師透過角色所做的通常對兒童來說都是很刺激的，但這是給予一群觀眾的刺激感，而他們可以集體地藉此發展他們自己的行動，就像教師在閱讀一篇刺激故事後會做的一樣。

不過，當然，「教師入戲」也是為讓孩子的投入達到頂峰而做，但如果教師處理這種直接互動時過度介入，它就會逾越虛構的界線；但這也不常見（我記得有兩次——第一次發生在多年前，我處理得太突然，把一班四歲小童嚇怕；而較近期的一次是跟一群克里夫蘭的校長做的，我錯誤判斷一次極震撼的教師入戲所能帶來的悲情）。

總括來說，我指出了在兒童戲劇之中，有不少能保護他們免於做出反應式行為的抽離過程在進行著。第一，假想扮演的過程必然是反思性的——我可以把感受用正在扮演的角色承載；第二，它並非完全是體驗式的——在所有戲劇性遊戲中，至少有一種「描述」或「展現」的元素；還有第三，當教師運用「教師入戲」時，她一定是在「描述」，而不是在跟兒童一起

體驗。

到目前為止，這樣說還是可以的，但我也一直迴避著一個不能回應的挑戰，那就是既然我們那麼強調戲劇的主題而非理解其美感形式，我們正剝奪兒童在美感方面的學習。我們忙著照顧學習範疇、目標、抽象化概念和教育權威人士的那些工具。其他藝術範疇的教師卻避免這樣做，因為他們知道他們關注的是另一些東西。為什麼戲劇不能同步發展？

我現在要提出，我們只是好像沒有同步發展，因為用艾勞·雷德的詞彙定義來說，在學校裡的戲劇教學都是建基於一種假設的，是兒童所做的假設而不是教師的。兒童的假設是，戲劇活動是「自給自足」的。事實上，如果不是這樣的話，根本沒有戲劇可以成功開展，就是因為這種為做而做的假想所帶來的樂趣，才為參與戲劇提供了足夠的動機；要是沒有了這種假設，就沒有戲劇能成事。這種情況也同樣應用在進行角色扮演模擬訓練的行政見習生身上，跟嬰孩玩扮演巫師一樣。見習生須享受戲劇本身，就像他享受其他「遊戲」體驗如紙牌、高爾夫球或賽車一樣。今時今日，教師很少這樣談論戲劇了，但即使他們不確認戲劇中「遊戲」元素的價值，他們也至少要不自覺地提供這種元素。約翰·法恩斯褒揚它，他明白玩戲劇時一定要擁有玩遊戲般的樂趣。最近一位憂心的校長向他提問，他認為一班學生究竟學到多少歷史時，他曾想這樣回答：「你看不到這些孩子玩戲劇時，彼此間的對話是多麼史無前例地生動嗎？誰理會歷史不歷史的？」那種玩遊戲的樂趣已經夠約翰滿意的了。

但戲劇「遊戲」可以是相當複雜的，跟約翰·法恩斯和瑞·維里爾一起創作過的孩子就會發現。那種戲劇通常都有一個頗為豐富的歷史情境，需要他們運用學術知識和溝通風格，如果學生有能力玩「大富翁」，他沒有興趣讓戲劇遊戲維持在鬥快搶卡的層次；那個遊戲就是他們要學的，有時不經意地，他們會從大富翁中學到很多！

無論教師如何堅決地想把戲劇弄得豐富，他也必須尊重——事實上他除了尊重之外別無他法——那是屬於學生的遊戲，所做的戲本身是令人滿足的。再引雷德的話：「這樣說的意思是，這件作品被注視，某種意義上

它是『因其自身』、『因其自身價值』……而受欣賞，並引起我們的注意和興趣」（p. 4）。因此正如席勒（Schiller, 1965）敦促，玩耍的衝動是美感經驗的根基，而藝術和這種根基就是戲劇的先決條件。

而當孩子玩耍時，他們並不常「表演」這種玩耍。不論他們所扮演的角色是守門員、牛仔抑或十七世紀的清教徒，他們也是在體驗式地表達自己，沒有在描述或展現這些角色，而是在經驗角色的熱情。正如維高斯基（Vygotsky, 1976）已指出，那裡有一種「雙面效應」：「……小孩在演戲時，作為病人的他在悲哭，但作為遊戲者的他就欣喜若狂」（p. 549）。就是這種遊戲的狂喜本質，讓戲劇性遊戲延續下去，而又因為這種狂喜，讓過程中那股熱情的原始性獲得提煉；就是這種熱情令戲劇教師能夠引導學生達到教育目的。戲劇跟文學一樣，和其他藝術不同之處，在於其內容直接取材於世俗，教師把材料仔細安排後，令「遊戲」更複雜和富有挑戰性。在享受戲劇的過程中，兒童對世界的觀念或許有變，但這只有在滿足了兒童做戲劇的需要後，才能發生。

教師設計教學時既然有一種強烈的戲劇形式，學生投入戲劇時就可能獲得非比尋常的微妙互動。透過精心挑選的焦點、張力、符號（Bolton, 1979），戲劇性遊戲可以令玩耍經驗提升至高質素的戲劇，這並非憑藉參與者的表演技巧而達到，而是因為他們的集體表達行為在戲劇形式裡獲得提煉。戲劇不單只是表演藝術，這視乎最後與觀眾的互動程度而定。戲劇可以是一種沒有見證的集體歡慶。

約翰・法恩斯在教育中提倡「遊戲法」（play-way）是對的，但如他否定戲劇自身作為學科的價值，我就覺得他做錯了。馬爾坎・羅斯確認戲劇作為表演藝術的重要性是對的，但他排除了其他可能性就錯了。我邀請他倆在某些時候加入我在戰場的中央位置，在這裡，兒童可以憑藉一個戲劇時刻的力量去認識自己、認識身邊的世界。

教育與戲劇藝術：
我的個人評論

在 1989 年初版的《教育與戲劇藝術》（*Education and Dramatic Art*）中，宏恩布魯克大篇幅地攻擊教育戲劇，特別是攻擊哈思可特和伯頓（見引言）。伯頓寫了對該書的個人評論，刊登於全國戲劇協會（National Association of Drama）的《戲劇大報》〔*Drama Broadsheet*，乃其《教育戲劇期刊》（*Journal for Drama in Education*）之前身〕的 1990 年春季版。

宏恩布魯克所著的《教育與戲劇藝術》，1989 年由 Blackwell Education 出版

這本書記載了一個建屋者的故事，他急於要讓人家相信他的屋子與眾不同，以致先把所有其他房子都拆掉，好等人們忘記這些舊房子的好處。

雖然在書中前言有一則免責宣言，這本書的讀者仍會期望讀到戲劇教育的新做法。作者宏恩布魯克花了好大氣力，運用很大篇幅，論述幾乎所有人如何無力掌握學校戲劇的基本目的，而他，大衛·宏恩布魯克則有辦法；我們又應當明白，戲劇教師（除了少數綜合學校的系主任外）都不知道自己在做什麼，而行內的作者們則經年累月地在誤導同行。你好不容易

才等到學習解決方法的機會，但當你讀到書的最後一頁：「因此，戲劇藝術的形成，並沒有展現一套新的規則和方法，卻融合在戲劇教育這一行現有的一些最佳實踐中。」你不知道是應該因為畢竟做了對的事情而覺得欣慰，還是大惑不解他為什麼花了那些篇幅，向別人表達了敵意，卻只是為了要講那麼一句。這些反應都不會是合適的，因為只要你站在宏恩布魯克的一邊，你就會發現他對其戲劇同行的反對其實是頗有見地的。因為他的挑戰主要是衝著我而來，我很難採用一般評論者的旁觀冷眼，所以，我已取得編者的同意，為該書寫一份個人評論，同時，我希望評論還是公正的。

大衛·宏恩布魯克認為，在「教育戲劇理論的中心出現了真空」（p. 6）。全書為這一觀點提出一套統一的解釋，並企圖以一種文化／政治模式來填補這種真空；該模式乃取自傾向馬克思思想的論者如雷蒙·威廉斯（Raymond Williams）、基福·格爾茲（Clifford Geertz）、艾力史達·麥克泰爾（Alisdair MacIntyre）、查爾斯·泰勒（Charles Taylor）等人的著作。他對戲劇教育論者的攻擊，建基於他所認為的一種基本錯誤認知，導致對戲劇藝術的扭曲看法和膚淺而群龍無首的實踐。要把他的論點條分縷析又不顯得過於簡化並不容易，但為了寫這篇評論，我建議將他的論文分三個標題來研討：(1) 個人主義；(2) 學習；(3) 戲劇藝術。

個人主義

就如在他之前的一些論者，宏恩布魯克選擇示範了盧梭式的社會個人（the individual in society）的培養如何導致「進步主義」教育家對教室中社會個人的重要性的過分重視，這種哲學結果影響了戲劇教師如何看待戲劇科。我自己就曾在多個場合指出這一點，在 1984 年我寫了下面一段文字：

> 而我想進一步指出，運用戲劇來促進個人成長，我們會在兩個層次下不經意地扭曲了戲劇的本質。第一，戲劇從來不是關於

自己的，而是關於自己以外的東西；第二，戲劇是一種社會活動，而不是個人經驗……不過，我們訓練了一代戲劇教師戲劇就是這樣的，就是用來表達每個兒童的自我，因此一個困惑的戲劇教師並不覺得要對一個三十人的群體所創作的東西負責任，而是對三十件個人作品負責任……（*Drama as Education*, Gavin Bolton, Longman, 1984）

我有一段可怕的記憶，在 1970 年代初我與一班學生上課，他們受訓從而相信每一個個體以自我為中心的創作都是頂呱呱的，而我作為教師就是要培養這些花蕾綻放。令我不解的是，在宏恩布魯克的歷史研究中，他堅決把我的工作列入這個「個人主義」學術陣營中！他以否定的語調，把我的工作稱為「伯頓個人主義」。我們將看到他把我的論著和實踐放在這個糟透的視野下，是有其原因的。但總體來說，這的確是一個相當有趣的歷史研究，包括政治脈絡和近期發展的層面，在其他已出版的文獻中，他這本著作實在給予了一幅較完整的圖像。

 學習

在這一點上，我再次成為他的攻擊對象。我曾寫過，我們不可期望所有戲劇都是**藝術**，既然某種學習正在進行，教師不應覺得太沮喪。但對大衛‧宏恩布魯克來說，戲劇擁有藝術以外的任何功能，都是一個詛咒，看來他並不認為學校應運用戲劇來教幼兒道路安全等知識。他堅持這種教學法已逐漸破壞戲劇作為學科（drama as a subject）的定位，不應容忍。他越談論，使用「戲劇教學法」（drama pedagogy）一詞時的語氣就越輕蔑，所以當他最後承認有效的藝術須「……有挑戰性，讓我們有所發現」（p. 106）時，我們嚇了一跳，而接著建議戲劇是關於「了解自己」，至第 110 頁，他毫無保留地承認「戲劇是一種『學習媒介』」（drama is a "learning me-

dium"），就跟所有藝術一樣」（於是排除了我的道路安全例子，但至少用上了「學習媒介」一詞）。他補充說：「我們或許會認為戲劇藝術不甚是另一種認知手段，而是一種參與戲劇對話的方式，可導致新觀點出現，讓**我們更好地為事物創造意義**」（我加重了語氣）。

對於大衛·宏恩布魯克來說，他的一般立場是不贊成他所謂的戲劇「心理化」，因此他也反對像「一種認知手段」這類文字。他批評我的一個理由是，我花了大半專業生涯從事關於參與戲劇時腦子裡產生什麼反應的理論，我從宏恩布魯克的觀點看，發展這類理論令教師走上教育的窮途末路，特別是在現今的政治氣候下，我們還要爭取戲劇成為一個學科。可惜的是，他的反對立場採取了極端的定位。他不能接受的是，舉個例，我宣稱戲劇需要一種特別的「心理狀態」（p. 61），這對我來說似乎是多麼的不說自明（一個小孩涉水走過一條溪澗，他可以選擇決定水中有沒有鱷魚——他的行動也許沒有變，但腦子中則產生變化），讓人奇怪他為何允許自己偏離了討論的正軌。

他把我們的注意力引到戲劇教育的知識論層面的混淆是正確的，連我自己也有這些混淆。多年來，我在採取一個定位，在否定以兒童為本戲劇的主觀性的同時，卻和「個人認知」與「客觀認知」之間的辯證關係掛鉤。現在，宏恩布魯克正尋找一個超越主觀／客觀對比的模式，他閱讀邁克·波蘭尼（Michael Polanyi）關於把智力責任看成模塑知識的關鍵因素的理論，使他某程度上可離開主觀／客觀陷阱，但我們快要看到，只有馬克思的文化決定論知識才能滿足他。

他在我用的文字如「學習……須運用感性才能有效」上跟我唱反調（p. 78），對他來說，這只是又一次證明我屬於「個人主義」學派，他這樣做，是要誤會我們許多教師都努力以各種方式放棄傳統教育的感受思考二元論。宏恩布魯克的私人大師雷蒙·威廉斯這樣描述思考中有感受的重要性：「……不是與思考對立地感受，而是以感受的形式思考和以思考的形式感受……」（p. 103）。因此，這種思考／感受隱喻是可以的——只要他的戲劇同僚不要採用就可以了！

　　宏恩布魯克也偏執地貶低「普遍性」（universals）。這裡的混亂可能是理論層面的（我曾嘗試指稱為一般性，其他人則較以為是含神祕色彩的意思），但在我印象中，這場爭論對大部分教師來說都是學術性的，並沒有給予宏恩布魯克似乎認為需要引起的巨大關注。不過，他卻有效地把注意力引到戲劇事件的特殊性，及由此帶出的普遍意義兩者之間的關係這個令人苦惱的問題上。現在，我被宏恩布魯克斥責，過度著重主題，不理會戲劇事件的特殊性。我不能接受此說，因為一個人從投入戲劇開始，他就已**處身**特殊狀態中，而這就是戲劇的趣味所在，它是所有藝術形式中最具體的一種。但從特殊至其他層面的理解，當中總有一些互通效應。當夏洛克（Shylock）揮舞刀子時，莎士比亞想講的自然是比夏洛克這個人在某年某月某日於威尼斯這個城市的某種奇特行為要多。布魯納（Bruner）做了一些關於兒童「演繹」超過一種層次意義的能力的研究，所有戲劇成就目標的工作皆須包括這種能力的評估。

　　然而宏恩布魯克在這種關係上又再指出一點：在教室裡的戲劇給予教師機會直接處理政治議題。他投訴我傾向避開這麼一個燙手方法（而他是對的——我相信這是一個教師個人選擇的問題，我既不鼓勵又不阻止我的實習教師），而對他來說，這有如犯罪般嚴重。他寫道：「於是，戲劇變成一種簡化至明顯事物的形式，其學習目標可興奮地達到，只因要求太低」（p. 81）。當我被迎頭痛擊後，我有少許詫異他也對如華威‧都拔森（Warwick Dobson）這類激進教師做出批判（事實上，他們正是提倡這種宏恩布魯克想說服我去效法的直接手法）（p. 85）。

🌿 戲劇藝術

　　宏恩布魯克仍傾向追求這個迷思：他的戲劇同事是反劇場的。例如，他相信我們**看待**戲劇只是一種**過程**（process）。這是廢話。我和其他人多年來已提及「創作一個戲劇」、「創作一個演出」之類，明顯地我們暗示

了有一個**作品**（product）。我一直都強調，那須是參與者的焦點，在上文引自我書中的一大段，我用了「所創作的東西」這幾個字，就暗指一件可供反思的作品（宏恩布魯克自己用「批判欣賞或反思」）。他也用一個我近年邀請學生「**閱讀**」所創作出來的「**文本**」時一直採用的詞彙。

但當我嘗試指出**所有**戲劇中的戲劇元素時，他就傾盤謾罵。我相信，就像遊戲有一些可辨認的基本元素，包括戲劇在內的藝術也都擁有根本的元素。我所指的是，例如，我在學前兒童的遊戲中所觀察到的，對時間、空間、聲音、顏色的刻意操控，這些都不知不覺地在傳統教育中流失。我將之稱為戲劇**形式**（dramatic **form**）。遺憾的是，宏恩布魯克和我各有所指，因為當他用「形式」一詞時，他指的其實是「類型」（genre，p. 106 及其他各處）。他對我演繹形式的謾罵，建基於對可能是非表演性戲劇的深刻反對。他寫道：「我要爭論，在概念上，兒童的演戲跟在劇院舞臺上的演員並無任何分別」（p. 104）。這就是宏恩布魯克和我的基本分別，我說基本，是因為這個觀點嚴重地影響了戲劇的結構、學生／教師對成果的期待及其後的反思和評價。在哲學的層次，你可以同意宏恩布魯克的論調，即戲劇活動永遠是一種演出，因為即使孩子單獨玩耍時也是自己的觀賞者——就像在「真實生活」中一個人是他個人行為的觀察者一樣。因此結論可以是，所有活動皆具有相同性質，無論從觀眾意識來看其邏輯是如何正確都好，這是一個古怪而對任何人也毫無價值的結論。我們都從真實生活中知道，舉例說，當你剛要責罵兒女時卻發現有人正在望著你，那種感覺頓然不同，**實際上**，你有多少意識到有觀眾望著是一大問題！戲劇的情況也是一樣。一班低年級學童進入了「拯救者」的角色後，在找出如何把朋友從警長的地窖救出來時，是以戲劇的「當下」時態運作的，而「表演」的感覺則十分輕微；他們「創作」戲劇時，只想著如何解決問題，並無他想。然而，表演卻是要與非參與者溝通的，涉及重複演練、角色塑造，這樣就需要一套不同的技巧，和一種不同的評估形式。我會期望，這種表演模式（包括最簡單的表演層次如「定格」等）在中學高年級的戲劇時段中占了百分之九十，而在幼兒園則根本沒有（或百分之五？）。在宏恩布魯

克一味堅持沒有分別時，他卻寫道：「複製……乃對任何活動……的描述，在這裡，兒童專注**表演**，而不是**創作**文本」（p. 105）。我相信「創作」和「表演」雖同時屬於戲劇藝術的部分，兩者卻在某些方面迥然不同——也許需要一套不同的心理技巧！

而在宏恩布魯克書中的前言，他樂於報告在最近一個會議中，九成藝術界與會者「投了學習目標（attainment targets）一票……」（p. xi）。這明顯講出了他的心意，但正如他書中所示，若他看不到兒童為自己做戲和在臺上表演之間的任何分別，若他不能確定臺上和教室中的具體戲劇行動可有不同層面的意義，若他拒絕確認戲劇藝術擁有例如透過空間運用製造張力等內在形式，他如何可能準備就緒，考慮戲劇藝術的評估問題？也許是因為宏恩布魯克居於有影響力的位置，他現正為政府和其他機構在學習目標上給予意見。

大衛·宏恩布魯克模式

我可能給了大家一個印象，大衛·宏恩布魯克只在利用他的書來隨意向四方八面亂打亂拍。此言差矣，因他所有的評論（不論好壞）都有堅實的理念。他的論點是，大部分教育戲劇理論都過分倚賴柏拉圖或佛洛伊德或現象學觀點，即依次為理性或內心或個人狀態觀點，而我們企圖解開理性主義和經驗主義的矛盾，或主觀性與客觀性之爭，都是謬誤。這些所有關於人和人企圖「明白」世界的觀點模式，都不能緊抓一點：一切思想**和一切感覺**都是文化決定的。舉例說，宏恩布魯克有力地指出，我不斷地用「感覺某件事的正確之處」或「獲得他們骨子裡的感受」等文字是毫無意義的，除非我超越他們，看到能夠給予那些感覺意義的文化層面，用宏恩布魯克的話就是：「**……我們學習如何感受**」（p. 102）。

只有從思想和感受的心理負擔中釋放出來，我們才可以一心一意地同時判斷所創作和表演的「文本」的內容及形式。教師的工作最初是作為「演

繹計畫中的一個引導者和協作者」（p. 122），後來變成一個**評論者**，「取得學生的『足夠』理解，促使他們分析，質疑理解中隱含的動機及興趣，將其來源、其中的歪曲之處、其所達到的目的和所發揮的功能顯露出來」（p. 123）。個中的參考觀點，並非向內的，而是向外的一種現象學修正循環，讓人可以對戲劇作品做判斷、再做判斷。這種批判的定位將戲劇放在**意識形態批判**（*ideologiekritik*）的位置，即對語言和行為背後的力量的審視。

還不只於此，宏恩布魯克要將判斷帶到一種道德的迫切性上。年輕人不斷在戲劇活動中進行角色扮演的一個危機，正如不少社會學上關於社會角色的理論指出，是將「效能」看做達到目的的唯一準則，以致「道德選擇」變得可有可無。對宏恩布魯克來說，社會角色和**戲劇人物**之間的分別，在於後者所擁有的道德層次。我覺得這種講法非常有趣，也樂於看到其應用的例子。

宏恩布魯克模式在教室中的涵義

很抱歉，他一定是在保守祕密。這是最令人失望的。讀者渴望見到實踐的例子，展示教師如何在戲劇課堂中擔當引導者、演繹者、評論者，如何應用他的模式，給予新的眼界，啟示幼兒、兒童和中學生身上的教學工作。他提出了一個中學例子，關於「探索家庭裡的關係」，但他沒有寫出該課堂上用的文本，只是向讀者擔保這課堂（課上他把學生分組創作了可以演出的片段！——驚人地有創意！）是依循他的模式來實踐的。事實上，我們的腦子一片空白。

 最後評價

　　宏恩布魯克在書中第一章，以可預見的讚嘆聲說：「即使在她 1986 年從新堡（Newcastle）退休後，過去對哈思可特戲劇工作坊的描述，還繼續被她的仰慕者解剖分析，找出其中可能獲得的智慧」（p. 15）。我懷疑他是否明白，這種評價會讓人好好地認識大衛‧宏恩布魯克。

　　大衛，當你和我的名字久被遺忘後，教師仍會從桃樂絲‧哈思可特身上學習的。

在他臉上撒尿

這是伯頓在 1992 年復活節於迪茲伯里（Didsbury）舉行的全國戲劇教師協會與全國戲劇聯合全國會議（National Association of Teachers of Drama/National Drama Joint National Conference）上宣讀的主題演講，這是一記幽默、自我貶抑但又是向大衛‧宏恩布魯克對教育戲劇的攻擊的辛辣還擊。

我的研究顯示，沒有幾個會議的演講是用上這個標題的。根據你的五官感覺，標題之粗獷，似會令你若不是想洗耳恭聽，就是掩耳避忌。假如我告訴你我是引述一個真實標題，也許其侮辱性會減低一些。假如我繼續告訴你，這句引文乃來自我事業上最災難性的教學經驗之後，出自一個八歲男孩之口，你也許會覺得有一種專業興趣，也準備向我表達一點同情心，若你是教授這個年級的，更是如此。

事情發生於去年 10 月，我不打算詳細描述這次全盤失敗得令人尷尬的教學經驗，但會從課堂開始，講到這句評語那一刻。問題的一部分是，我進入教室，看到這批天真無邪的臉孔擠坐在故事角落的地毯上時，我正洋溢著沾沾自喜；那天稍早時，我在同一所學校教完一班十一歲學童，頗為成功，吃午飯時，來觀課的同事盛讚我懂得變魔法，而我竟相信了他們！

那個下午班的班主任警告過我，在班上有一個孩子「情緒很是高漲」，但我們同意了她不應說穿是哪一位，當我進入教室幾秒鐘後，我以為已經找出是誰，然而很快地我改變了主意，因為又有另一個⋯⋯然後是另一個

……還有另一個……

我問他們想做一點什麼戲劇，這是一個當我不認識學生時慣用的策略。我們在黑板上列出一些課題，他們投了鬼故事一票，後來，我寧願當時請他們用郵寄方式投票！……一些受驚的訊號出現了。見到這些訊號，我開始小心行事：我假裝匍匐著到門口，就像聽見另一邊有些什麼聲響似的，……然後問他們有沒有觀察到什麼……目前為止一切正常……接著我開了門，說我看不到任何東西……於是我們就進入了「看不見」的狀態。這時，我應該逐步試探水溫，讓一個孩子出來讓我示範我是怎樣「看不見」他（她）的，但信心爆炸的伯頓跳過了幾個步驟，就這樣雙腳一踏，走進了房間。我請他們都坐在那個位置，稍稍散開至較大的地毯面積上，讓我可以看不見他們，並在他們之間遊走。那個「散開」的步驟好像用了幾個小時……有些孩子在爭吵……有些在打來打去……又有人拋出幾句輕柔的話如「我不想這樣做」。等到大家終於都靜下來後，我開始在這些看不見的物體之間匍匐著，我應該在這一刻就停下來的……有一兩個孩子用手臂纏著我的膝頭嘗試把我拉在地上，我應該明白這是足夠的警告訊號，讓我知道我正在不受歡迎的環境中！但願我注意到那個訊號……但願我結束這場戲劇，參考彼得・阿拔斯（Peter Abbs）的意見，告訴他們其文化傳承習慣！

但既然錄影機繼續在轉，我便堅持了下來，仍相信我的懷中有足夠錦囊，可以「贏取他們的信任」。在全體做了一兩個活動之後，過程中有幾個男孩開始藏身在桌子下，我決定使用一個不同的空間——一個**工作範圍**，即他們的桌子。於是，當他們都回到自己的桌子，面向前面時，我覺得我重拾控制了，我解釋將要如何揀選一位同學走到教室前面，擔當我們的「隱形」鬼魅。很多隻手舉起，不幸地我選了一位我以為在戲劇中已夠投入和足夠成熟的男孩，可以為我們展示一個扮演行為的標準例子——我對其能力的掌握是正確的，但對於他是由於那天下午不能參加游泳活動而從另一班轉過來的八歲插班生這一點卻不以為然。結果，面對我「現在我們可以怎樣看到這個鬼？」這個問題，答案來了：「在他臉上撒尿！」

　　我腦中閃過對戲劇的所有理論認知。明顯地，這齣戲劇是：「鬼在棘途」！所以我是否應「跌進」某種普遍性中？[1] 又或者我們已經「跌」了？「限制」從何而至？張力和象徵又如何——即那兩種戲劇教學的急救膠布，在某處潛伏不見。那些我經常說我知道的「骨幹」在哪裡？這些理論全都不再奏效時，我做了世界上所有教師都會做的事——說了一句常用於「開脫」的話；我臉帶陰森的、喬依斯‧格林費爾（Joyce Grenfell）[2] 式的微笑，開朗地說：「還有誰有其他建議嗎？」

　　我現在不再以進一步詳情悶壞你們了——形勢每況愈下。其實，我寧願你們自己聽了就算，為我把這件專業失誤保守祕密。我不想藝術議會戲劇教育工作小組聽到這件事，他們會叫我把事情彩排成戲劇，在學校朝會上演出！

　　我也許未能找到一種吸引那些學童興趣的戲劇隱喻，但我現在建議用這次演講的標題作為隱喻——即**產生轉變的方式**的隱喻。

　　看到戲劇教育需要轉變是一回事，知道如何產生這些轉變是另一回事。一種方式是向某人做出人身攻擊，即「在他臉上撒尿」；這有時可稱為宏恩布魯克策略。我明白身處大衛‧宏恩布魯克排泄物的接收位置是怎麼一回事，我發覺當某人向著你的面門撒尿時，你是很難聽得到他在說些什麼的。

　　宏恩布魯克正在提倡轉變。他採用了這種特別麻木的方法，無非是要建立自我，多於真心解釋理論。無論如何，他提倡轉變是對的，所以當我們把臉上的尿液擦掉後，就應該留意他說的是什麼。事實上，他說的需要我們仔細留意，因為其中有理之處是值得我們效法的方向，但其中的錯誤之處，卻是似是而非的、幼稚的、無知的、危險的。

1　譯註：來自短語 "Dropping of the particular into the universal" ——哈思可特認為讓學生從個別性中看見普遍性，才能培養他們的反思性而達到教育的目的（見 Johnson & O'Neill 合編之 *Dorothy Heathcote: Collected Writings on Education and Drama*, 1984:35）。

2　譯註：英國喜劇女演員和唱作人。

他的謬誤是基本的，但現在先來看看我同意他的地方。

我相信，有太長的一段時間，一些教師無視以「在戲劇上改進」作為重要的目標。大約五年前，我旁聽了一個在職教師課程，在課程初段的一節裡，導師請大家分成小組，用「腦力激盪」的方法列舉所有可以想到的關於課堂實踐的目標。你可以想像那些清單都是很長的，從「建立一種良好感覺」至「學習學科知識」不等，卻沒有一組提出讓學生在戲劇上進步的這個可能性。當我向教師提出這一點時，他們望著我的神情，彷彿我散布了什麼異端邪說一般。這一點既被嚴重地忽略，宏恩布魯克可算把注意力引到了這條縫隙上。

我相信，我們把太多注意力放在戲劇作為過程這一點上，犧牲了將之看成一種結果。對我來說，似乎當我們邀請孩子「創造」戲劇時——我認為「創造」這個詞彙是有用的——我們知道、孩子也知道自己是在創造一些東西。我喜歡大衛·宏恩布魯克用上「文本」（text）一詞去涵蓋這些創作出來的「東西」。不過，雖然我相信需要同時留意過程與結果，尤其是在進行評估的時候，我卻擔心宏恩布魯克似乎輕視了前者。

我相信，宏恩布魯克說我們和學生應一同評估戲劇作品是對的。我很怠惰，一直沒有處理這個問題，現在我不在其位去建議一個詳細的架構來做這件事。我的疏忽，導致了由藝術議會（Arts Council）贊助的艾力史泰·伯拉克（Alistair Black）製作了一套文件，其中投放了一大部分在評估系統上，而這個系統則建基於主要以觀眾為本的戲劇概念上。其中的學習目標有一種令人不安的傾側感，透過忽略來蔑視體驗式戲劇性遊戲，就連即興戲劇（improvisation）也一直被視為是為觀眾而做的活動。

我相信，宏恩布魯克是對的，他認為戲劇教學被蒙上一層神祕感，讓教師感覺自己是失敗者。

我相信，大衛·宏恩布魯克是對的，他埋怨大家對給予要應付戲劇考試的教師的支援不足這一點不夠關注，年輕人對戲劇作為藝術科的研習，並未成為戲劇教育主要出版文獻所關注的範圍，作者如哈思可特、我自己或其他人把整個焦點都放在投入戲劇的過程上，而不是關於文本的研習與

演出。這是需要糾正的——方法是調校平衡點，而**不是**一筆抹煞。

在這些事情上，我的看法是，大衛·宏恩布魯克的話是要聽的；要投放較多注意力在：學生處理戲劇的能力上的發展、對「戲劇作品」的確認、評估架構的需要（他建立了一個粗疏的、以觀眾為本的、不實際的模式，但他在確認評估的**需要**上是對的）、一種更清晰的談論方法的需要，和關注高中生如何研習戲劇的缺乏。但在一些基本議題上，他應該受到挑戰。

我猜想，宏恩布魯克作為教師和參與者，缺乏了體驗式戲劇所能提供的豐富經驗。因為他並不明白體驗式戲劇，他就希望別人不要做。他忽略了體驗式戲劇能夠帶給各種類型的兒童最基本的快樂，從有語言障礙的到最資優的、由情緒不穩的至最成熟的，還有由天分最低的到最高的。

我相信，體驗式戲劇創作（即沒有觀眾的戲劇）提供了最佳的戲劇訓練，讓一個較正規的高年級中學戲劇課程賴以建基——宏恩布魯克不會想知道。

我相信，這種戲劇可以教授劇場的主要元素，這是體驗式戲劇的一種特色，是宏恩布魯克不願確認的。

我相信，運用「教師入戲」作為開展戲劇的方法是教師的專業裝備中最重要的策略；我很高興見到此一策略至少悄悄地成為藝術議會出版物中的兩個例子，但，唉，該文件的理論部分卻沒有對之做出任何談論。

我相信，宏恩布魯克的「探險家哥倫布」範例是幼稚得可笑的，它當然可以是在朝會中偶爾展示的作品，讓小學生展現一種戲劇上的雕蟲小技，但他沒發覺那些最能有效地展現他這個獨特例子的學生，正是那些擁有他所鄙視的那種戲劇的基礎技巧嗎？

我相信，所有戲劇的理論化皆應取自**實踐**。宏恩布魯克的實踐並無具體新鮮意念，他除了為考試的學生擴展了劇場技藝的視野外，並沒有提供任何新的東西；他於是設定這種視野為基礎，由此倒行設計至第一主要階段——而，恕我直言，艾力史泰·伯拉克及其組員就著裡面的學習目標照單全收。所有從七至十一歲學童的學習例子都唱著以觀眾為依歸的高調，然而，在開展的引入階段，我們會期望學生的學習目標是以戲劇作為認知

（Drama for Understanding）。我也想要幼童發展劇場技巧，但我相信我們有充分理由延後教授兒童這些正規表演「技倆」，這不應太早做。事實上，一些戲劇學院就抱怨，他們需要「還原」學生在學校製作中所建立了的壞習慣。

宏恩布魯克在其第一本著作中表示了對於看到有些教師現在還分析著哈思可特教學工作的錄影帶感到詫異。我相信桃樂絲‧哈思可特是一個天才，她的工作將繼續被往後的幾代人研究和進一步理解。我們大部分人都難以達到她的水平；我真希望邀請她和大衛‧宏恩布魯克各自跟一班十一歲學生上一堂哥倫布發現美洲新大陸的戲劇課！

我們的專業正經歷一個艱難的時刻。宏恩布魯克認為他正在提供一些替代品，這對事情是沒有幫助的。我們需要的是一種建基於舊日的優點、從其弱點中學習的新的重點，而不是一個鐘擺，向著這邊擺過來或向著那邊擺過去。如果你有那種閒情，在別人臉上撒尿或許可得到許多快感，但在我們需要進步時，這卻是帶來了很多傷害。這個專業，已一直被一位肯尼斯‧克拉克（Kenneth Clarke）先生在上面撒著尿了，亦無疑正因約翰‧帕頓（John Patten）[3] 的強暴而硬起心腸。我們沒必要這樣對待大家。這是對話的時候，是聆聽的時候。比佩帶著同一會員臂章更重要、或也許同樣重要的是，就是我們在有分歧時願意互相學習……和也許一同多笑一點。

現在我想用我那個「鬼」課堂後續事件的簡短描述來總結一下。那些學生後來同意，要讓那隻鬼現形，可以用刀子刺他，這樣做（這是直接取自當時一個電視節目中的橋段）可以讓黏液湧出，直至他完全現身。於是，我選了一位女孩來提著「刀子」，我請她站在教室的後面，高高舉著刀身，然後我講了些恐怖的情節（調校到合適的聲線），去邀請她慢慢走近那隻鬼；她開始時，活像希臘神話中美狄亞（Medea）大開殺戒時的模樣，突然，一個男孩從椅上彈起，手中佯裝拿著刀子，衝到僵立著的鬼的身前，用刀子在其性器官的位置畫了個圈，將之「割出來」，「扔」在地上！一

3　兩位都是 1980 年代英國保守黨教育部長。

齣閻鬼夢魘劇！

　　謝謝了，大衛‧宏恩布魯克，我寧願給尿撒在臉上！

　　而據我的研究所示，沒有幾個會議的演說會用那個句子來作結。

用點心吧！

首次發表於《戲劇》〔*Drama*，全國戲劇（National Drama）出版的學刊〕1992年第一期夏季卷。此文的形式和風格頗為特別，跟伯頓平日小心忖度的文章不同，可能是他最有諷刺性和攻擊性的文字，以還擊彼得・阿拔斯（Peter Abbs）對他的戲劇形式破壞我們文化遺產的指控。當中所有加重語氣之處皆來自原文。

我現在明白問題在哪裡：你為自己畫地自限了。閱讀你文章的字裡行間，我現在明白，你置身於你正在批評的創意活動之外。你不知道一個小組創作戲劇個中的興奮感受是怎麼一回事；你並不「知道」跟準備將自我全心投入於藝術中而不只是發揮一下技巧的兒童一起工作是什麼一回事；你並不「知道」一個藝術家教師或藝術參與者所知道的內情。這種經驗在你心中從未占有一席之地，你也不可能會明白其精神上、智性上、美感上的力量。你對教室戲劇的概念是在書中讀到的那種「功能性」的，你的心沒有因為過去二十至三十年間我們的學生培養了對戲劇的熱愛而感動過。

在你的牢穴中，你抓住機會發表支持論調，說所有在學校裡的戲劇都須換掉。你似乎發現了一些稱為「文化」的東西，而為了展示你對戲劇的淵博學識，你寫出長長的戲劇運動的清單，從希臘劇至卡塔卡利舞劇[1]（哎唷，漏了羅馬戲劇、詹姆士時期戲劇、復辟時期戲劇、法國喜劇、通俗劇、

1 譯註：Kathakali，為印度的傳統舞劇。

日本歌舞伎等）。然而你和我可以列出一串戲劇標籤並不代表什麼。你不斷提及希臘劇，彷彿用了這個標籤時，你就可以宣稱自己擁有別人所沒有的文化天賦。不過我剛好導演過「伊底帕斯三部曲」（Theban Trilogy），扮演過克里昂（Creon），也導演過阿努伊（Anouilh）版本的《安蒂岡妮》（*Antigone*）──這些都顯示我在文化上勝人一籌吧，你認為如何？

在戲劇的**內部**運作時，我知道我在課堂中做的都是我們文化遺產的一部分。你似乎準備接受「現代戲劇的所有類型」，卻不包括教室戲劇。對你來說，兒童今天所創作的東西根本無關重要──即使他們極之關心這些東西──除了為小學朝會演出的「哥倫布遇上土著」之外。這個可笑的例子怎樣嵌進你的偉大文化概念中？

你當然不想看到我的戲劇教學實踐。你的論點很簡單，因為我所做的不能符合你狹窄的美學理論，所以我的工作不能稱為藝術。像你這麼樣畫地自限，你的意圖純粹是縮窄和毀滅。例如，你知道我把如「張力」、「對比」、「儀式」、「限制」、「象徵」等元素當作劇場經驗的基礎，於是你做出恩賜般的讓步，向我承認：「……在你自己的文章裡，你從戲劇傳統和藝術觀點中……拿了一些概念……你的工作並沒有缺乏（我加重了語氣）『劇場的實踐』。」

在你的遣詞造句裡，姑且這麼說，你真是負面得教人沮喪。但還請留意，你指出的是我的**文章**而不是我從事的戲劇藝術，就像你不能看著藝術的實踐而只看到其過濾後的形式。你是否把藝術看成一些冥想的對象，讓你可以穩坐在你圖書館角落裡的十二部美感教育書冊旁？

當我望著你身處角落時，我能夠明白你想讓人見到你提供一種超然的另類戲劇教育，想得要命；我記起一個在過去幾年做了幾次的、以早期民間故事為藍本的戲劇（如果這個用上劇本的戲劇破壞了你心目中「教育性戲劇」的形象，真抱歉），講述的是一個年輕男人，人家騙他使他相信唯有把母親的心剖出來，才能得到一個年輕女人的心。

我堅信在戲劇課堂上做的種種都能創造肥沃的土壤，使演員訓練或戲劇學術研究得以成長。（過去三十年的教育制度就出產了一些優秀的演員，

你不同意嗎？）我的專業範疇從不包括訓練教授高中學生的戲劇專才，如果我有這種責任，我希望我會提出，教戲劇的人要讓學生對自己的文化有信心，同時打開戲劇遺產的寶庫，對，從「索福克里斯（Sophocles）到卡瑞·邱琪爾（Caryl Churchill）」〔順帶一問，你是把埃斯庫羅斯（Aeschylus）排除在外嗎？他要比索福克里斯早呢——說笑罷了！〕。

你真的明白你在罵什麼嗎？你拋出像「專家的外衣」、「教師入戲」等文字，你完全不在現場，但學了那幾個術語，於是便以為有權去說服教師背棄一種實踐形態，為了參與你那場「停不了」的運動。然後，在熱情爭辯後，用過一些該死的句子如「跟美感範疇隔離」……「完全拋棄內在身分」……「缺乏藝術」……「缺乏劇場與批判詞彙的實踐」之後，你還夠膽在最後一段建議「由教育性戲劇孕育出來的**互動方法（dynamic approach）必須保留**」!!!!! 如果已經「跟美感範疇隔離」和「缺乏藝術」，保留來做什麼？你現在想兩者兼得嗎？我認為你的批評是不負責任的。你跳上了宏恩布魯克一幫的花車，同時在為自己打造逃生艙！

這當然並不代表批評就是無的放矢，任何藝術或教育的專業運動皆以其好處和壞處為特色，好處是因為關於理論和實踐的新思維湧現了，壞處是由於我們會犯錯，我們嘗試在曖昧不明的情況下辦事，我們過分強調、忽略、未能在時機成熟時重新對焦、從理論上而不是實踐上建立理論，或者我們趁機發展個人野心。我已準備好聆聽和學習——我還有很多要從批評中學習，但這些批評須來自關心我的工作的人，而不是來自一些提出我的工作是「缺乏藝術」、「缺乏劇場實踐」這類看法的人。

劇場與教育之間的關係一向都是複雜和曖昧的，這也是其中令人興奮之處。你說「對（你稱之為）教育性戲劇的評論已開始了一段時間」，但接著你只追溯到 1979 年，參考了約翰·艾倫（John Allen）的一份出版物。

我們可以回到比那早得多的年代——例如在你和我開始教書之前，在1948 年的一份教育部報告中，已把該議題討論得相當詳細和公允。那些英皇陛下教育專員（HMI）早已預視這股後現代脈動，實在精明，你說是嗎？

我建議你從角落裡走出來，離開你那個有十二本書的架子，開始在戲

劇和教育之間的複雜張力——和**實踐**——中尋找快感和趣味。幫我們尋覓一條雙線並行的路，讓你的心投入兩個領域；你和大衛·宏恩布魯克沉醉撰寫的那種文字令人難於開展尊重的對話，你邀請其他同業競爭，而不是分享所知。究竟你們是否**找不到**、完全**找不到**可以從我們身上學習的東西？

　於是他殺死了他母親……剖出她的心……當他絆倒跌下時，他母親的心說……「孩子，你有沒有受傷？」

縱使

這是伯頓的〈對全國課程議會藝術在校園計畫《藝術5-16歲》的回應〉（Response to the National Curriculum Council Arts in Schools Project *The Arts 5-16*），乃 1990 年 10 月 20 日於名為「下一步」的全國戲劇教學協會會議（NATD Conference）中宣讀的一篇文章，後於《戲劇大報》（*Drama Broadsheet*）1990 年冬季號第七卷第三期上刊登。

在《藝術5-16歲》第 11 和 12 頁，一眾作者提供了戲劇教育的簡短背景，包括引述哈思可特和我作為「橫跨課程使用戲劇作為教學方法的技巧」的詳述者，文件續稱：「縱使〔當你聽到「縱使」（although）二字，你得做些壞打算！〕這些技巧沿用劇場的形式和習慣，其重點卻是以戲劇作為一種在課程各處探索議題的方法」。一記「縱使」，讓我感到我被禮貌地貶抑到戲劇教育歷史中一條「縫隙」裡，這條縫隙將某程度上成為作者們意識中一個非常等閒的位置。他們會不會已經迷上最近「伯頓是反戲劇作為藝術的」這一歪曲論調？當然不會。這些都是開明的人，受訓近距離觀察戲劇實踐，他們只要看看我怎樣用戲劇便明白……縱使如此，我不禁留意到，他們下一句提及了一個大衛·宏恩布魯克……

我並不真的那麼自我中心，只能對一份新出版的文件中有關我自己的實踐做出回應，縱使我關心的是，他們那將某種策略否定成為「教學法」的想法，亦同時引申出一個——從戲劇的角度看——錯誤的框架。

在嘗試為藝術下定義時，作者們宣稱了以下觀點，我是同意的：

「藝術……是關於理解世界的眾多不同方式……」（課程框架，p. 26）

「藝術……不僅是關於我們在世界裡所察覺到的，亦關於人類洞察力的素質；關於我們如何去體驗這世界。」（同上）

「他們亦可運用創意，從更深刻的意義上創出新的觀看方式……」（課程框架，p. 27）

「……有時藝術家會是個破舊者，去挑戰當時盛行的態度與價值觀；有時，藝術家是『社會的聲音』，去塑造形象和工藝品去承載社會最深層的價值觀和信念。」（同上）

以上句子差不多也代表我的信念。在過去三十年，這是我對戲劇的理解，並用了這些年頭嘗試專業地找出方法（概括上述句子），創作戲劇以協助年輕人認知世界、以提煉和挑戰他們看待世界的方法、以審視他們如何跟世界聯繫、以測試他們自己的社會價值。有時，我也不是做得很好——我還在學習。我所有的文章都是為此而做，讓教師與我同行，讓這些事情在教室裡發生。所以，當人家問我這個問題：「你今天課堂上的教與學情況如何呢？」我第一個答案通常必定跟以上引文中某方面有關。

但當我們繼續閱讀《藝術 5-16 歲》，我們會驚訝地發覺，作者根本就不真的這樣看藝術。聽到上述句子，你也許有種合理期望，他們所有關於藝術課程的想法都建基於此，這些宣之於口的理念、信念將為後來兩冊文件提供動力。然而不，這沒有發生——而他們轉身背棄自己的信念，原因也可以在將我和其他人貶低成「教學法」這種做法背後看到端倪。明顯地，在他們眼中，假如你真的愚蠢到用字面解釋他們開首宣稱關於藝術的意念，假如你真的指出兒童戲劇想要探索的生活（而我一直都是這樣做的），你

就把戲劇藝術削價求售了——即使你的學生認為自己在創作演出，即使他們看來正在以劇場形式進行創作，算你倒霉，你已經走了下坡，你已降格成教學法——而這樣想的唯一用途，是當你只將戲劇視為新潮的「跨學科」學習的時候，或者視為「透過藝術去教育」之時。他們也許會說戲劇是關於認識世界的，但假如你真的奉行這種實踐，即使教師和學生都小心處理劇場的元素，「認識世界」就會被重新標籤為「課程」。

他們把一些注意力放在「橫跨課程的議題」上，特別是跟小學課程有關的時候。在第二冊《藝術 5-16 歲實踐與創新》（*The Arts 5-16 Practice and Innovation*）裡，你會在那題為〈小學課程中藝術的角色〉的章節中看到這一句：「以下的描述」——他們差不多要給例子了——「展示了藝術可以對整個課程做出的貢獻，包括主題性的、個人與社會性的和藝術性的」（p. 38，我加重了語氣）。現在請留意作者們把「主題性的」和「藝術性的」分開來，個中存在對兒童藝術作品的另類看法。他們從《英語 5-16 歲》（*English from 5-16*, DES, 1984）找到支持論點，這份文件對正規戲劇實踐的成果確實有一些正面建議，但他們對文件中把戲劇貶低至「聆聽與說話」這類別的做法，卻照單全收而並沒有對它說任何「縱使」。

那麼，作者心歸何處？推行整個計畫的原因是要推廣他們所謂的「藝術裡的教育」（education-in-the-arts），這真是無話可說地一清二楚。他們宣稱，這樣做是要跟「透過藝術進行教育」（education-through-the-arts）劃清界線、互為補足。這樣做，要討論的學習元素是他們最感自在的概念、技巧、態度和資料——當然是對藝術的概念、從事藝術所需的技巧、對藝術的態度，還有關於藝術的資料。他們不時重申要取得平衡，所用的說法是：「中學傾向強調在藝術中學習，忽略了同樣重要的是運用藝術豐富整體課程的機會」（*The Arts 5-16 Practice and Innovation*, p. 7）。不過，我相信藝術就是課程，不是什麼有時可以為課程服務，有時又跟課程分開之類。

毋庸置疑，學校有時會運用戲劇方法達到較次要的目的，如為了在其他學科讓一些資料或技巧學得輕鬆一點。這有時稱為情境模擬（simulation），跟戲劇的關係就像一幅圖表之於視覺藝術一樣。模擬角色扮演和圖

表都在一系列的教學技巧中占有一席之地，是其他教師的專業技藝，但不能成為戲劇或視覺藝術的嚴肅論題。我在想，他們是否覺得這就是我在從事的戲劇？我真想有機會問一問他們。也許讓我提供幾個從我的教學實踐中舉的例子能夠幫助說明：先前我被邀請去教一班六歲孩子「道路安全」。如果我想避免用戲劇，我只需建立一個模擬練習即可，讓孩子反覆練習過馬路的動作：望望右、望望左、再望望右，然後才橫過想像中的馬路。但由於我想運用戲劇，故此我建立了一個虛構的處境，當中我虛構了一個叫邁克的五歲男孩。他生日那天，沒有等候家長接送便一股腦兒從學校衝回家，結果被汽車撞倒。我們並沒有模擬那場交通意外。我決定要「進入角色」扮演邁克的父親，而同學就是邁克的鄰居。我們所經歷的是當父親回到家，滿以為邁克已先行回來而只是躲藏著：「邁克？……邁克，我知道你躲起來了……」我這樣喊著，最初是玩耍般的，但當每次呼叫都只是換來寂靜時，我的語氣就漸漸變得急切。然後我詢問鄰居有沒有看見邁克──也許他躲到他們家裡去了？之後，我聽從鄰居的提議，決定致電學校，但我實在太害怕而不敢打這通電話：「你們有沒有人肯……？」等等。最後，我們知道原來發生了意外，而邁克已身在醫院。他衝過馬路時，沒有先看清楚左右來車。

　　對我而言，這就是在藝術形式裡面工作。我們所經歷的，是當一個名字被呼喚但無人回應的那個時刻。這寂靜非常可怕。我相信就是這種寂靜帶領著我和那些孩子，一起領會到忽略道路安全規則將會等同於什麼。而這樣可能會形成他們學習道路安全的動機。

　　若問我的課堂「它到底是透過藝術進行教育，還是在藝術裡的教育？」是完全荒謬的。就我看來，我們是運用了劇場的元素在藝術形式中工作，並抓緊內容重點來進行探索。作為一個教師，我一直在觀察：(1) 他們對主題的理解，和 (2) 他們能否延伸我所開展了的戲劇情境：例如，學生有多能夠享受延遲獲悉有關意外的消息，好使大家能充分地經歷著這種未知的張力？在什麼程度上，他們能「領會到」那呼喚和寂靜間的交流？這並非利用戲劇作為一種方法，雖然《藝術在校園》（*The Arts in School*）的作者們

似乎是如此認為。究竟他們是否真的讀了我的文章後便明白了我在建議的就是一種「畫圖表」般的非藝術形式。

我會再舉一個中學的課堂例子去解釋我的觀點，是關於如何從某教學大綱的內容中選取材料——這次是歷史科。這歷史教科書中包括一種最差的「圖表繪畫式」的「戲劇」活動。在一篇關於美國獨立戰爭的篇章裡，那些作者撰寫了一些看似劇本的東西：紐約人民與英國政府之間的分歧，是從一位紐約咖啡店老闆和一位從倫敦來訪的知名顧客這兩人的口中說出來的。每一角色的對話都陳述了相反的理據，意圖去幫助學生牢記那些相關的觀點。這也是模擬練習的一個例子，等同於練習道路安全守則。學生們無疑會因為參與了這種展示式的戲劇技巧而記住那些相關的事實，但這並非戲劇。我請那班學生成為編劇，將他們面前的這本歷史書中的文本化為「真正的」戲劇。當你是這生意的經營者，你會如何跟你的顧客說話？……假設那位顧客以他錯誤的政見激怒你呢？……學生們開始明白潛臺詞的意義：是那置於咖啡店老闆身上的限制製造出戲劇；真正重要的，是那些未說的話。這種在戲劇藝術形式裡的工作方法的弔詭之處，就像當邁克沒有回答時的那片寂靜一樣，我們反而會因為保持隱晦而接近事情的意義。再次重申，要問我們這是透過藝術或是在藝術裡工作只會顯得荒謬。

我同意作者說在我們提出藝術的進度時，應頭腦清晰。在最近一兩篇文章中，我一直嘗試找出，如果我們想要幼童在參與教室戲劇時得到最佳的收穫，究竟我們希望他們學到什麼戲劇？幾個月前一位讀者警告我，如果我繼續研究這個範疇，有些人就會錯誤詮釋，以為我在建議教授技巧，犧牲了要教授的內容。我向他指出，因為我一直都致力在讓學生發展新認知的同時，改善他們的劇場技巧，所以我有時專注於釐清那些技巧是什麼，並不會令人誤會。但讀過《藝術5-16歲》後，我懷疑提點我的那位朋友頗有見地，也合時宜。結果，在一本我正在寫的書中，我發覺自己反覆提出：「縱使……我可能表面上正在本段寫關於一種劇場的技巧，我卻是基於戲劇作為認知我們所居住的世界和個中的自己這個大前提下寫的。」要是《藝術5-16歲》的作者們一直有留意這個主要目的，那麼他們所說的進度就有

關係了。既然這樣，要回答「你今天課堂上的教與學情況如何呢？」這個問題，一個受這份新文件影響的教師就多半會提及一些關於藝術方面的技巧或知識。

當然，《藝術5-16歲》作者的主要論題是，有一個能夠應用於所有藝術的共通框架。而在提供共通框架之時，他們並不受全國課程對不同藝術的不公平對待所困擾。（對待政府政策時也用不上「縱使」！）我現在明白了，要是人們在開首的幾個句子中大膽宣稱藝術的主要目的是用來理解世界的話，事情將是多麼奇怪，因為當音樂、舞蹈、詩文教師要問學生的每件作品是用來理解什麼時，戲劇教師較容易說，舉例，一組學生「正在挑戰固有的態度和價值觀」，但其他藝術教師就沒有那麼輕易地可以跟得上這種說法。如作者要進一步探討這個問題，就會暴露他們對藝術共通性這個意念的認識是多麼貧乏。於是，他們寧願把教師當成香蕉農民和番茄農民，他們會拿到同一本指引，因為大家都是果類農民——無疑是政治上的權宜之計，也挺方便。原因是，對於作者來說，藝術的共同性質是主要理念，而事實上，如果我們不理這個基本錯誤（無疑的許多人就會），那麼我們就只會被之後的理論體系所感動。從戲劇教師的角度，這份文件至少要比《藝術在校園》（*The Arts in Schools*, 1982）視教室戲劇如無物進步得多了——那裡連「縱使」也沒有，那份文件根本就有如一種不可挑戰的「恩賜」。

其實，我的確同意在各種藝術之間有相當共通點，而作者表達他們的所謂「理解模式」時，我看到戲劇獨特地包含了所有這些模式：行動的、視覺的、聽覺的、運動的、文字的。就是這個原因，戲劇教師一直都覺得要從一種模式進入另一種模式是比較容易的。我也同意作者們堅持「欣賞」一種藝術過程和作品的能力進程，尤其是他們自己的能力，是與「創造」過程的進度互相補足的。早於1960年代，哈思可特就強調了反思作品的重要性。同樣地，戲劇跟其他藝術的姻親關係，使戲劇教師常常運用繪畫、寫詩、創作故事或跳舞作為反思的形式。

我也同意作者們指出藝術性和美感之間的分別，把後者定義為「對物

件和事情的正規性質的敏感度」是有用的。對於找出劇場的正規元素，和教師、學生可以怎樣在創作時運用這些元素來發展戲劇的方向，我一直都有興趣。《藝術 5-16 歲》的作者促使我們找出這些元素和在進度上尋求共識是對的，正如我在別處討論過，我認為這些元素包括焦點、張力、時空運用、限制和符號象徵。教育及科學部（DES）出版品《戲劇 5-16 歲》（DES, 1989）遠遠還未能關注這些劇場元素，難怪藝術議會為全國課程議會成立的非正式戲劇工作小組，此時此刻正在思考如何辨識運用這些基本劇場元素的學習成果，縱使，假如他們也由一些把重要課堂實踐貶低成「一種教授跨學科課程的方法」，並想將「透過藝術進行教育」和「藝術裡的教育」區分開來的話，他們為教師提供學習目標的意圖似乎將是誤導人心，甚至是具破壞性的。

總而言之

全都是劇場[1]

　　本文初見於《戲劇研究》（*Drama Research*, 2000）4 月號第一卷第 21-29 頁。下文楷體字乃文章的簡介，以清楚解釋其題旨。

　　這篇文章的論點在於，雖然戲劇教育的先驅們共同關注，戲劇教育這個範疇多年來建立了跟劇場的分野，現在是確認所有戲劇活動皆扎根於劇場的時候了。作者宣稱，認定了這種戲劇實踐的共通基礎，將令教育界更能容納戲劇的多元性。

　　音樂世界是由專業人士和兒童共享的，我們說，這兩種人都創作或演奏音樂。但假如將「音樂」一詞換成「劇場」（theatre），我們就傾向說，劇場是演員的事業，兒童所做的不會稱為劇場。以前，我們會不顧一切地避免運用劇場一詞，而把戲劇（drama）一詞冠於「兒童」戲劇或「過程」戲劇的頭上，或把某種教室實踐的名字改為一些非戲劇用語，如「動作」或「語言訓練」。有一次我頗為拙劣地向彼得‧史雷建議，他的教室實踐可以稱為「兒童劇場」而非「兒童戲劇」。我這樣說是回應他自己對教室戲劇性活動的最佳描述：一次在學校觀課之後，他寫了「一樁非常清晰、

1　譯註：英文用 theatre 一詞有其文字和文化上的考慮，譯文讀者須小心處理，不能把譯文字面照單全收（包括 theatre 譯為劇場、drama 譯為戲劇之後所引起的聯想），請參閱譯序中之說明。

極之流利的劇場事件展現在我們眼前⋯⋯」（Slade, 1954: 68）的句子。然而，聽到我的建議之後，他（合理地！）望著我，眼中混著驚訝和不相信，意味我沒有捉緊他的使命的基本目的，乃向人們（教師、父母、學者們和劇場工作者）示範每一個兒童都有其私人戲劇世界，應透過教育培養，這跟劇場截然不同。然而，他卻忍不住指出某些時刻裡的成果是「劇場」——當一班兒童能和諧地運用時間、空間達致一種藝術境界的那些時刻。要是這些正規元素對史雷來說湊成了「劇場」，為什麼他還未能用上這個標籤？原因當然是，他懷有一項使命，要強調他在兒童身上觀察到的戲劇行為的一種特點，而當你懷有一種使命，你就會尋找一個方法讓其他沒看到個中特點的人留意到，那麼，一個很清楚避免讓人以為你在談論一些已有觀念的方法，就是給它一個新名字，在史雷的情況，這個名字就是「兒童戲劇」。

我想在此指出一點，在英國，整個二十世紀都由新技法先驅者帶領，他們為了從既有實踐中衝出重圍，被迫（必然地被迫）發明新鮮的詞彙。新的標籤在互相競爭，引人注意，不過，其發明人都似乎同意一點——無論所發展的是何種新做法，都不是劇場。

我想建議，我們一直在做的根本就是劇場，現在是充分確認這點的時候了。我提議，現在要詳細地考慮，以什麼準則來界定劇場的基本特質。在此之前，讓我舉幾個例子說明在過去人們是怎樣避免談論劇場的。

芬尼莊信（Finlay-Johnson, 1911）和庫克（Cook, 1917）讓學生直截了當地投入寫作、排演、演出劇本，分別用上「戲劇化」（dramatisation）和「遊戲法」（playway）的詞彙。由 1920 年代開始則唯有用「語言訓練」（Speech-training）[2] 一詞才能在學校中占有一席之地。然後，「默劇」（Mime）（Mawer, 1932）成為新的公認用詞，蓋過了「韻律舞蹈」（Eurhythmics）（Jacques-Dalcroze, 1921）。接著，是史雷和魏（Way, 1967）從

[2] 　見如《在英格蘭教授英語》（*Teaching of English in England*, 1921），英皇陛下文儀辦公室（HMSO）。

自然的兒童遊戲引申出來的戲劇發展新概念，人們認為「創造性戲劇」
（Creative Drama）一詞可綜合兩家哲學，這詞也就成為家喻戶曉的講法；
而在大西洋的彼岸，「創意戲劇法」（Creative Dramatics）（Ward, 1930）
長久以來就用來替代劇場教育（theatre education）。拉班（Laban, 1948）到
達英國，使戲劇實屬體育一部分的意念得以流行。這些全國性的影響，到
了 1960 年代，新堡和德倫兩所大學的實踐模式稱為「教育戲劇」（Drama
in Education），一個於 1921 年第一次出現在印刷品上的詞[3]，但在 1960 和
1970 年代，教育戲劇令人聯想到教師入戲和全組投入的「體驗當下」戲劇
活動。桃樂絲‧哈思可特一向宣稱自己致力於「劇場」，我以前覺得這一
看法難以下嚥，但她永遠未能成功將其課程的名字改為「培訓教師運用劇
場」，因為這樣肯定會遭到誤解。近期，「過程戲劇」（process drama）成
為流行用語，此詞由希士文（Haseman, 1991）和奧圖（O'Toole, 1992）發
明，後來由歐尼爾（Cecily O'Neill）有些不情不願地用上，因為她在俄亥
俄州哥倫布市的學生說服她，有需要為她的課程找個對大學和對潛在學生
來說都清晰的稱呼，以強調戲劇經驗本身就是戲劇的「終點」，與訓練教
師做學校戲劇製作劃清界線（1995）。她明白，在美國當時戲劇教育的發
展階段來看，保留其課程跟傳統劇場訓練之間的清晰分野是極其重要的。
今天在英國，大部分學校都只用「戲劇」（drama）一詞，假使「劇場」
（theatre）一詞在學校的課表中出現，人們就以為跟「劇場研究」（Theatre
Studies）有關，必然進入一種考試取向。

　　一個世紀以來，我們活在混淆之中。我想建議，現在就是把所有活動
都稱為「劇場」的時候，推遲至今，使過去的困惑狀態和政治派別得以延
續。我希望，我的立場並不純粹是一個實際的姿態。我想嘗試為我的建議
提出一個概念基礎；我要提出兩個基本問題：「什麼是劇場？」和「我們
在什麼程度下獲得概念上的肯定，可將所有年齡層的兒童能參與的各種各
樣戲劇活動，都歸於這一定義之下？」

[3]　同註釋 2。

我們應該怎樣為劇場下定義？

■ 一棟建築物？抑或是一種社交場合？

　　如果它只被定義為「在一棟稱之為劇場的建築物中所發生的事」，那麼這種定義──基於其建築特質──就可以讓我們省卻要捕捉其藝術特質的麻煩。這種劇場也就當然會排除街頭劇、潘趣與茱迪劇（Punch and Judy Shows）[4]、學校戲劇課和戲劇工作坊等。另一方面，要是它的定義擴展到包括，如羅賓遜（Robinson, 1980）論述的，任何演員與觀眾之間的相遇，那麼就等於強調這種藝術的社交性：必須有演員，又必須有觀眾，讓演員有表演的對象。場合和交流成為賴以定義的特質；這似乎是劇場無可爭議的定義，但這個定義又未能告訴我們活動本身的特質。

■ 劇場可由戲劇的「內容」定義嗎？

　　如何定義乃視乎你站在哪裡！正當我們接受了劇場的一種重要特徵就是演員跟觀眾分享什麼的場合，讓我們暫時放下羅賓遜的「社交相遇論」，從另一角度看看。不如嘗試以內容來定義劇場吧！大部分的戲都是關於講大話的，至少是關於隱藏底蘊或蒙在鼓裡或不能面對真相的。以這些說法，劇場一向都是關於掩藏真相，要靠一個或多個角色或觀眾掌握錯誤或匱乏的訊息。肯尼斯・泰南（Kenneth Tynan）在 1950 年代將劇場的定義優雅地擴展到包含一個或多個角色必然遭受的痛苦，在他看來，劇場包含：「一連串有次序的事件，把一個或多個人物帶到極端的處境，並必須將之解釋，以及可以的話，應加以解決」（1957）。這個定義彷彿指出了劇場的所有

4　譯註：一種英式傳統偶劇。

意思，它亦差點成為我於 1960 年代中以後構想我自己的教室戲劇的指南
——我們以前稱之為「人在棘途」。作為一個戲劇教師，我確認這種跟劇
場的共同面，但做夢也沒有想過把它稱為「劇場」，因為我腦中縈繞著教
育戲劇須是私人的這個意念。我會嘗試為課堂設計各種「極端」的故事（當
我記起我冒過的某些險時，我就打哆嗦！），讓學生可以思考其經驗並從
中學習。這些戲劇課的「內容」的確與劇場實踐不謀而合，兩者都含有對
社會、心理或災難處境的消解方法。在桃樂絲極早期的「一號模式」（Hea-
thcote, 2000）的教學日子，她經常以這種課堂開首形式來反思不同層面的
痛苦處境：「你們希望今天的戲劇是關於大人物告訴小人物做些什麼；還
是人們嘗試互相好好相處，但過程中卻發現彼此不同之處；抑或你希望我
們是那必須忍受外界不能控制的事的人？」桃樂絲的用語值得留意，因為
那時的戲劇工作坊裡所流行的概念是，劇場的內容是衝突。她避免用的字
眼是「大人物反對小人物」，她不希望課堂自動跌進叫囂的鬥爭中，而那
個時期，這些鬥爭正是中學和成人戲劇訓練中即興戲劇的特色。

■ 故事看似重要但非關鍵

在桃樂絲離棄這種模式而採用「專家的外衣」時，我花了很久的時間
才明白，我在教室中的教學結構是不夠好的，除了以延續危機的方式外，
還有其他更顯著的戲劇形式。例如，我漸漸接受了採用「定格畫面」（de-
piction），我學會了有一樣東西叫「劇場的一刻」（moment of theatre），
比方說，一個小組展示一幅圖像，代表如一幀照片或一個行動的靜止時刻，
也許以旁白配襯，表達個人想法或弦外之音。這種同時暴露多層次意義的
手法可真有啟發性，實際上通常更具效力，因為與引致危機的「體驗當下」
戲劇比較，年輕人較易掌握這種形式。套用史雷的話，但我是在截然不同
的情境下說：「啊！這就是劇場！」

■ 回歸觀眾而不是回歸內容——引介「自我觀賞」

　　但假使這是劇場，又假使史雷所確認的，當課堂充滿和諧聲影就是劇場，那麼我們就不用再靠泰南的必備極端事件發展來為劇場下定義。你只須同意，雖然大部分劇場作品都會倚賴這麼一類故事作為內容，這些故事卻不一定成為劇場的固定特色。那麼，我們是否回歸到以觀眾的存在作為劇場的基本特色？當然，一個嚴謹創作的定格畫面必須有觀眾，這就是我們要接受「自我觀賞」（self-spectatorship）這個意念的原因。我們創作任何作品時，我們都是觀眾；一個四歲小孩畫她的媽媽，她自己就是觀賞者；同一個小孩「扮演媽媽」，她自己就是那作品的觀賞者。在學校也一樣。即使在史雷的教學中，當沒有傳統觀眾時，「老師對我們的期望」會喚醒自我監察，即一種初步提供「觀眾」的自我觀賞。這班學生就在創作的一刻，觀看自己正在創作的東西；如果他們的作品達到引人入勝的、和諧的、有意義的效果，就必須捉緊這種成就。所有創作行為都需要人知道那是有創意的——還有所創作出來的是一件「作品」。

　　我引介「自我觀賞」作為「觀眾」的一個面向，是我的關鍵論述。我建議過所有的戲劇活動形式皆有成為「劇場」的潛質，而你是否接受我這建議，則視乎你是否亦接受「自我觀賞」作為劇場的一種必然元素。觀眾對所發生的東西的特別「注意」，成為方程式的一部分。我們可以描述那種注意力的本質嗎？

■ 觀眾在主動地做些什麼？
——「解讀行動或物件並將之視為虛構」

　　我認為這點提供了定義戲劇的關鍵。因此，不單觀眾（包括演員自己的「觀賞者」元素）必須視所發生的事件為創作的故事，也須進而將之視為「虛構情境中有意義的事情」，亦即是說，要跨越行動的表面意義，指向本身以外的東西。從這一角度看，一場足球賽就不是劇場，因為觀眾的

注意力集中在事件本身，於是便滿足於其本身的意義；但一場在舞臺上進行的足球賽就產生了魏撒（Wilshire, 1982: xi-xii）所說的「體現了的宇宙性」，不用犧牲其具體性，它「代表」著足球比賽及其相關主題，包括競技、對壘的雙方、敵意、體育精神、規則或戲劇家所想要指向的任何意思。意義既在於其特殊性，又在於它的普遍性，而觀眾則視之為虛構故事，同時欣賞所發生的事和尋找背後的隱藏意義。觀眾問自己：「這裡發生的一切有何意義？」

因此，當觀賞者選擇「解讀」一個事件或事物並視之為虛構故事時，劇場便產生。當大幕升起，舞臺上展現一張空椅子，觀眾就開始「解讀」它，把它視作故事。這就是劇場。但如果我們從傳統劇場轉移到學校裡的戲劇，那椅子的作用也不會改變；在教室前端的空間放一張空椅子，是邀請學生開始「解讀」它；當教師（入戲）無聲地指著一張她放在禮堂另一端的空椅，所有孩子都開始「解讀」它。而我將更進一步提出（我在後面會回到這一點），當孩子單獨玩耍時，他（她）把一張椅子以某種形式放在某處，就是在「解讀」它。

■ 空間和時間是「任意操控的」

在所有這些情境中，那張空椅都是一張出現在虛構的地點、虛構的時間的虛構椅子，現在地點和時間都可任意操控。舞臺上的足球比賽或舞臺上的婚禮是縮短了的，表示事件乃純屬虛構，並不真實。例外的是，時間和空間卻與真實的時間空間重疊。譬如，這樣吧，作為舞臺上或教室裡的一段戲，一個角色要表演丟擲雜技。進行這種活動，只能「來真的」，在「真實」的時間空間裡進行，但考慮了整體情境中的前後文，戲劇的虛構性就可以維持；觀賞者繼續將之視為劇場，同時欣賞表演者的真實功力，但試想想，如該角色不斷繼續丟、丟、丟，那會否到了一個時刻，當事件本身變成純粹娛樂或自娛而不再是劇場，虛構性就無論如何已難以維持？最初的虛構場面現在只會變成一個概念狀態，留在人們的腦子中，等待

復活。

■ 在劇場教育情境中引入「等待復活」的概念

　　這是哈思可特的「專家的外衣」模式中發生的事情。當她掛上一個寫著「經理室，請進」的告示牌，她就在邀請學生開展劇場；當她宣布：「有信了——這封好像頗重要……我是不是要打開？」她是在開展劇場；當她說「這裡其中一位設計師（包括學生）想跟你講句話……她有個意念……」，她在邀請年輕學生扮演「設計師」開展劇場。但這當中也有學生其實要長時間畫設計圖、寫報告、在圖書館找資料的時候，即真實時間和空間占據了課堂，這時，劇場似乎停止運作；是似乎而不是完全停止，因為人們的腦中還留著一個概念狀態，「等待復活」。因此，在專家的外衣模式中的大部分時間，故事的虛構性都沒有顯現。當我們想到即使在一個典型的劇場研究課堂上也是把許多時間用在非劇場活動，如討論、研習文本、研究人物或社會歷史、學習劇場史、練習肢體動作或聲音技巧或繪景，這個概念就不再那麼奇怪了，在上述活動中，劇場都是一個「概念狀態」，等待復活。

■ 是會遭到抵抗的

　　我在宣稱所有兒童戲劇活動都是關於「解讀」特殊性，並將之當成虛構情境，即所有戲劇活動皆是劇場。這種宣稱將在不少範疇引起不安，當然包括在「劇場中」工作的人。這種宣稱需要這些人接受那些跟傳統劇場有少許共通點的學校戲劇活動也是劇場，把這些活動看成新增的劇場類型，因為它們都分享「解讀意義」的潛質，也一樣從由感官接受的行動或物件創作虛構故事。

　　也許感到最不安的人，是那些以過程戲劇或教育戲劇自身作為「終極目標」的人，又或者是那些從事戲劇治療的人，他們珍視兒童創意的獨特

性，作為兒童遊戲的自然延伸。正如我在這個演講開頭時說的，許多先驅者把事業投注於展示一些非常獨特又珍貴的價值，這些價值扎根於幼兒的自然想像力和創意。我想提出，幼兒的生活其實就是「創造劇場」，我從未聽過有人這樣準確地提出過，但對我來說似乎是，如果劇場的定義是「一個觀賞者解讀特殊性和將之當成虛構故事」，那麼這就是大部分幼童玩耍時在做的事。

■ 把兒童戲劇性遊戲看作劇場的爭論

俄國心理學家維高斯基（Vygotsky, 1933）給了我們一套解釋遊玩活動的理論，指向我現在立論的方向。他看到討論兒童玩耍的主要成果，是為了意義而減低行動的地位。正如他說：「行動退居第二位，成為支點」，支撐意義的建立。這正是劇場創作中發生的事。玩雜技時的幾個時刻，會成為「解讀」新意義的支點。維高斯基時代以後的遊戲理論家未能把這種學習模式稱為劇場，實屬可惜。要不然，他們早就把「當孩子玩耍」說成「當孩子創作劇場……」了，就如他們說「當孩子畫畫……」時毫無困難一樣。

■ 觀賞者追求的是背後的價值、信念、規則等結構

於是，總括而言，我已嘗試論述，所有形式的假想扮演（make-believe）活動都可視為劇場，只要有觀賞者解讀個中物件或行動，以詮釋虛構故事中的意義便行；所謂觀賞者，可以只是個人或傳統劇場中的觀眾。重要的是注意到這個定義有兩個維度，「看進去該物件或行動以詮釋意義」結合了觀眾方面「腦中的意圖」和該戲劇中一種「內容」。我們要是回想上述魏撒的引文，他所指的「體現了的宇宙性」就是這裡說的內容；我覺得「宇宙性」（universal）可能造成誤導，因為若宣稱有些普遍的「真理」要觀賞者搜尋，可能不太準確。我認為要搜尋的是一個「結構」，乃於背

後掌控著行動之進行或物件之位置的動力。套用大衛・伯斯特（David Best, 1985）的話，觀賞者會問：「那張空椅是什麼意思？」背後可能有什麼價值觀或規則、準則或定律？

■ 總結定義性選擇

總結而言，在西方世界，「去劇場」是一種獨特的生活形式，可能也符合為特權階級而定義劇場的需要──到某地方觀光。對許多人來說，這是一種觀眾與表演者之間獨特的分享──劇場是演員和觀眾之間的互動。對於其他人來說，劇場的核心內容是敘述一個危機的化解，我已論述，劇場的內容根本就是它的一種定義性特點，但這種隱藏的、結構性的內容只有在有人問「在這種特殊虛構情境中，可能有什麼價值觀、原委、準則、規則或定律？」時才能被發掘。我相信，這就是當一個孩子玩「當母親」的時候常會發生的事，我剛才用「玩當母親」這幾個字是會誤導的，因為當他（她）玩時，他（她）並非在假裝做一個母親，而是在提出一個普遍性問題：「在我的『母親情境』中有些什麼規則？」──這也就是我正在提倡的廣義的劇場。

■ 那麼，應該要做什麼？

這全都是劇場，但任何人建議要即時轉變定義用法是荒謬的，因為今天仍然有太多教育流派需要表達另類的講法，清楚宣告他們正在做一些跟製作演出不同或比之更好的事。例如，在我們這一行，最近在中央英格蘭大學（University of Central England）就新設了一個叫「教育戲劇（drama in education）教授」[5] 的頭銜，而從這個文學碩士課程畢業的學生則授予教育戲劇文學碩士的學位。來自世界各地報讀的學生須知道該課程乃為他們的

5　我指的是中央英格蘭大學教育學系的大衛・戴維斯。

教育事業鋪路。不過我注意到，在布里斯班的格理菲斯大學（Griffith University）則把他們的課程稱為「應用劇場」。我對此一革新表達善意的回應，同時看到這並不能適合所有人。

但我想爭取的是比改變名字更重要的事。我建議，在未來的一個世紀，我們要再教育實踐者去思考劇場。如果每一個人都知道他們創作的每一件作品都是劇場，那麼這個詞就會更多在標題中出現，但更重要的是，我們希望見到所有教師都確認大家擁有共識。大家意會到所有戲劇課程、所有戲劇活動都實踐一種或多種劇場類型（genre）。所有整合新理論的意圖都以劇場基礎原則作為共同出發點。這時，我們就可以在重點理論和實踐上承認、尊重、分享、明瞭個中的重要分野。

那些分野必須保留，也要讓新的分野繼續出現。我不是在提倡一種狹窄的、對傳統劇場的訓練和研習，因我知道一些視野狹隘的領袖會是這樣的。我要爭取的正是相反的。我歡迎一種更為心胸廣闊的、容納各種實踐的看法，基於良好的教育原則和對教育的應有視野。我們須停止想像我們正眺望著一條鴻溝，把劇場工作者和運用較少劇場成分的人分開。我們全都在進行劇場工作，我們需要在每一個教育階段中問的問題是：對於這個特定年齡組別，或這個特定社會群體，或就這種特定的最佳教育形象來說，哪一種劇場類型是最合適的？究竟哪一種實踐模式優於另一種模式，不再像某些陣營般，取決於有多接近傳統劇場的程度，而應視乎學習經驗的素質。我的文章要爭取的，是一種由教師擁有的寬闊視野，讓他們放心伸展開，去進行試驗，因為他們知道對大家的實踐已有基礎共識。如果這些教師願意的話，有權為自己的劇場實踐形式命名；確認了共享的劇場根源後，就可以擴大所包容的多元形式。

——— 後記

各位讀者：

　　你現在進行實踐的地方，即那個我六十年前進入的教室、禮堂或排練室，我在那裡沉浸於那種我以為就是叫戲劇的地方——排演劇本、訓練語言、建立自信心。但約每五年，潮流轉變，我就要追上時代。不知道你在2010年跟隨什麼潮流類型？不論現在奉行何種時尚，我們共享的無疑都是那種教戲劇的興致和信念，而弔詭的是，我們從不肯定某個教學計畫的成果！這就是戲劇教學，我們在心愛的藝術形式的邊緣上生活。

　　我的事業讓我獲得為教室實踐發展一些理論基礎的機會，找尋實踐原則，這些原則在潮流轉變時改變，且當我們都變得更加批判地發現對自己實踐中的認知分別時，修訂這些原則；或者正如西西莉・歐尼爾在本文集的前言中敏銳地指出：……「在他自己的和其他論者的新銳遠見中，將這些意念重新審視……」。我就有用地成為實踐者的挑戰對象，讓他們提出另類觀點和論述。其實，重新思考我們的目標和優先次序以發展這個學科是必需的。但有時我們卻會在決定如何重塑實踐時顯得不智，或甚至故意將可能在今天仍有價值的想法棄置一旁。

　　我非常感激戴維斯教授不嫌麻煩，蒐集我的舊文章，選取合適的放在本書。你也許會不時發現，有些我提出的理念論述，可以為今天的實踐重開大門；或者相反的事情也會發生：閱讀我對教室戲劇的看法，可能只是——也同樣有用地——強化和甚至磨礪你現時的理想價值觀。無論如何，

2010 年都應是進步和發展過程的一部分，因為我們要去理解戲劇教育的豐盛潛質，要走的路還很遠呢。

送上美好祝福！

蓋文·伯頓

德倫大學榮休〔很久的〕教授

2010 年 5 月

參考文獻

Allen, J (1979) *Drama in Schools: its theory and practice*. London: Heinemann

Bateson, G (1976) A theory of play and fantasy. In Bruner, J S *et al* (1976) *Play: its development and evolution*, Penguin

Bentley, E (ed) (1968) *The Theory of Modern Stage: An Introduction to Modern Theatre*, New York: Pelican

Bentley, E (1975) *The Life of Drama*, New York: Atheneum

Best, D (1985) *Feeling and Reason in the Arts*, London: Allen and Unwin

Best, D (1992) *The Rationality of Feeling,* London, Falmer

Boal, A (1981) Theatre de Popprime, Numero 5. *Creditade*: An 03.

Bolton, G (1971) Drama and theatre in education: a survey. In *Drama and theatre in education.* Dodd, N and Hickson, W (Eds) London:Heinemann

Bolton, G (1972) Further notes for Bristol teachers on the 'second dimension'. In Gavin *Bolton: selected writings* (1986) London and New York: Longman

Bolton G (1978) Emotion in the dramatic process – Is it an adjective or verb? *National Association for Drama in Education Journal* (Australia). 3 (Dec.): pp 14-18.

Bolton, G (1979) *Towards a theory of drama in education*. London: Longman

Bolton, G (1984) *Drama as education: an argument for placing drama at the centre of the curriculum.* Harlow: Longman

Bolton, G (1989) Drama. In Hargreaves, D (ed) *Children and the arts.* Milton Keynes: Open University Press

Bolton, G (1990) *Four aims in drama teaching.* London Drama London Drama Association

Bolton, G (1992) *New perspectives on classroom drama.* Simon and Schuster Education

Bolton, G (1998) *Acting in classroom drama: a critical analysis.* Trentham Books

Bolton, G (2010) *Personal email*

Brecht, B (1949) A new technique of acting. In T*heatre Arts*, 33 no. 1 Jan.

Brook, P (1968) T*he Empty Space*, New York: Atheneum

Brook, P (1993) *There are no secrets*, London: Methuen

Bruner, J (1971) *The relevance of education.* New York: Norton

Bullough, E (1912) Psychical distance as a factor in art and as an aesthetic principle. *British Journal of Psychology*, 5, part 2: 87-118

Burton, E.J. (1949) *Teaching English through Self-Expression: A Course in Speech, Mime and Drama.* London: Evans

Caloustie Gulbenkian Foundation (1982) *The arts in schools.* London: Caloustie

Carroll, J (1980) *The Treatment of Dr. Lister.* Mitchell College of Advanced Education, Bathurst Australia

Cassirer, E (1953) *The Philosophy of Symbolic Forms* translated by R. Manhheim, New Haven: Yale University Press

Cook, H. C. (1917) *The Play Way: An Essay in Educational Method,* London: Heinemann,

Courtney, R (1968) *Play, drama and thought.* Simon and Pierre

Davis, D (1976) What is Depth in Educational Drama? in *Young Drama* Vol 4 No 3 October

Department of Education and Science (1984) *English from 5 to 16: Curriculum Matters 1.* London: H.M.S.O.

Department of Education and Science (1989) *Drama from 5 to 16: Curriculum Matters 17* HMSO, London

Department of Education and Science (1990) *The teaching and learning of drama (aspects of primary education)* London: HMSO

Eisner, E (1974) Examining some myths in art education. *Student Art Education*, 15 (3): 7-16.

Fines, J and Verrier, R (1974) *The drama of history.* New University Education

Finlay-Johnson, H (1911) *The Dramatic Method of Teaching*, Nisbet Self-Help Series, James Nisbet, London

Fleming, M (1982) A philosophical investigation into drama in education. PhD thesis, University of Durham.

Fleming, M (1994) *Starting Drama Teaching,* Fulton London

Fleming, M (1997) *The Art of Drama Teaching*, London: Fulton

Fleming, M (2001) *Teaching drama in primary and secondary schools: an integrated approach*, David Fulton Publishers

Frost, A and Yarrow R (1990) *Improvisation in Drama*, Macmillan, Basingstoke

Gillham, G (1974) Condercum school report for Newcastle upon Tyne LEA (unpublished)

Hall, E.T. (1959, 1981) *The Silent Language.* London: Anchor Books, Doubleday

Harré, R (1983), An analysis of social activity: a dialogue with Rom Harré. In States of mind: conversations with psychological investigators, Miller, J (Ed) BBC London

Haseman, B (1991) *The Drama Magazine: The Journal of National Drama*, July, pp19-21

Heathcote, D (2000) Contexts for active learning: four models to forge links between schooling and society, in: *Drama Research*, Lawrence (ed.), London: National Drama

Heathcote, D and Bolton, G (1995) *Drama for Learning: Dorothy Heathcote's Mantle of the Expert Approach to Education*, New Hampshire: Heinemann

Holmes, E (1911) *What is and what might be.* London: Constable

Hornbrook, D (1989) *Education and Dramatic Art.* Oxford: Blackwell

Hornbrook, D (1998) *Education and Dramatic Art (2nd Ed.)* Oxford: Blackwell

Hourd, M. L. (1949) *The Education of the Poetic Spirit: A Study in Children's Expression in the English Language*, London: Heinemann

Isaacs, S (1933) *Social Development of Young Children*, Routledge and Keegan Paul, London

教育戲劇精選文集

Jacques-Dalcroze, E (1921) *Rhythm and Music in Education* trans. by Harold F. Rubenstein, London: Chatto and Windus

Johnstone, K. (1981) *Impro: improvisation and theatre.* London: Methuen

Kempe, A. (1990) *The GCSE drama coursebook.* Oxford: Blackwell Education

Kleberg, L (1993, trans by Charles Rougle) *Theatre as Action*, London: Macmillan

Laban, R (1948) *Modern Educational Dance*, London: Macdonald and Evans

Langdon, E.M. (1949) *An Introduction to Dramatic Work with Children*, London: Dennis Dobson

Luria, AR and Yudovich, FY (1959) *Speech and the development of mental processes in the child.* Staples Press

Mackenzie, F (1935) *The Amateur Actor*, London: Nelson

Maslow, A. (1954) *Motivation and personality.* New York: Harper

Mather, R (1996) Turning Drama Conventions into Images. In *Drama* Vol 4 No 3/Vol 5 No 1 The Journal of National Drama

Mawer, I (1932) *The Art of Mime,* London: Methuen

McGregor, L *et al* (1977) *The Schools Council Drama Teaching Project (10-16)*, London; Heinemann

McGregor, L, Tate, M, Robinson, K (1977) *Learning through drama, Schools Council Drama Teaching Project (10-16).* Heinemann.

Millward, P (1988) The Language of Drama Vols 1 and 2, unpublished Ph.D thesis, University of Durham

Morgan, N. and Saxton, J. (1991) *Teaching, Questioning and Learning.* London: Routledge and Kegan Paul

National Curriculum Council (1990) *The Arts 5-16.* York: Oliver and Boyd

Nelson, K and Seidman, S (1984) in *Symbolic Play* by Inge Bretherton (ed) London: Academic Press

Newton, R. G (1937) *Acting Improvised*, London: Nelson

O'Neil, C (1995) Drama Worlds: A framework for Process. *Drama*, pxi, Portsmouth, NH: Heinemann

O'Toole, J (1992) *The Process of Drama: Negotiating Art and Meaning,* London: Routledge

Perls, F (1969) *Gestalt therapy.* Moab: Verbatim Real People Press

Piaget, J (1972) *Play, dreams and imitation in childhood.* London: Routledge and Kegan Paul

Plowden Report (1967) *Children and their primary schools.* HMSO.

Polanyi, M. (1958) *Personal Knowledge: towards a post-critical philosophy.* London: Routledge and Kegan Paul

Reid, A L (1982) The concept of aesthetic education. In Ross M (ed) *The development of aesthetic experience.*

Robinson, K [ed] (1980) *Exploring Theatre and Education*, London: Heinemann

Robinson, K (1981) A re-evaluation of the roles and functions of drama in secondary education with reference to a survey of curricular drama in 259 secondary schools. PhD thesis, University of London.

Rogers, C. (1961) *On becoming a person.* Boston: Houghton-Mifflin

Ross, M (1978) *The creative arts.* Heinemann.

Ross, M (1982) The development of aesthetic experience. *Curriculum series in the arts* Vol 3, Pergammon Press

Schechner, R (1977) *Performance Theory,* London: Routledge

Schechner, R (1982) *The End of Humanism Performing Arts,* New York: Journal Publications

Schiller, F (1965) *On the aesthetic education of man* (trans R Snell). Frederick Ungar, New York. (First published 1795.)

Slade, P (1954) *Child drama.* University of London Press.

Smith, L and Schumacher, S (1977) Extended pilot trials of the Aesthetics Education Program: a qualitative description, analysis and evaluation. In Hamilton D *et al.* (eds) *Beyond the numbers game.* Macmillan, pp. 314-30.

States, B (1985) *Great Reckonings in Little Rooms,* Los Angeles: University of Californian Press

Stone, R.L. (1949) *The Story of a School,* HMSO

Sully, J (1896) *Studies of Childhood,* London: Longman Green

Tormey, A (1971) *The concept of expression.* Princeton University Press.

Tynan, K (1957) *Declarations,* MacGibbon and Kee

Vygotsky, L (1933 orig; trans. 1976) Play and its role in the mental development of the child, in: *Play,* by Bruner, J. *et al,* p550, Harmondsworth: Penguin Education

Vygotsky, L (1978) *Mind in society, the development of higher psychological processes.* London: Harvard University Press

Ward, W (1930) *Creative Dramatics,* New York: Appleton

Way, B (1967) Development through drama London; Longman

Wilshire, B (1982) *Role-Playing and Identity: The Limits of Theatre Metaphor,* Bloomington: Indiana University Press

Witkin, R W (1974) *The intelligence of feeling.* London: Heinemann Educational books

蓋文·伯頓非完整的文獻書目，供日後研究者之用

Towards a Theory of Drama in Education, Longman, London, 1979.

Drama as Education: an argument for placing drama at the centre of the curriculum, Long-man, London, 1984.

Selected Writings of Gavin Bolton, (Eds.: D. Davis and C. Lawrence), London, 1986.

New Perspectives on Classroom Drama, Simon and Shuster, London, 1992.

Drama for Learning: Dorothy Heathcote's 'Mantle of the Expert' approach to education (coauthor with Heathcote, D) Heinemann, N.J. 1995.

Acting in classroom drama: a critical analysis, Trentham, 1998.

So you want to use role-play? (co-author with Heathcote, D) Trentham, 1999

Drama för lärande och insikt (a volume of selected writings) A. Grunbaum, (Ed.) Göteborg, Daidalos, 2008.

著作篇章

Drama and Theatre in Education – a Survey, in *Drama and sTheatre in Education*, M. Dodd and W. Hickson (Eds.), Heinemann, London, 1971.

Theatre Form in Drama as Process, in *Exploring Theatre and Education*, K. Robinson (Ed.), Heinemann, London, 1980, pp 71-87.

Drama in Education and Theatre in Education – a comparison, in *Theatre in Education: A Casebook*, A.R. Jackson (Ed.), Manchester University Press, 1980, pp49-77.

Drama and Education – a Reappraisal, in *Children and Drama*, N. McCaslin (Ed.), 2nd Edition, Longman, New York, 1981, pp178-191.

An outline of the contemporary view of drama in education in Great Britain, in *Opvoedkundig Drama*, M. Goethals (Ed.), University of Leuven Press, Volume 2, 1981, pp467-475.

Drama and the Curriculum – a philosophical perspective, in *Drama and the Whole Curriculum*, J. Nixon (Ed.), Hutchinson, London, 1982, pp 27-42.

Drama as Learning, As Art and as Aesthetic Experience, in *Development of Aesthetic Experience*, M. Ross (Ed.), Pergamon Press, Oxford, 1982, pp137-147.

Drama in Education: Learning Medium or Arts Process? in *Bolton at the Barbican*, NATD with Longman Group, 1983, pp5-18.

An interview with Gavin Bolton, in *Handbook of Educational Drama and Theatre*, R. Landy (Ed.), New York University Press, 1983, pp43-6.

The activity of dramatic playing, in *Issues in Educational Drama*, C. Day and J, Norman (Eds.), Falmer Press 1983, pp49-63.

Drama – pedagogy or art? in *Dramapaedagogik – i nordisk perspectiv*, J. Szatkowski (Ed.), Artikelsamling, Teaterforlaget, 1985, pp 79-100.

Drama in *Children and the Arts*, D.J. Hargreaves (Ed.), Open University, Milton Keynes and Philadelphia, 1989, pp119-137.

Lernen Durch und uber drama im schulischen Unterricht, in *Drama und Theater in der Schule und fur die Schule*, M. Schewe (Ed.), Universitat Oldenburg, 1990, pp18-24.

The drama education scene in England, Preface to *A Tribute to Catherine Hollingsworth* A. Nicol, 1991 pp4-6.

A Brief History of Classroom Drama in *Towards Drama as a Method in the Foreign Language Classroom*, M. Schewe, and P. Shaw, (Eds.) Peter Lang 1993 Frankfurt pp25-42

Una breve storia del classroom drama nella acuola inglese. Una storia di contraddizioni in *Teatro Ed Educazione in Europa: Inghilterra E Belgio*, B. Cuminetti, (Ed.) Guerini Studio, Milano pp45-56.

DRAMA/Drama and Cultural values in *IDEA 95 Papers: Selected Readings in Drama and Theatre Education* (Eds: P. Taylor and C. Hoepper) Nadie Publications 1995 Brisbane, pp. 29-34.

Afterword: Drama as Research in Researching Drama and Arts Education (Ed: P. Taylor) Falmer Press London 1996 pp 187-194.

A history of drama education: a search for substance in International handbook of research in arts education, (L. Bresler, Ed) Springer, 2007 pp 45-61.

Improvised drama in schools: a history of confusion in *'Talkin' 'bout my generation': archäologie der theaterpädagogik 2* (M Streisand et al, Eds) Berlin, Milow, Strasbourg: Schibri-Verlag, 2007 pp54-60.

小冊子：Gavin Bolton – four articles 1970-1980, NADECT (National Association of teachers of Drama in Education and Children's Theatre), 1980.

學刊文章

Drama in the Primary School – Support from Local Authorities, in *TES*, No. 2544, 21st February, 1964, p. 428.

The Nature of Children's Drama, in *Education for Teaching*, November, 1966, pp.46-54.

In Search of Aims and Objectives, in Creative *Drama*, Vol. 4, No. 2, Spring 1969 and in Canadian Child Drama Association Journal, April, 1976, pp.5-8.

Drama in Education, in Speech and Drama, Vol. 18, No. 3. Autumn, 1969 pp.10-13.

Is Theatre in Education Drama in Education? in *Outlook*, Journal of the British Children's Theatre Association, Vol. 5, 1973, pp.7-8.

Moral Responsibility in Children's Theatre, in *Outlook*, Journal of the British Children's Theatre Association, Vol. 5, 1973, pp.6-8.

Emotion and Meaning in Creative Drama, in *Canadian Child Drama Association Journal*, February 1976, pp.13-19.

Drama as Metaphor in *Young Drama*, Vol. 4, No. 3, June 1976, pp 43-47. Also in Dokumentatie en Orientate uber de Expressie, (Holland) Dec.76.

Drama Teaching – a Personal Statement, in *Insight*, Journal of the British Children's Theatre Association, Summer 1976, pp.10-12.

Creative Drama and Learning, in *American theatre Association's Children's theatre Review*, February 1977, pp 10-12.

Drama and Emotion – some Uses and Abuses, in *Young Drama*, Vol. 5, No. 1, February 1977, pp 3-12.

Psychical Distancing in Acting, in *The British Journal of Aesthetics*, Vol. 17, No 1, Winter 1977, pp.63-67.

Emotional Effects in Drama, in *Queensland Association of Drama in Education*, Vol. 1, No. 1, October 1976, pp.3-11.

Creative Drama as an Art Form, in *London Drama*, Journal of the London Drama Teachers Association, April 1977, pp.2-9.

Symbolisation in the Process of Improvised Drama, in *Young Drama*, Vol. 6, No 1. 1978, pp.10-13.

The relationship between Drama and Theatre, in *London Drama*, Vol. 5, No. 1, 1978, pp.5-7.

The concept of 'Showing' in Children's Dramatic Activity, in *Young Drama*, Vol. 6, No. 3, October 1978, pp.97-101.

Some Issues Involved in the use of Role-Play with Psychiatric Adult Patients, in *Dramatherapy*, Vol. 2, No 4, June 1979, pp 11-13.

Emotions in the Dramatic Process – is it an Adjective or a Verb?, in *National Association for Drama in Educational Journal*, (Australia), Vol. 3, December, 1978, pp.14-18.

An Evaluation of the Schools Council Drama Teaching (Secondary) Project, in *Speech and Drama*, Vol. 28, No 3, Autumn 1979, pp.14-22.

The Aims of Educational Drama, in *National Association of Drama in Education Journal*, (Australia), Vol. 4, December 1979, pp.28-32.

Imagery in Drama in Education, in *SCYPT Journal* (Standing Conference of Young People's Theatre), No 5, May 1980, pp 5-8.

Assessment of Practical Drama, in *Drama Contact,* Vol. 1, No 4, May, 1980, pp.14-16. (Canada)

Drama as Concrete Action, in *London Drama*, Vol. 6, No. 4, Spring 1981, pp.16-18.

Drama in the Curriculum, in *Drama and Dance*, Vol 1, No 1, Autumn 1981, pp.9-16.

Teacher-in-role and the learning process, in *SCYPT Journal*, No. 12. 1984, pp.21-26.

Gavin Bolton interviewed by David Davis, in *Drama and Dance*, Vol. 4, Spring 1985, pp.4-14.

Drama and Anti-Racist teaching – a reply to Jon Nixon, in *Curriculum*, Vol. 6, No. 3, Autumn 1985, pp.13-14.

Changes in thinking about Drama in Education, in *Theory into Practice*, Vol XXIV, No. 3, 1985, pp 151-7. (U.S.A.)

Weaving theories is not enough, in *New Theatre Quarterly* (NTQ)), Vol. 11, No. 8, November 1986, pp.369-371.

Off-target, in *London Drama*, Vol. 7, No 4, 1987, pp.22-23.

Drama as Art, in *Drama Broadsheet*, Vol. 5, Issue 3, Autumn, 1988, pp.13-18.

Towards a theory of Dramatic Art – a Personal Statement, in *Drama Broadsheet*, Spring 1990, Vol. 7 Issue 1, pp.2-5.

Although, in *Drama Broadsheet*, Winter 1990, Vol. 7, Issue 3, pp.8-11.

Four aims in *Teaching Drama*, in London Drama, July, 1990.

The Changing Room, in *SCYPT Journal*, Spring 1992, No. 23 pp.25-32.

Aristotle and the Art of the Actor in *Drama Contact* (Ontario), No. 15 Autumn 1991.

Piss on his Face, in *Broadsheet*, Issue 2, 1992, NATD pp.4-9.

Have a Heart!, in *Drama* Vol 1 No 1 Summer 1992 pp.7-8.

A Balancing Act, in *The NADIE Journal*, Australia Vol 16 No 4 Winter 1992 pp 16-17.

國家圖書館出版品預行編目（CIP）資料

蓋文伯頓：教育戲劇精選文集／David Davis編著；
　黃婉萍，舒志義譯.--初版.--臺北市：心理，
　2014.02
　　面；　公分.--（戲劇教育系列；41511）
　譯自：Gavin Bolton: essential writings
　　ISBN 978-986-191-589-0（平裝）

1.戲劇　2.教學研究

980.3　　　　　　　　　　　　　　102026870

戲劇教育系列 41511

蓋文伯頓：教育戲劇精選文集

編 著 者：David Davis
校 閱 者：林玫君
譯 　 者：黃婉萍、舒志義
執行編輯：林汝穎
總 編 輯：林敬堯
發 行 人：洪有義
出 版 者：心理出版社股份有限公司
地 　 址：231026 新北市新店區光明街 288 號 7 樓
電 　 話：(02) 29150566
傳 　 真：(02) 29152928
郵撥帳號：19293172 心理出版社股份有限公司
網 　 址：https://www.psy.com.tw
電子信箱：psychoco@ms15.hinet.net
排 版 者：龍虎電腦排版股份有限公司
印 刷 者：龍虎電腦排版股份有限公司
初版一刷：2014 年 2 月
初版三刷：2021 年 8 月
I S B N：978-986-191-589-0
定 　 價：新台幣 260 元